U0003149

三分鐘創世紀

大師短片的奧祕

吳珮慈

電影像夢，電影像音樂。

別的藝術不能像電影這樣，穿越意識，觸動情感，

直達我們心底深處靈魂的暗箱。

——柏格曼

A ma petite Claire

給宇星　晶瑩剔透的光

PLAY ▶
REC ○

PLAY ▶
REC ○

前言

長久以來心中有個念頭，想寫一系列影迷書，純粹只為了分享給同樣熱愛大師經典之作的影迷朋友們。

這本書先從電影短片出發，除了這個主題向來較少為人關注，大師的電影短片令人欽佩又值得深入探索之外，另一個主因是緣於泰半的人生時光我都在電影教學場域中度過，身邊環繞無數懷抱電影夢的青年學子，對自己的要求很高，經常苦惱於短片創作而自我質疑。其實，我認為他們的作品煥發真摯的光采，偶爾或許只是略少了臻及完整的最後一里路或一塊靈光乍現的關鍵拼圖而已。如今全球的影像創作蔚為風潮，拍片的需求與日俱增，市面上雖有不少電影拍攝指南，但落實電影鏡頭背後的藝術眼與真正探討創作理念的專書，實則甚少。因而，這樣的想法一直盤踞在我心頭，希望能撰寫一本書探索電影短片的特色與風格，有體系地檢視大師的經典案例，綜覽重量級導演在世界圖景上的板塊分

布，導航當代影像美學的一種趨勢，領讀電影藝術家作品裡的奧祕，並且從中提煉出創意的技巧與靈光。上述這些目標，即使我能做到的只有一點點，如果能夠有任何一句話足以引起讀者的反響與共鳴，心中也會感到十分寬慰。

面對迷人且浩瀚無窮盡的電影學門，日新月異的科技影像進步，我的所知很少很少。但無論何時何地能讓我最樂在其中的事，永遠都是保有愛看電影的習慣和喜歡思考電影的心態，持續不懈地做一個勤於學習的學生，時時拓廣視野。我總是喜歡自己的影迷身分，多過於學者、影評與電影節評委的身分，也因此我想要撰寫的，是一本建立在電影美學素養基礎上的影迷書，而不是一本褒優貶劣彰顯評價的影評書。影評書中的主角是評論人自己，但影迷書中的主角，完全只有電影。寫作這本影迷之書，不覺也讓自己返回年少時初初喜愛電影、認真做筆記的初心，寫下我的感受、知識、思路、觀察與見解，分享多於分析，詮釋多於論斷。也但願還有這麼一點點資深影迷的老派堅持，使它有別於一般的電影書冊。

我還想透過本書傳遞另外一個訊息：「慢賞經典，寵愛我們的大腦。」電影之所以堪稱為一門真正的綜合藝術，實乃植基於想像、創意、戲劇性，以及技術細節的精確。好電影必然需要慢閱細品。我希望能推動一種電影的「慢賞」美學，用昆蟲學家一般的放大

鏡，細心觀賞，領略電影藝術之美。基於以影會友的樂趣，我在二○一八年創辦了一個以推廣電影文化為旨趣的社群粉專「仙女電影院」（M31 Cinéclub）經典電影俱樂部，裡面倒是沒有仙女，只以距離地球兩百五十萬光年外的仙女座螺旋星系作為主要意象，比擬有如環繞著神祕瑰麗的電影藝術內核，緩緩迴旋運轉著的我們這一群電影愛好者。這個以文化性與學術性為主的經典電影俱樂部三年來放映過多場影史名作，有興趣的朋友們同聚一堂，自由入席觀賞電影。有時會邀請影人出席映後交流，有時舉辦經典專題例如「法國電影十月天」影展，有時策劃電影學術名著讀書會，有時發起影像科技趨勢圓桌論壇，彼此分享電影知識。電影既然好好看，我們也想要好好看電影。慢賞經典，是我深深感受的快樂理念，認知到慢賞經典是一種非常享受的過程，唯有放慢細看，才能真正感受到一部好作品究竟是如何讓我們沉潛於其中，印證生命本有的情感樣貌。

這本書的主線聚焦在一部時間總長度僅有一百分鐘的電影《浮光掠影——每個人心中的電影院》。它的內容完全突破表面上的物理時間限制，極度濃縮，包含了三十多位當今影壇藝術原創性最強的大師的創作短片，重要的是，其中有半數以上的導演，都曾於坎城影展獲得桂冠榮耀。電影本身猶如一座迷宮，可想見不僅節奏非常之快，而且大師們密集共構的意象豐潤美麗，深情動容者有之，鋒銳荒爾者有之。

我必須說在我認識的朋友當中，還沒有哪一個人是第一次看完這部電影就真的看懂了所有內容。當然，我本人也一樣。基於這一點，才會有寫這本書的起心動念。猜你不會知道在第一次看完這一部多段式電影之後，我到底花了多少時間、經過多少日夜，反覆觀看，又偷偷做過多少音像辨讀筆記，只為了保持質疑，抽絲剝繭搞懂每部短片裡面的小細節。不過所有的糾結，可能純然出於熱愛大師的影迷心態，想要了解這些短片為何帶給人藝術美感之故。所以寫作時，盡量以客觀事實為背景，但我不敢妄言自己對於這些短片的詮釋和感受，全都是正確的，其中必定或多或少會有我自己的個人主觀性。只希望秉持向來觀察與思辨的習性，能夠再一次地與美相遇，寫下我心中深邃的感悟，傳遞箇中一種純屬面對藝術的感動，與一個重度影迷看電影的基本態度。

閱讀本書之前不需要任何背景知識。明確說來，我更希望有興趣的讀者可以把這本書當成一本關於電影大師的故事書來看。因此，故事會說得很慢，說得很細。一方面，這世上沒有比「慢」來感受時間流動更重要的事了，不是嗎？另一方面，因為這一部多段式電影內容豐富、山包海匯，囊括了三十幾位大師級導演的精華，又深具獨特性，每一部短片不論從動機，到構想，到做法，都很特別。這裡要敘說的電影短片故事，並不簡單，但是十分地有趣，希望你也會喜歡。最後，更希望能攜手對於電影藝術同樣深感興趣的你，一

起來發掘潛藏於大師作品中的那些小祕密。

我在書裡設定了探索的範圍，調整了幾個特定的切入角度，以仰望當代影壇重量級導演的電影短片創作美學。書分成了五部分，第一部分既為鋪敘，也是總論，從電影存在的理由與影迷文化重心談起。你當然會同意，看電影之際，一個普通影迷陡然覺察到自己並不普通的情緒激動時刻，可能普見於你我和其他人身上。

接下來第二到第四部分，是本書的主體探索：《浮光掠影——每個人心中的電影院》的諸多位導演，如何在三分鐘的時間壓縮之下各展長才。他們的短片層次幽微，極致精湛。在探索每部短片的同時，都附加上導演小傳。我希望藉由這個簡單的設計，提供讀者朋友知悉導演生涯的基本資訊，讓各個小篇章可以讀來有趣，在細節上也更容易通盤理解。每一篇導演與短片的內容都是單獨成立的，可以隨意自由翻看。章節安排雖有一定的內在順序，但是不一定要按照章節順讀。

最後第五部分收攏整體思考，並且回到重度影迷手札的情境，提出我個人觀察到的一個非常特殊的當代趨勢，一個我稱之為「電影多寶格時代到來」的風潮與趨勢，探討大多數短片中出現的經典引述藝術手法，這是多段式電影短片集裡最有趣的地方。曾幾何時，全世界已邁向重返經典、致敬經典，電影中還有電影的新興現象，電影引經據典不僅愈來

愈常見，我認為在這個現象背後的關鍵詞與美感手法也都非常值得深入探討，箇中巧妙之處，也將在這裡予以歸結和印證。第五部分中，並置了幾個與電影美學相關的學術概念，如果想要自由地跳過，也完全不會影響到閱讀。就像我們偶爾在散步的時候，也會想要走別條小徑一樣。希望能提供給有興趣的影迷朋友深入電影密林，去看看另一種風景。

在探討當代電影大師短片奧祕的旅程中，我也為自己設定了一個「阿利雅德妮之線」的角色。在希臘神話裡，阿利雅德妮給雅典英雄提修斯一個線團，引領提修斯成功離開米諾斯的迷宮。我希望能通過這本書的電影美學背景，為想要一窺大師殿堂門徑的影迷朋友牽起一條導引之線，打造一把開啟當代電影意義門徑的鑰匙，引領有興趣的人了解當今世界影壇重要電影大師的創作風格與特色。期許我自己能確實給出一種線索，穿針引線、靜水流深，陪伴同為影迷的讀者朋友們自在悠遊，走出迷宮，一起對話當代經典，與電影大師相遇。

本書能夠順利面世，衷心感謝很多曾經幫助我的人。我想學《浮光掠影——每個人心中的電影院》裡法國導演克勞德‧雷陸許《街角電影院》的那一個段落，感謝我在天上的爸爸，也謝謝我的媽媽。同時，特別向總編謝宜英小姐致上最衷心的謝忱，毫不猶豫地相

信我，並且以無比樂觀的等待與悉心的關懷，一路等待、陪伴、鼓勵與鞭策，讓我在教學策展行政研究忙碌的生活中，還保有繼續書寫的勇氣。

我要把這本書獻給我的女兒宇星。好多年前，女兒一時興起在家中成立了一個「Funny Group」雙人株式會社，無本經營，目標在於創造生活中的小歡樂。女兒榮任當然會長，本人則義不容辭擔任副會長。會長業績豐盈，善盡逗樂職責；副會長卻不大稱職了，經常像石黑一雄小說《長日將盡》裡的達林頓宅邸天性木訥的史蒂文斯總管，始終無法憑空想出像樣的俏皮話。即便在自認恰當的時機裡，拿出預先在網路上盡忠職守查找來的各種主題類別的幽默小笑話，講完之後偷看一下反應，總也不免留下會長一臉疑惑的樣子。由於教學與電影研究得要經年累月坐在電腦前面工作，過度忽略自己的健康，近年來都無法長坐在椅子上。本書初稿撰寫時，會長還在讀大學，課餘暇時回到臺北家中，經常很主動地協助副會長做聽打整理。寫作需要能量，有人陪伴並用飛快的速度在鍵盤上搖滾打字，而你只要專注思緒，精神振作，心念如飛，超前部署擘劃執行即可，因此寫稿進度如風馳電掣。待得會長一開學南下，自己因各種公務在身每天忙轉不停，就又懶散下來了。現在書稿終於完成，了卻心中掛念之事。會長小學四年級時，座落於臺北民生東路五段與新中街轉角的一家金石堂書店，那時候還開著，每個週末從小街綠蔭中一路散步去逛

書店，看書買文具打發時間慢活，把小日子過得美滋滋的，說不定這也是彼時民生社區街坊鄰居們共有的集體記憶。那時我的書《在電影思考的年代》出版，就在金石堂藝術區的架上，一天會長走過去恰巧一眼瞄到，就踮腳伸手取了下來，一頁一頁專心地翻，從第一頁開始仔細閱讀，慢慢地一直翻到了最後一頁。當下得意之餘，心想：莫不成只喜歡迪士尼動畫《狐狸與獵犬》的會長其實大有潛力而深藏不露？半晌，會長抬起頭來星眸一眨淡定地說：「別人寫書不都會獻給自己家人嗎？這上面怎麼都沒有印我的名字？」

謹將本書獻給我摯愛的會長。

二〇二二年三月六日於臺北

第一部
電影存在的理由

電影如果是誕生於二十世紀的藝術新生兒，

那麼影迷就是它的一雙目光。

——安東・德貝克

浮光迷影

電影浮光一束，打亮了想像界的天幕，熱愛電影的影迷翱翔於浩瀚星夜裡，尋找著與我們心靈相契的那一顆小行星。看電影，就像最美的夜空飛行。在夜航中，我們似乎穿越到一個比真實更真實的平行時空，不期然與自己內心的情感世界面對面，隨著銀幕上情節的起伏震盪，而與電影故事中主角的宿命憂樂同感共振。夜空如此迷人，必定是因為它讓我們自在航行，故事足以動人，必定是因為它隱然與我們相互關聯。我們不只是電影的觀眾，心理上更像是一個參與其中的角色，現實層面裡不可得的一切，全部都變成了可能，正在看著電影的我們，活出了真實生命中不會擁有的第二人生。

浮光迷影，我亦如是。就算離開了電影院，在無形之中，電影也漸漸地成為對應這一個世界的某種指標，牽動了我走路、微笑、行動、思考與理解人生的方式。最後，從一個單純的璀璨星夜漫遊者，漸次在我心中一步步升起了想要去了解這一整片天幕究竟是如何

被建構起來的渴望。開始學電影，讓我的人生航道徹底改變了。

懷著與世上無數對電影執迷不悔者同樣的夢想，在大學畢業之後，我來到了巴黎這一方全世界藝術家前進的夢土，一個任何學藝術的人永不遺憾把青春浪費在這兒的地方。我選擇直直往前走，再一次從大一開始，重讀學士，續讀碩士，一直到最終完成博士學業。如果與九年前初抵巴黎相比，日復一日習慣性地踏入電影院，對於轉動中光影世界的無盡著迷，電影魔力之於我只有隨著時間的積累而與日俱增。

在巴黎苦樂參半的求學路上，在最困頓、最低潮的時刻裡，總是能找得著自己熱切想看的和鍾愛的電影，一路為伴，從中獲得感動，與前行無悔的勇氣。再回首總覺心中極度感恩，在我對自己的一切還沒有自信，也不知道花這麼多時間、力氣學電影到底是對是錯的青年徬徨時，勇氣，更多是來自於學校經常舉辦的電影沙龍，邀請諸多法國名導蒞校開講，給予我們這些初出茅廬者面對面親炙大師的機緣，以及，就在這當中獲致感悟的吉光片羽。

其中最讓我深有所感的講座，是一場邀請法國新浪潮代表人物之一的知名導演賈克‧希維特來談導演方法的電影沙龍。這位在《電影筆記》時期即引人矚目、引領思辨批判、風格獨特的法國新浪潮健將，在那一場講談中，並沒有依原訂主題談到太多導演原則理

念，反而很隨興地提及了他自己如何與一批後來成為法國新浪潮中堅份子的導演們純粹因

為愛看電影而相互結識的初相遇過程。賈克・希維特當時的回憶描述雖然樸實，雲淡風輕

地帶到時隔三十年的舊事憶往，然而導演說故事特有的敏銳感性，滿載著引人入勝的細節

令人難忘，讓大半人生風景其實都已忘到所剩無幾的我，不知為何，仍然如此清晰記得他

敘說時候的語氣、聲音、神情，以及回憶裡的情感。

可能在一九四九年九月，也可能在十月深秋，希維特說，反正就是在那樣的秋光時

節，巴黎會出現一種這個藝術城市專屬的灰色調。天空、城市、建築與街道，深淺不一

的灰濛感，相互融合之後，微微帶有淡淡的冰霧藍。這種氛圍，讓人眼底所見的一切世

界，都妝點上一層給孤獨感增色的詩意輪廓。人與人在接觸或說話之際，不知不覺地也帶

上那麼一點點矜持。

人們把這種氛圍，帶進了塞納河左岸拉丁區以放映藝術實驗電影著稱的電影院。電影

院當時以電影俱樂部的形式正在進行小型專題特映，策劃連續放映一系列法國古典電影導

演路易・菲亞德的作品回顧。由於是專題特映，所以排片在白天的非熱門時段，戲院廳內

坐得稀稀落落，觀眾其實並不多。

希維特說，自己並非唯一一個電影俱樂部的常客。在電影尚未開演前，他會觀察電影

院內其他少數幾位觀眾的舉止，他們也熟門熟路，挺常出現的。第一位男孩，利用開映前的一點空檔閱讀一小疊書，時而翻閱，時而在手邊的小冊子上寫寫字；他一直戴著他的粗框墨鏡，即使廳內的光線並不明亮也不肯摘下來。

再過去，遠一點，第二位男孩更年輕了——高額頭，大耳朵，眼神銳利敏感，看來還不到十七歲。這男孩神情奇特，不知道為了什麼緣故，完全看不出任何理由的奇怪緣故，他睜大了雙眼專心地往前方瞪去。他那麼用力地瞪著放映廳裡的空白銀幕，就好像空白銀幕也正在回瞪他，或挑釁他似的。男孩全神貫注，專心對峙，集身體的某種力量，抓著座椅的扶手把全身用力緊繃住，而且好像一定要維持住這一個奇特的姿態，否則就不能與銀幕相互較勁抗衡似的。

路易・菲亞德的電影開演之後，另外兩個人悄沒聲地進來了。第三位男孩，相貌堂堂，衣著品味入時，即便在電影院熄了燈的一片黑暗中，仍能察覺出他穿著的大衣質料上好，顯然出身於資產階級相當的富裕家庭。

第四位應該稱為男士，因為他顯然比廳內的幾位觀眾都要大上好幾歲。他身材高大瘦削，微微佝僂著背，神情溫和，卻也少不了一些古怪。明明電影院裡面到處都是空位，這位男士硬是不肯好好找個位子坐下來，就只一個勁兒站在走道邊上，固執地用肩膀抵住牆

壁，認真地看電影，而且還就這樣一路兩小時站到底，看到電影散場為止。

隔天，希維特說，這一群年輕的影迷包括他本人在內又統統回到了這裡。好似有著十足的默契，每一個人都選擇在這一間電影院裡坐在相同的座位上，以相同的姿勢，繼續看電影。

日復一日，電影俱樂部裡一個專題系列換過另一個專題系列，直到有那麼一天，希維特說自己也不知多少個日子過去之後的某一天，但很肯定就是在法國詩意寫實大導演尚‧雷諾的《朗先生的罪行》（Le Crime de Monsieur Lange, 1936）放映完畢之後，終於稍稍有了一些改變。

第一個男孩試圖先開口向其他人攀談，然後，其他人有了一些回應。接著，幾個人自然就慢慢聊開了：剛才那一部電影的哪一個鏡頭太經典了，昨天哪一部電影開場的聲音處理不大尋常等等，諸如此類的話題。

每一個人的觀點都各不相同，甚至於喜惡之間的差異也很大。但是無妨，什麼問題也沒有，他們只是熱切交換著自己所知道的關於電影的二三事，並且非常堅持自己的個人看法而已。然後，繼續等待下一場電影的開映，繼續一起看電影。映後，大家又一起開始談電影。

第一位男孩的名字叫做高達。第二位男孩的名字叫做楚浮。遲到的第三位男孩叫做夏布洛。第四位男士，是我的老師侯麥。

侯麥恬靜儒雅，編導功力深厚，對白中的人生哲思辯證有著無盡的真誠，充滿自發性又非常生活化，真的沒有別的導演能做到像他那樣舉重若輕，讓電影中的角色在圍桌吃飯的時候，還可以深入淺出地聊康德哲學，而不會消化不良。在我而言，侯麥不只是當代傑出的電影大師，更是我就讀於巴黎第一大學博班時有幸聆聽他講學、衷心欽佩的電影導師。

希維特就這樣回憶起，他如何結識了這幾位對電影有著共同純粹熱忱，在一間電影院內匯聚一堂的年輕人。當時，他當然也不會知道十年之後，在一九五九至一九六二年這三年之間，他們都將風起雲湧，成為法國新浪潮電影最重要的領航舵手。雖然後來各有堅持，彼此不相容讓，但他們確實一起重組了新世代的影像語言，開創世界電影史上最富啟發性的革命，共同締造了青年導演金棕櫚獎封聖的影壇傳奇，深刻又廣泛地影響世界各地的電影運動，為電影史開啟了全新的一頁。

多年過去，不知為了什麼原因，電影院裡面影迷們共聚一堂的細節刻畫與場景意象，卻如此鮮明，深深烙印在我心中，從來不曾在記憶裡消隱。我自己始終無法具體記得究竟是從哪一部電影，或哪一個生命中的時刻，讓我開始對電影真正著迷了起來，但是作為一

個重度影迷的浮光迷影心情，卻始終並無二致。

或許因為希維特的這則往事，好像說出了我的場景。甚至也有可能說出了你的場景。

或許也說不定，在金馬影展或在哪一個影展放映的場合裡，我們也曾經奇妙地在同一間電影院裡看過同一場電影，曾經因為那一場電影，而讓彼此的生命奇妙地同步了一小段時光呢。

熱愛電影的人，懂得我們並非僅擁有自己。或許正因為，浮光迷影，影迷人。希維特的回憶充滿既視感，深深打動了我的心，重現出不分時代、不分文化、不分地域，身處於轉動中電影世界的影迷之間，那一種極其微妙的情感。

觀者創造作品

人有悲傷，人有幸福，人有主體，人有思想。

就因為我們是人，才會深深意識到，每一位個體都曾經擁有一個過去，每一位個體也即將擁有一個未來，都必須獨自面對生命盡頭，並且在盡頭到來之前，可以預先做好準備。

這樣的能力，確為人類所獨有。意識到時間流逝的過程與先驗性，並自然地轉化這一種能力使它彰顯成為藝術與文學的創作力，使人有別於地球上的其他生物。所有的藝術與文學創作，都是一種藉由呈現現實以反思自我存在的活動，試圖表達人在有限生命中的思辨性與獨特性，並且尋求被理解、被感知、被詮釋、被辯證。

也因此，世上有些事物是不會改變的，特別是人永遠都在尋找一個更新的形式，追求深刻的反思，挑戰既定的想法，在世代更迭交替中提出有別於以往的詮釋與表達。概念挑戰與翻轉思考最著名的例子之一，或換個角度說，讓當代反藝術論辯大幅升溫的例子，是

大家所熟知的馬賽爾・杜象於一九一七年以一座從販賣店購入的貝德福郡陶瓷便斗予以署名並命名為《噴泉》（Fontaine）的這件作品。

《噴泉》是一次挑釁，以現成物（ready-mades）及其所代表的符號性，來質疑策展方邀請藝術家提交作品的標準及其權力質疑，展現藝術家當年極大的不滿。杜象以乖張之舉來挑戰何者可謂藝術品的定義，因而成為強烈衝擊藝術界定與傳統觀念的一項創舉。

《噴泉》原始作品在不久後佚失，多年來在世界各地美術館以重製品展示。姑且不論這件藝術公案所引發的種種正反面論戰，《噴泉》至少帶來一個很具啟發性、可資辯證的觀點，那就是杜象延伸自這件作品主張所發展出來的關鍵概念：「觀者創造作品」（C'est le regardeur qui fait l'oeuvre）。

杜象不只嘲諷了什麼叫做藝術品，也不僅止於進行一種反面教材示範而已，「觀者創造作品」這個概念帶起了藝術史上不容輕忽的典範轉移。一方面，《噴泉》一出，從「反藝術」、「無藝術」，到各種新穎標籤名詞一一登場，流風餘緒所及，現代藝術變得那樣地難以界定，不得不說都是拜杜象所賜，在世人眼中影響至鉅。

另一方面，觀看者與閱讀者的重要性，長期以來一直都被忽略，杜象的主張為這個情境另闢蹊徑，帶來的改變尤為重要。二十世紀初劃時代卻也充滿爭議的「觀者創造作品」

概念，徹底翻轉了其後藝術史的走向，深深撼動數百年以降高掛於靜謐優雅展館長廊內的藝術品定義，更讓世界以全新的視野來看待觀看者與閱讀者的在場性與重要性。

杜象在一九七七年一本訪談錄《失落時光工程師》專書裡第一百二十二頁的這一句話，解除了藝術品被動式觀看的魔咒，進而產生劃時代的影響力，他簡明扼要地強調任何藝術都有這兩個端點：

Je donne à celui qui la regarde autant d'importance qu'à celui qui la fait.

Il y a le pôle de celui qui fait une œuvre, et le pôle de celui qui la regarde.

我賦予觀看的那一端，等值於創造端的重要性。

有一端創造作品，另一端觀看作品。

很明顯地，藝術家要讓我們自己做思考。

那他要到底要我們思考什麼呢？

或許，他要我們思考有關於靜物畫的傳統。

或許，他要我們思考這個世代的生活方式。

或許，他要我們思考有關於今日資本社會消費主義至上的現象。

或許，他要我們更容易接受探討「關於藝術的藝術品」。

或許，藝術家也可能沒這麼嚴肅有深度，只不過是愛挑釁，隨手創造紊亂挑戰情境，開個無傷大雅的玩笑罷了。

那麼，觀者又如何可以創造作品呢？我認為，就在於當觀者被邀請時，當他站到藝術作品的前面，來看畫，看電影，看任何型態的藝術，在這樣的一種觀眾可以對作品提問題，也可以自己給出想法、自己給出答案的時候。

影迷的凝視

影迷，才是一部電影存在的理由。

這是一個事實。我想就連導演也不會否認，唯有通過影像與聲音連續不中斷、不受干擾的映演本質，以及影迷在電影院內的觀影情境，電影才算真正存在。燈光暗下，浮光亮起，任何一部集藏神韻令人思忖良久的大師之作所展現的人性、愛欲、耽美、童趣、幽默、困頓、寂寞、痛苦或憤怒，都只因為在電影院裡影迷一片閃閃發光地凝視，才得以悠久雋永流傳下來。

法文「影迷」（le cinéphile）一詞在今天已是一個全世界都通用的語詞，來源上溯至二十世紀初一九二〇年代的法國。法文字典裡解釋「影迷」，是指對電影充滿熱情（un passionné de cinéma），非常愛好電影的人。當然不僅僅只是一個法文名詞而已，「影迷」一詞背後，也有著它的生命史與遞嬗過程。

一九二〇年代初的法國已經有無數的「影迷」。距離電影誕生也才不過二十五年左右，活躍於文藝學術領域的影迷們已然非常推崇電影在娛樂性之外，更具有藝術特質，認定這種集結創意，用於組織各種聲音影像感官材料的場面調度能力，已經讓電影躍身成為一門真正的綜合藝術。影迷是世界性的，但就法國本身而言，影迷文化的真正普及要等到二戰之後十年，也就是大約在一九五〇至一九六〇年代，才被全面發揚光大，這一切皆與法國當時文化圈與知識界的思想革命有著緊密的關聯。

一九五一年，著名的電影影評家安德烈・巴贊與賈克・多尼奧－瓦克羅茲，在巴黎創辦了《電影筆記》這份影響後世電影發展走向的傳奇性電影期刊。隔年，身兼法國電影史學者與影評人的伯納德・夏德爾在法國中部里昂發起了另一個陣容強大的電影期刊《正片》。兩派電影期刊觀點不同，取徑各殊，對於電影的思想評論立場經常相左，且時有論戰。但不可否認地，這兩大影評陣營的盛極一時，與不時迸發的精采交鋒論辯，聯手推升了歐洲以至於全球的影迷文化。

影迷文化勃然發軔的經典表述，最終打造了舉世聞名的法國新浪潮運動。在美學變革帶動產業變革的多重因素交相影響之下，侯麥、楚浮、希維特、高達、夏布洛等所有在一九五九到一九六二年之間法國新浪潮時期叱吒風雲的新導演們共同的開端，就是從執筆論

述開始，而後撰而優則導地成為導演。他們都曾經是年輕熱情的影迷，在《電影筆記》奉獻了他們電影藝術思想的初試啼聲之作。

影迷的概念逐步發展一直持續到法國一九六八年的五月學運風暴，而臻至於巔峰。一九六八年二月，時任法國文化部長且本身也是非常知名的文化捍衛者安德烈・馬勒侯，不得不因應法國的稅法規範而在極短的時間內，倉促改組了法國電影資料館的人事案，並強硬地解聘了創辦人亨利・朗格瓦，而掀起了著名的「亨利・朗格瓦事件」。

法國電影資料館是法國影迷心中的聖地，對於連正當抗辯程序都不給所引發的集體不滿是件不容小覷的事。二戰之前，亨利・朗格瓦已經以一介影迷之身，傾其所有四處奔走，一心想要保存他能搶救、蒐集到的電影拷貝與各式各樣的電影文物。他分享個人的電影收藏並草創了法國電影資料館的雛形。在那個還沒有成立電影博物館的年代，亨利・朗格瓦的事蹟已足供人們傳說，他的公寓只要有一面牆、有臺十六釐米放映機，就能在各種各樣克難的情境下，一場又一場地放映著電影；他的家裡擺滿了到處蒐羅來的拷貝，甚至還把放不下的膠片堆到乾燥的浴缸裡。

即使亨利・朗格瓦創立的法國電資館，當時在典藏上尚無章法可依據，甚至許多電影拷貝取得版權可能都缺乏正當性與合理性，有不少的爭議，但是他所做的事看在同樣愛好

電影的影迷眼裡，以一人的行動改寫了戰後法國電影歷史的樣貌，卻令人動容。以今天的話來說，亨利・朗格瓦就是地表最強的神級影迷。

因此，解聘亨利・朗格瓦引發法國上下輿論譁然是可以想見的，反映出政府干預之手伸進電影圈，向來為大眾最不樂見。接下來，風波並未平息，官方體制與電影文化圈裡最激烈的政策論辯與衝突白熱化，讓亨利・朗格瓦事件從法國自己的家務事，一躍而登上了國際舞臺，最後更成了國際鎂光燈的焦點。一時之間，不僅當時新浪潮的年輕健將們拉長戰線，發揮原有的抨擊火力，國際之間最有分量的電影人像是佛列茲・朗、黑澤明、卓別林、布紐爾、庫柏力克、羅塞里尼等世界一級大導演，也都紛紛表態挺身而出，加入支持亨利・朗格瓦使他得以復職的輿論制衡行列。

時至今日，意識型態已然變化推移，一九五〇至一九六〇年代富含強烈政治性的立場消失了，「影迷」一詞，也從潛在的政治色彩慢慢回歸到原來最早的文化意涵。在今天，「影迷」的意思非常單純，指的就只是所有真誠的、有態度的、熱愛電影的人。影迷，創造了電影觀看的文化史，以各種形式來追求並且表達電影應該保有它的藝術性，堅持回歸美感的純粹追求，致力於提升電影在大眾文化中的位階。

我因此深深認為，影迷，才是一部電影存在的理由。影迷賦予了電影的重要性，讓一

部電影永遠存在於它被實現的思想中。唯獨因為有影迷的專注觀賞與感性參與，電影的意義才會完整。在這一點上，我覺得法國學者安東‧德貝克說得最好：「電影如果是誕生於二十世紀的藝術新生兒，那麼影迷就是它的一雙目光。」

何妨，讓我們一起慢慢共度影迷時光，進入影像與聲音深藏不露的細節中。

第二部
短片創新的靈光

從許多層面上來說，電影都是一種書寫的創作。我從不認為電影是人「發明」的。人類發明的只不過是一些技術，讓我們能呈現動態有聲的影像，而實際運用這些技術，就促成了電影。電影提供我們講述「故事」的工具，使我們無須親身參與其中，便可通過一系列聲音和影像，確切呈現生活的體驗。

有了電影，人類生命內容終於變得更加豐富多彩，至少是以前的三倍。

—— 楊德昌〈新的書寫方式〉

收錄於《楊德昌的電影世界》

一九九四年四月二十二日首刊於法國《世界報》

創世紀

——短片孕生電影史

短片的誕生，就是電影的誕生。電影短片完全貼合於一百三十年的影史進程，是最古老的片種。

最早被攝製以及最初被放映的電影種類，事實上就只有短片這一個選項。從十九世紀末至二十世紀初，在邁布里奇、盧米埃兄弟、喬治・梅里葉等電影先驅者手中，奠下了今日的電影基礎。姑且不論歷史考據電影最早的誕生地是在美國或法國，若只以電影多人觀賞公開放映作為形式要件而論的話，那麼一八九五年十二月二十八日在法國巴黎市嘉布辛大道的大咖啡館裡由奧古斯特與路易・盧米埃兄弟用註冊商標攝影機（Camera Cinématographe）所製作的十部短片放映展示會，就是電影史的開端。那一天買票入場並且在一個小小空間內同場觀看電影的這三十幾位觀眾，正是世界上第一批真正的電影初民。這些付費觀眾在看

世界上第一場被放映的電影短片時，其意義並不亞於我們今天在ＶＲ劇院的沉浸式體驗。

不僅僅是觀奇，不僅僅是驚訝，超越了電影攝影機新技術的發明與奇觀層次之外，他們其實見證的是現代性的創生，以及人與新媒體彼此交織的歷史時刻。

盧米埃兄弟的《離開里昂盧米埃工廠》（La Sortie de l'Usine Lumière à Lyon），現存三個版本，其中的第一個版本是最早曾經在大咖啡館印度沙龍上映過的十部短片之一，廣為人知。最初期盧米埃兄弟的攝影機，機身很小本身也沒有取景器，沒有辦法做到好的視覺場控，條件的匱乏連帶壓縮鏡頭拍攝的連續時間，加上十九世紀末製作技術仍有限，不到五十秒的黑白無聲默片，在當時就已經是它的極限了，一本一片，所以當然只能一鏡到底。一部電影短片五十秒的時間，可以說是預先被決定好了的規格，而且在電影誕生之後仍長期具有奇觀性質。片商把不同時地、不同風情隨時攝製下來的大量短片，交互揀選構組成一套一套的片單，巡迴於二十世紀初的市集，那是當時歐洲大眾主要的生活重心，偶爾能有再好一點的機會，就到劇院在戲劇上演中場休息時間做放映，以引起觀眾的興趣。幾年後，到了喬治·梅里葉的手中，創意短片的長度已經可以長達十幾分鐘。

相較於一八九五年的《離開里昂盧米埃工廠》，一九〇二年的《月球之旅》（Le Voyage dans la Lune）其實有十倍以上的時間長度，比例上在當時幾乎應該已經可以等同一部劇情

長片了。

短片孕生了電影史技術誕生初期的樣貌，同時，它也決定了後來電影美學的走向。拿起任何一本電影教科書，多半會看到同樣的論點：電影的寫實主義溯源自於盧米埃兄弟的大量短片，電影的奇幻想像魔力肇始於梅里葉的精巧作品。

大多數影迷都知道，一九○二年喬治・梅里葉的《月球之旅》比起盧米埃兄弟大量的紀錄短片更貼近於今日電影院內主流劇情長片的型態。任何看過《月球之旅》這部短片的人，應該都會為這一部作品的神妙讚嘆不已，《月球之旅》的奇思妙想、趣味十足地飛向外太空，打破了電影攝影的技術藩籬，在實務面上擺脫刻板做法，翻新了電影攝影與場景的製作技巧，為最初期的默片推波助瀾，締造了美學升級行動，為電影攝影機這項發明增添了藝術價值與無遠弗屆的想像力。梅里葉非比尋常的藝術創意取得全面的成功，治文學、夢幻、表演、奇想於一爐，更為所有的電影後繼者帶來無數的靈感。

不過，「短」這個概念本身，除了有很多面向值得回顧，還有很多細節值得探究。例如，究竟時長要到多短，才能算是短片呢？每個地方短片的定義是否都相同呢？現在各地影展約定俗成的慣例是設定所謂的短片不能夠超過三十分鐘；然而光就法國國家電影動畫中心的短片類別定義而論，電影短片的時間界定就有別於各地，可以包含從三分鐘到五十

九分鐘之間的影片。短片與長片，就像新片與舊片一樣，都屬於相對性概念的區別而已。

因此，「短」的概念首先就是相對的意涵而不是絕對的，不因為時間短才叫做短片。

以伴隨電影史誕生的那兩部著名短片為例，可以看出短的定義也有挑戰。更值得關注的一點，反而是表現在短片孕生電影史，它的藝術靈光與自由理念，發揮成為各種活潑形式，一再地表現出創意的力量。

電影語言發展的高峰、同時也是電影史上第一個黃金時代，就是一九二〇年代的歐洲電影。短片的標竿性作品如一九二九年由布紐爾導演、布紐爾與達利共同編劇的超現實主義代表作《安達魯之犬》（Un Chien Andalou），就是一個例子，片中影像特殊的奇異感、夢境與現實的互補，為電影的超現實藝術實驗性，留下了深刻的印記。短片續經漸進式的變革，在電影劇情長片成為主流負起娛樂的重擔之後，電影短片從此負載了更為明確的社會評議功能，未曾失落它一開始在藝術與創作中所扮演的角色，而保有與時俱進的創新精神。

我自己很喜歡的導演，上課也必談到的作品，是亞倫·雷奈在一九五五年的紀錄短片《夜與霧》（Nuit et brouillard），以獨樹一幟、懾人心魂的攝影機運動，無比尖銳地敲起了戰爭殘酷的警鐘。亞倫·雷奈在這部紀錄短片中，表達了超越時間的非凡力量，可視為

是電影史上公認對於集體記憶、種族屠殺、二戰期間反猶創傷議題與歷史凝視的鉅作，藝術成就極高，無論在任何時代、任何文化中放映，都能令不同世代、不同文化的觀眾為之動容，深深烙印在電影與歷史的記憶中。

在法國一九六八年五月風起雲湧喧囂塵上的社運學運中，具高度知性思辨力、充滿創作量能的導演克里斯‧馬克，曾發起了一個特別的短片藝術行動。克里斯‧馬克匯聚了亞倫‧雷奈、菲利普‧卡瑞等眾多法國導演與攝影師之力，共同集體創作，完成了《電影傳單》（Les Cinétracts）。這部是一部時間長度只有二分四十四秒的超級迷你極短片，獨一無二的集體作品，始終閃耀著自由的光芒與創作的自發性。它集結眾人之力，大張旗幟地標舉出「匿名」和「集體」兩大守則，整部短片中，只運用靜照、字卡、主題三大素材，堅守「抗爭」精神本色，更成為一種新型態「抗爭」短片的始祖。短片裡所下的數個小標題，我認為光就這些小標題而言，在某種程度上就已經非常清楚地點出了電影短片骨子裡與生俱來的高貴特質：

挑戰—提出—震驚—告知—問題—肯定—說服—思考—吶喊—譴責—培力

contester–proposer–choquer–informer–interroger–affirmer–convaincre–penser–crier–dénoncer–cultiver

這一部由克里斯・馬克帶頭拍攝出的匿名集體創作《電影傳單》，尤其是在十六釐米創作短片視覺之詩的範疇中，見證了時代的風雲。雖然在主題上，它不免是激進的，與它本身所徹底反對的政宣性也不免顯得有些矛盾，但仍然非常地令人佩服。可以確定的是，藝術在衝撞現實之際，砥礪了創作，這就是電影短片唯一的挑戰，它完全與時間的或長或短是無關的，永遠只取決於創作的理念是否深刻。短片就是要崇尚創作的自由與藝術的精神，這是我為什麼認定電影短片重要的理由。

當然，今天我們已經從一九九〇年代進入了全新的影像世代，電影短片在全球已轉變成為一種新的自主形式。各地許多短片補助基金，有如雨後春筍一般紛紛出現，鼓勵創作，全世界目前也有數百個主題電影節都包含了常態性質的短片競賽項目，開始逐漸附加了市場功能的專門項目，以協助短片能橋接到電視頻道、串流平臺與數位媒體平臺的採購，每年激勵很多短片的製作，所以在今天短片其實已經是目前數量最龐大的電影片種了。短片不僅進入全世界影展的窗口，始終與電影長片並存，甚至成為主題電影節的主項目，一波一九九〇年代之後的短片大躍進，帶來了新焦點與新價值，從而使得創作短片的年輕導演在全球媒體上嶄露頭角，更具知名度。

我們可以說，電影短片到了今天已發展出一套全新的機制，從短片的製作、發行，到

映演，電影發明了百年以來，電影短片還從來沒有過像今天這樣百花齊放，受到普世的重視。全新的發展共識讓電影短片蓬勃發展的景觀壯闊比起過往更為難得，各地著手建立各項立竿見影的孵育計劃以及電影短片藝術市場的行銷機制，成功激發了許多電影人的使命感，開啟電影短片的新紀元。

如果從一剛開始就是短片孕生了電影史，那麼我認為，電影短片也是電影藝術精神的唯一傳人。正因為繼承了默片以降的實驗精神與創作特質，短片才能夠讓電影永保青春，繼續發揮創藝無疆界的自由精神，帶來不斷蛻變重生的力量。

迷你極簡

──短片創新的靈光

短片別具特色，枝繁葉茂，追求不同的精采亮點，無法被定型規範。文無定型，體無究竟，張揚個人標誌，意義在於創作，這本來就是電影短片的特質。

不僅僅因為影史肇始於短片，短片的意義更在於它是一切電影創作的起點。製片、編劇、導演、影音技術團隊與演員以創作的初心，轉化出對於一個共同理念的強烈依賴，建立團隊相互維繫的力量，在極簡篇幅內放入飽滿的張力，讓主訊息能在有限時間之內傳達給觀眾，這個過程與經驗可以讓創作者領悟如何精巧地淬煉出一個有意涵的視角。

電影短片創作技巧包羅萬象，強調別出心裁，並不存在著規則與鐵律以資遵循。但因為我喜歡短片，多年來也經常觀看短片，得來幾項微薄淺見，具體在此歸納梳理分享包括電影短片的本質、突破時限重圍的敘事策略，以及短片結局的技巧，三方面具普遍性的通

盤觀察，可以略窺此中端倪，看看迷你極簡的短片創新的靈光是什麼，以及精采的短片是如何言簡意賅，言之成理。

首先，無論再怎麼變化，電影短片在本質上，始終都是一部真正的電影。

通常當我們說這是一部敘事電影的時候，基本上意味著要有事件，有人物，有戲劇性。故事的戲劇性建立在一連串具有因果關聯的事件序列上，牽動人物與內外在的環境，產生衝突，推進敘事。為達到目標，主角必須解決某個難題，勝敗與否歸結於關鍵性的結尾。過了劇改變事件。人物的人格特質與行為模式有一致性，事件先改變人物，人物也將本階段之後的拍攝過程，不論是布燈風格、鏡頭攝距攝角的決定、空間構圖的關聯性、前後場的景深使用、視覺細節的密度、色彩的象徵意義、對白音樂音效三類聲音運用的技巧，以及演員表演的適切引導，這所有的一切都與製作劇情長片無異，必須要有場面調度的整體完成度，才有辦法建立最重要的一致性。

所以整體而言，拍攝一部電影短片，本質上和長片並沒什麼大不同，最大的差異點只在於長片在一定程度上行有餘力，可以充分變換觀點，決定敘事推向衝突高峰的節奏快慢，戲劇的飽滿度都可以更加地細節化、複雜化。

短片相較之下的確因為受限於時間長度，讓敘事的篇幅變得比較短。但換個角度來

想，時間短，何嘗不是構成一種顛覆與創新挑戰的機緣呢？有許多電影長片做不到的，恰

是電影短片致勝的關鍵。特別是在細膩的捕捉一個直覺，巧妙地掌握一次突發性衝突這些

面向上，由於電影短片得天獨厚的篇幅受限，反而能更快觸及故事裡最終意念的迸發。因

此，適當地運用反諷、諧謔，與影像修辭手法，絕對能更加突顯電影短片本質所擅長的發

揮直覺、表現機智、啟發靈思的優點。

其次，時間限制背後的特殊意義，以及突破時限重圍的方法，是第二個思考的重點。

時間確實深深衝擊電影短片的形貌，這是短片有時候比長片還要難以掌握的原因。

「敘述的真正本質，乃在於時間的遞嬗」，正如法國電影符號學大師克里斯蒂昂・梅茲在

《電影語言——電影符號學導論》極具智慧地指出電影時間性的最基本問題。代換成比較

具體的說法，就是每一部電影在敘述一個故事的時候，都包括了這故事本身所包含的全部

時間跨度，和表現這個故事讓它可以被敘述出來的情節時間，以及讓敘事可以被呈現、被

放映在銀幕上的物理時間。

電影短片時間上毫無疑問就是短的。就導演而言，是指創作的篇幅極短；就觀眾而

言，則是指銀幕觀賞的時間極短，加上理解的時間極短。在這同一條軸線上的兩端，對於

創作端和觀賞端，都是挑戰。因此，短片如果要在很短時間內建構衝突，創造出精準的節

奏、質感與意境，那就得需要仔細地反思時間問題，調整短片的設定。

我認為短片說故事只有一個重點，就是創作者訂定最小、最單純的一個目標，只聚焦在剎那之間揭示出來的一個概念，這樣就好。形式愈是精簡，愈能夠讓觀眾獲得故事的理解，傳達出主訊息背後飽滿的意涵。基於此，我認為電影短片只利於精簡的運用一種形式，傳達一個理念，去蕪存菁，迷你極簡，呈現一個有意涵、有啟發性的視角，才可以讓短片受惠於時間本身的限制，而變化出更具突破性的瞬間感悟。

最後，第三點在敘事策略上，我認為長片是否精采，取決於開場；短片是否精采，取決於結局。

前面提及，一部電影短片的創意本身與找到能讓時間限制得以突破重圍的技巧是並存的。因此，我認為短片在結局上特別重要，運用下墜線形、突變發生，和戲劇性轉變的技巧，亦即運用概念源自於希臘戲劇意料之外、因不可抗力而事件逆轉的修辭，作為一種終結短片故事結局的戲劇技巧，或許可以在此成為一個有趣的創意選項。

怎麼顯現故事、怎麼敘說故事，這原本就是電影敘事學的精髓所在。而短片，絕對必須要比長片還加倍地注重結局，加倍著重如何有效度地結束一個電影故事。立論精闢深

刻，開創西方文學戲劇與詩學分析的奠基性文本，亞里斯多德的《詩學》，提出許多最早期也是最精闢的理論性反思，其中對於戲劇分析中的逆轉情境，以及關於「逆轉」、「發現」，與「驚奇」等論述，至今仍帶給我們無盡的知性啟迪。特別是亞里斯多德對於觀念的界定：

情境的逆轉，是隨著動作轉向其相反方向的一種改變，並且常按照我們所謂的概然或必然的規律進行……

發現，正如字面所示，是從無知到知的一種改變……

情節的兩個部分——情境的逆轉和發現——都會引發驚奇。

傳統劇情長片要讓電影緊湊好看，需要醞釀上升式的衝突。故事發展到結尾，藉由一連串具有因果關聯的線性事件序列，最終給出一項隱含在整個故事裡的主訊息。因此有時候可以是封閉式的結局，有時候也可能是另一種也很常見的開放式結局，也就是事件結束了，但故事本身並沒有結束，最後傳達出結局可有多重解釋的可能性。

然而，剛才說到，與可以逐步複雜化推向衝突高峰以及細節化戲劇飽滿度的劇情長片

非常不同的是，一部電影短片如果要好看，就得徹底相反，略過枝節而更加重視結局的處理方式。能否運用「轉折」，達成「逆轉」，「發現」情境，引發「驚奇」，採取下墜式的結局，或創造循環式的效果，所有的這一切各種終結短片故事的技巧成功與否，端賴電影短片創作者對於影音敘事的掌握能力與嫺熟程度。

如果先隱藏起來那些抽絲剝繭的歷程，只在終場的時候通過情境，帶出最終一個被揭露出來的真相，這種「揭露式結局」，其實是短片結局中最常見到和被運用的一種。

如果富含強烈的影像風格調性，訴求於黑色幽默路線，或以插科打諢來為短片的情節憑添戲謔的調性，這是「諧謔式結局」。

如果情節急轉直下，讓發現的過程不再是一種進行式，結局陡然逆轉讓人訝異，製造下墜式的故事線形，並在一瞬間湧現出戛然而止的效果，將會創造出「驚奇式結局」。

如果看起來順暢，事件依序行禮如儀地進行，一路來到了終場，但到了最後一個鏡頭的時候，卻反向回頭重拾開場時的第一個鏡頭影像，讓開頭就是結尾，結尾與開頭重合，循環往復，意味著電影結束之後依然周而復始地發生，這是「循環式結局」。

短片是否精采，取決於結局，因此我認為，鋪陳之際，採取的「逆轉」、「發現」、「驚奇」手法透過各種強勁有力的逆轉，都會讓短片更吸引人，結局永遠是最重要的。

當然，我完全無意在這裡為短片的創意結局做任何無趣的分類，更完全無法包含全世界各種短片結局的可能性，在此的界定與分析，純粹只是分享個人的思考重點與平時的觀察角度，以及一些對於短片創意結局提煉出的創意思維取向而已。

結局的逆轉敘事技巧，尤其可以被印證在大師雲集、篇幅迷你、技巧淋漓盡致到令人驚訝的多段式電影短片集《浮光掠影——每個人心中的電影院》（*Chacun son cinema / To Each His Own Cinema, 2007*）。在有限時間內只傳達一個理念，有利於結局發揮轉折的技巧，留下餘溫，可以讓短片在時間限制下不約而同地突破時限重圍，聰明結局的型態與手法極為有趣，引人深思。我會留在第三部和第四部各獨立的小篇章中，以及第五部的總結那一章，一起探索《浮光掠影——每個人心中的電影院》中不同導演各自的原則技巧，在只有三分鐘篇幅的小巧精緻的短片裡結局創新的方法。

用三分鐘來拍電影短片，為什麼可以企及電影創作真正的寬度與廣度？

用三分鐘來拍電影短片，短、小、微、妙的處方簽又是什麼？

我深深感覺，小，至關重要。

做大事的夢想，就從做小小的事情開始。我自己很喜歡《浮光掠影》這部電影的開場畫面。傑出的法國紀錄片導演雷蒙‧德巴東，拍攝了開場的第一景，他同時也創作了《夏

日露天電影院》，收錄成為這部電影一剛開始時的第一部短片作品。一幀靜照，呈現出一塊小小的空地上青草漫漫，蒼穹向遠處延伸，氛圍寧靜舒和。空地裡，簡單地搭建了一組約兩層樓高的木架高臺，立面上掛了一幅白色的投影布幕，高臺下方則散置著兩座音箱。

導演雷蒙‧德巴東安排了兩個年輕人，坐在布幕前方空地的折疊椅上，就像是電影觀眾，正在等待著戶外露天電影院即將開演。在這一個畫面上，疊印了一句引自著有《古老吟遊詩人》等三十餘部小說及評論集的美國作家吉姆‧哈里森的引言：「為什麼連小事都做不好，我們卻總是夢想著要做大事？」（"Il se demanda pourquoi nous voulons accomplir tout

ce qui est grand, avant même d'être capable de faire de petites choses?"）

一句引言，深得我心。這是極富人生智慧的一句短語。這一句話，意味深遠地問出了「小」的精簡形式，以及「短」的深刻意義：為什麼我們總夢想著要做大事，在我們有時候連小事都還沒有辦法做好的時候。生活中慣見的迷思，在《浮光掠影——每個人心中的電影院》一開場就表明了這一點，很有意思，更像是一種提示，賦予一開場的基本意象，言明短片必然是宏大劇情片「做大事」來臨之前影像值得先深耕創新的沃土，一件以微顯著、以小見大、極為重要的「小事」。

電影短片的奇巧，即在於以小見大。所有的變化，都包含了無限嶄新形式與創意的契

機。對於電影短片而言，三分鐘，可以無限大。每一部大師的短片，皆具備了那樣精、

微、奧、妙的特色，創造新的視角，產生多重象徵，幽遠深邃，乍現靈光，顯影哲思，留

下叩問人心的力量。

　　我們會看見電影大師三分鐘迷你短片敘事的極簡奢華的奧祕。三分鐘的時間，足以讓

每一位大師分別採取了獨特的語調、專屬的氛圍進行各種創作，表達心緒，構思精巧的敘

述策略，引領觀眾轉瞬間，穿過凡常生活表象，領略完整的故事空間，揭示雋永的真理，

沉浸於電影的時光。電影大師各自展現了自己的風格與特殊的美學印記，創作的風華因而

大幅綻放，開展成一幅無與倫比的繁錦。

　　三分鐘，創世紀。光影交織，視界洞開。

安哲羅普洛斯 《三分鐘》

　　希臘電影詩哲，一整個世代的歐洲歷史與與政治評議皆體現在其作品中，電影以醞釀出細微繁複而又富含沉思的詩意力量而著稱。一九七〇至一九八〇年代的作品立基於一個特定的希臘歷史敘事主軸中，質疑政治虛偽，被認為是一系列反思近代希臘史的重要創作。一九八〇至一九九〇年代的沉默三部曲轉向於內在自我經驗的追求，具普世價值的主題包括生命、死亡、童年、老去、廢墟、文明、藝術與夢想的形而上辯證。內在與外在現實並存的時間感，形塑了安哲羅普洛斯難以言語形容的影像美學，為電影所能開創的詩意想像留下最具代表性的典範。

獲獎紀錄

以《流浪藝人》獲得第二十八屆坎城影展費比西獎；《獵人》提名第三十屆坎城影展金棕櫚；《塞瑟島之旅》獲得第三十七屆坎城影展費比西獎最佳編劇，並提名金棕櫚；《鸛鳥踟躕》提名第四十四屆坎城影展金棕櫚；《尤里西斯生命之旅》獲得第四十八屆坎城影展評審團大獎、費比西獎；《永遠的一天》獲得第五十一屆坎城影展金棕櫚獎。

代表作品

《重構》（Reconstitution, 1970），一九七〇年代的「希臘近代史三部曲」包括《三六年的歲月》（Days of '36, 1972）、《流浪藝人》（The Travelling Players, 1975）、《獵人》（The Hunters, 1977）；一九八〇年代的「沉默三部曲」包括《塞瑟島之旅》（Voyage to Cythera, 1984）、《養蜂人》（The Beekeeper, 1986）、《霧中風景》（Landscape in the Mist, 1988）、《鸛鳥踟躕》（The Suspended Step of the Stork, 1991）；一九九〇年代的「巴爾幹三部曲」包括《鸛鳥踟躕》、《尤里西斯生命之旅》（Ulysses' Gaze, 1995）、《永遠的一天》（Eternity and a Day, 1998）；以及千禧年之後的「希臘三部曲」包括《悲傷草原》（Trilogy: The Weeping Meadow, 2004）、《時光之塵》（The Dust of Time, 2008），以及生前未完成的作品《另一片海》（The Other Sea, 2012）。

三分鐘足以感動人心

電影詩人與哲學家安哲羅普洛斯的電影作品，對於任何影迷而言，都像是一本永遠能反覆翻閱的案頭書。從早期重要作品《重構》開始到他的成名作《塞瑟島之旅》，從坎城影展評審團大獎的《尤里西斯生命之旅》到獲得金棕櫚獎榮耀的《永遠的一天》，大作每逢問世都被媒體喻為其一生電影藝術的高峰，然而，安哲羅普洛斯總能在下一部電影中再創新猷，推向新的巔峰；即便他已經是屢獲世界肯定的知名導演，也仍一直背負著哲人的重擔，透過電影表述希臘乃至於二十世紀整體歐洲的歷史進程，一再提出發人省思的質疑。

在觀賞安哲羅普洛斯的電影時，我們有如接受安哲羅普洛斯的邀請，隨著電影，進入一回心靈之旅。時光逝者如斯，流轉本心，景物如詩如畫，永不停歇的旅途中，主要人物追尋著歷史，自我放逐。電影因此不只是講一個故事而已，電影於他而言，在本質上即為

一組形象的語言，得以在一個表象層次上再次建構第二層意涵，讓影迷心有所感的語言。

安哲羅普洛斯非常重視觀眾，他尊重的是電影觀眾作為一位獨立自主的觀影者與閱讀者的影像對話能力，這一點向來最為影迷所欽佩。他的影像力量幽深宏偉，充滿詩意、象徵與隱喻，素以長拍鏡頭美學與攝影機運動聞名於世，強化了時間的延續，藉由長拍鏡頭與攝影機運動，透過視覺場空穿越事件與情節，細膩地刻畫了表象之下的政治與歷史、個人與群體疏離、孤寂與悲喜，每一時刻都充滿著意義翻轉與深度解讀的可能性，因此每一部作品都煥發著史詩般的深層意義。

安哲羅普洛斯的《三分鐘》並不是一鏡到底的短片，仍然結合了長拍與攝影機運動，但是幾個極簡的鏡頭，卻餘韻深長。

珍妮‧摩露（1928-2017），走進一間像宮殿般的電影院，裡面空蕩蕩一片，除了她沒有別人。大理石地板與古典白色廊柱曾經美輪美奐，像是在訴說著電影院昔日的榮光。

雖已年邁，但巨星珍妮‧摩露曾經是法國新浪潮永遠的靈感繆思，自由耀眼，深具魅力，

依然美得懾人，美得出奇。

「有人在嗎？」珍妮・摩露拾級而上。

登上電影院的二樓，隨著她的目光，前方有一座直屏式立板張貼著《養蜂人》（1986）的電影海報映入了眼簾，繼續再往前走，還有第二張海報，是安東尼奧尼的電影《夜》（La Notte, 1961）。當珍妮・摩露緩步趨前時，光線變暗了。放映廳內光線昏暗，微弱的頂燈打亮了舞臺前方的部分區域，臺階上坐著一個人。

「馬塞洛！」珍妮・摩露輕喊。

那是馬斯楚安尼，坐在陰影中。略垂著頭，雙手抱膝，帶著些微苦惱的模樣靜靜坐著。

珍妮・摩露開口了，中低磁性的嗓音獨白，動人心弦。

「我的內心因為情感激動而哽咽。越過你的臉，我看見更純真、更深刻的東西。」

馬斯楚安尼的面容依舊沉靜。

珍妮・摩露的美麗與哀愁，映在淚光之中。

短片結束了。但這樣的場景，這樣的安哲羅普洛斯的電影，就算篇幅再短，看過之後也不會忘記。神祕，太神祕。只能說還沒來得及反應過來，沒來得及弄懂所見的時候，三

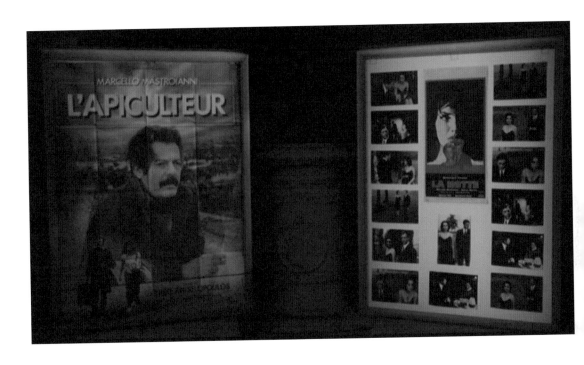

分鐘倏忽過去了。留下來的，淨是
場景裡滿滿的神祕細節，教人無法
從腦海中抹去。

攝影師希拉諾斯，為安哲羅普
洛斯《鸛鳥踟躕》、《尤里西斯生
命之旅》、《永遠的一天》等電影
作品掌鏡，是知名的電影攝影師，
也是安哲羅普洛斯的長期合作夥
伴。他在《三分鐘》短片中，只使
用 Moviecam Compact 攝影機，一
顆 Angenieux Optimo 17-80 mm 變
焦鏡頭，搭配 Kino Flo 打光，就
這樣而已。使用的攝影器材非常簡
單，然而這部電影短片卻效果驚

人，說明了一個永恆的真理：電影的美感與完成度，並不取決於資金、器材，或高階設備；一切只取決於導演與其團隊的藝術眼與美學風格。

這部短片，需要意會與了解片中的經典引述，才懂得《三分鐘》裡的神奇處真的令人讚嘆，明白安哲羅普洛斯如何運用最簡單但純然電影詩意的手法，讓當時的珍妮・摩露與已逝的巨星馬斯楚安尼，在電影裡進行一次在真實場景中絕不可能的相遇，並藉著《夜》的經典臺詞，共同演出了一次神奇的對手戲。

「本片獻給M・M・」（A la mémoire de M. M.），這是《三分鐘》一開始所題的獻詞。獻辭裡「M・M・」，指的是馬斯楚安尼（1924-1996），在《三分鐘》這部短片一開始，安哲羅普洛斯已指名紀念在十年之前過世的義大利國寶級巨星馬斯楚安尼。

這部短片會這麼神奇的重要關鍵在於，《三分鐘》片中的珍妮・摩露確實由她本人出演。這是珍妮・摩露於拍攝現場、在安哲羅普洛斯的攝影機前，由希拉諾斯攝製完成的真實影像。相反地，馬斯楚安尼卻不是「真實」的。馬斯楚安尼只是一個影像而已，一個從安哲羅普洛斯《養蜂人》的電影底片中被翻印出來的一個影像。

《三分鐘》片中，納入了兩部經典電影的引述。第一部經典《養蜂人》是安哲羅普洛斯本人導演的作品，這部電影正是由馬斯楚安尼飾演主角。安哲羅普洛斯一則鍾愛且敬佩馬斯楚安尼，二則因為從《養蜂人》開始，才正式啟用像是馬斯楚安尼這樣專業又知名的明星演員，對於導演安哲羅普洛斯自己而言，結束了以往只使用素人演員的創作模式。

之後，他陸陸續續與知名專業演員合作出演他電影中的主角，因此，這也同時標記著安哲羅普洛斯導演生涯進入自我轉變的起始點。

第二部是義大利電影大師安東尼奧尼拍攝於一九六一年的名作《夜》。就在這部片中，馬斯楚安尼與珍妮・摩露主演一對瀕臨分手貌合神離的夫妻，有著極為精采的對手戲，是影迷必看的經典電影。《夜》不僅讓導演安東尼奧尼榮獲當年柏林影展金熊獎，而且也奠定馬斯楚安尼鮮明又迷人的表演風格，是在登上他個人電影表演生涯的巔峰主演《八又二分之一》與《甜蜜生活》之前，最關鍵的一部代表作。

安哲羅普洛斯選擇引述二十年前自己的電影作品《養蜂人》，與義大利電影大師安東尼奧尼的名作《夜》，為了紀念曾經擔綱這兩部名作而當時過世已經十年的馬斯楚安尼。

其中所飽含最細密的情感與經典致敬，如此用意良深，讓我們每一位影迷深受感動。

而最能夠讓這神奇的一筆瞬間揮灑詩意的力量卻在於，雖然馬斯楚安尼的影像是擷取自安哲羅普洛斯的關鍵之作《養蜂人》的電影影像，但珍妮·摩露的獨白部分，卻取材自安東尼奧尼名作《夜》的電影對白。

在安東尼奧尼《夜》電影結尾的最後一場戲中，拈花惹草不斷、江郎才盡的名作家丈夫由馬斯楚安尼飾演，妻子由珍妮·摩露飾演，兩人一起應邀度過一夜奢華的豪門派對。一整夜的派對中，漫遊、迷茫、失落，讓人筋疲力竭到了極點。次日，清晨降臨，豪門莊園裡的私人樂隊聲如游絲一般地還在奏著不成調的了無意義的樂音，而這一對默默隱藏著飽受不幸福感煎熬著的夫妻，到了最後終於願意開誠布公，在草地上相偕坐了下來，彼此再無掩飾地面對面衷心傾訴。妻子從一個小手拿包裡，取出一張悉心保管得很好的打字稿，對著丈夫讀出了文稿的內容。

「今早我醒來時，你還睡著。我感覺你深沉的呼吸。髮梢遮蓋你的臉。我從中看到你的臉。」

「當中映照著我。我看見自己。處於某一個時空。那裡，包含著我們生命中所剩下的日子。」

「那些年，那些歲月，都在那裡。還有那些我還不認識你的日子。」

「在那一刻我才了解，我曾經多麼愛你。」

肺腑之言，字字珠璣。向來尋求刺激，但所有靈感已然耗盡，每每打一張稿就隨意扔棄一張稿，也一直無法再次提筆振作的作家丈夫，在這樣的晨風中在柔軟的草地上默默傾聽，心中十分感動，感覺到歉意，自己竟然從未注意到身邊的妻子柔美的情感與這麼美的文采，書寫下來傾訴的心聲，竟是這麼地動人。

「這是誰寫的？」第一次，丈夫以無比溫柔的眼神凝望著妻子。

「你寫的。」靜靜一會兒，妻子也溫柔轉頭回望丈夫。

這是今生今世曾經相愛的證明，雖然為時晚矣。安東尼奧尼令人悵然良久的《夜》，結束了。日復一日持續襲來的痛苦，在現實生活中甚至是渾然不覺的；任憑時光流逝，唯一不變的只有不斷的改變。每一次我都深深被這部電影所感動，多年前在金馬影展再次重看《夜》數位修復版時，離開電影院時的感受還記憶猶新。

安哲羅普洛斯在《三分鐘》裡，運用了電影這個神奇的媒介，再次以詩般的簡潔凝鍊，穿越不同時代、不同經典的屏障，引述了他自己的作品，也引述了安東尼奧尼的電影經典名作，並以經典臺詞引述之唯美，嫁接了珍妮‧摩露與馬斯楚安尼不可能的跨時空相遇。在我們的眼裡，在我們的腦海裡，喚起經典的記憶場景，演示了這不可思議的悵然與依戀。

電影院裡短暫會面的一刻。看似簡單的一次相遇，看過回神一想，才理解到有多麼地不簡單。《三分鐘》的不可言喻的極簡美感，空無一人的悠遊，微光虛無灑落出馬斯楚安尼孤寂的翦影，擴大了內心紊亂，整部短片憂傷的心靈氣質，都在一瞬間觸動了我們。

珍妮‧摩露允為天后級女神，在《三分鐘》呢喃傾訴的這一段獨白，觸動人心。《三分鐘》的片長與片名，剛好不多不少就是三分鐘。但，三分鐘，究竟能有多長呢？

三分鐘，足夠讓珍妮‧摩露對馬斯楚安尼說出了安東尼奧尼《夜》片中，一段最刻骨銘心的經典臺詞。

三分鐘，足夠訴說安哲羅普洛斯這一個永遠不肯消失的靈魂，站在電影院永遠不肯消

失的銀幕前面，吶喊著提醒新一代的觀眾「電影永存」的心緒。

　　三分鐘，足夠讓電影後製技術超越追求聲光感官與視覺享受的既定娛樂功能，為我們的情感與記憶服務。通過電影的後製技術與放映，讓記憶不滅，情感不滅，允許我們存取不同時空位置的鍾愛之物，放入電影時光膠囊之中，予以仔細珍藏。

第三部 仰望璀璨星雲圖

正是星星，我們頭頂的星星，支配著我們的境遇。

——莎士比亞《李爾王》

璀璨星雲圖

——《浮光掠影——每個人心中的電影院》

二○○七年，法國坎城影展為了慶祝影展成立六十週年，時任主席的吉爾‧雅各特別策劃，提出了「電影院」這一個主題創作的概念，廣邀世界各地影壇菁英加入參與。

吉爾‧雅各的請柬，宛如一張電影武林大會的英雄帖，請當代傑出導演一起玩創意，自由詮釋在他們心目中的電影院究竟是什麼樣貌。猶如世界影壇的一次近況盤點，這項提議獲得廣大的迴響，總共有來自於二十五個國家的三十多位重量級導演，接受了吉爾‧雅各的主題設定與時間限定，各自進行三分鐘短片的發想演繹。從主題「電影院」出發，每一個人都詮釋了心目中的電影院樣貌，最終共構成一部多段式電影，正是本書內容主要探索的一部多段式電影短片集，《浮光掠影——每個人心中的電影院》。

三十三加一部有關於電影院與電影迷的短片故事，由世界一級導演所創作。挑戰嚴

格，影迷驚豔。《浮光掠影——每個人心中的電影院》大規模地受到當今世界影壇上跨國

界、跨語言、跨世代、跨風格重要影人的一呼百應。三十多位導演各自從不同角度切入，

最後開展出一幅龐大的思考扇面。

參與這部電影拍攝的導演卡司超強，陣容盛大，名單一羅列出來，稱得上燁赫輝熠，

猶如電影天幕星空裡一幅風華璀璨的星雲圖：

大衛・林區——《迷離魅影》（Absurda）

柯恩兄弟——《世界電影》（World Cinema）

達頓兄弟——《摸黑》（Dans l'obscurité）

侯孝賢——《電姬館》（The Electric Princess Picture House）

南尼・莫瑞提——《影迷日記》（Diario di uno spettatore）

孔恰洛夫斯基——《黑暗中》（Dans le noir）

安哲羅普洛斯——《三分鐘》（Trois Minutes）

北野武——《美好的假日》（One Fine Day）

雷蒙・德巴東——《夏日露天電影院》（Cinéma d'été）

伊納利圖——《安娜》（Anna）

張藝謀——《看電影》（En regardant le film）

阿莫斯·吉泰——《海法的惡靈》（Le Dibbouk de Haifa）

珍·康萍——《蟲，女的》（The Lady Bug）

艾騰·伊格言——《同場加映》（Artaud Double Bill）

郭利斯馬基——《鑄鐵廠》（La Fonderie）

奧立維耶·阿薩亞斯——《復發》（Recrudescence）

尤賽夫·夏因——《四十七年後》（47 ans après）

蔡明亮——《是夢》（It's a Dream）

拉斯·馮提爾——《職業》（Occupations）

拉烏·盧伊茲——《禮物》（Le Don）（The Gift）

克勞德·雷陸許——《街角電影院》（Cinéma de boulevard）

葛斯·范桑——《初吻》（First Kiss）

羅曼·波蘭斯基——《色情電影》（Cinéma érotique）

麥可·西米諾——《不用翻譯》（No Translation Needed）

大衛・柯能堡——《世界最後一個猶太人在世界最後一間電影院自殺》（At the Suicide of the Last Jew in the World in the Last Cinema in the World）

王家衛——《穿越九千里獻給你》（I Travelled 9000 km to Give It to You）

阿巴斯——《我的羅密歐在哪裡》（Where Is My Romeo?）

比利・奧古斯特——《最後一部約會電影》（The Last Dating Show）

艾利亞・蘇立曼——《尷尬》（Irtebak）

曼諾・迪・奧利維拉——《一期一會》（Rencontre unique）

華特・薩勒斯——《距離坎城八千九百四十四公里》（A 8944 km de Cannes）

文・溫德斯——《和平時期的戰爭》（War in Peace）

陳凱歌——《朱辛庄》（Zhanxiou Village）

肯・洛區——《快樂結局》（Happy Ending）

《浮光掠影——每個人心中的電影院》法文片名很美，又非常地長，包含了正副標題兩部分。片名副標題完整翻譯的話，恰好說出了我們作為電影迷的心聲：「每個人心中的電影院——當燈光暗下，電影開映，怦然心動之際。」（"Chacun son cinema, ou ce petit

coup au cœur quand la lumière s'éteint et que le film commence.")

依循片名，法文中的「cinéma」意義雙關，可做雙重解讀。字義同時既指在某個城市某一條街道上真正實體存在著的一間「電影院」，也可以指「電影」本身，例如指涉一位大導演的作品精神、或電影類型、或某個區域電影總和的意思，例如「侯孝賢電影」、「費里尼電影」，或「科幻電影」、「拉美電影」。因此，片名意味著人人心中自有一部電影，或一間具有特殊意義的電影院。

有趣的是，雖然我們說這「一」部電影《浮光掠影——每個人心中的電影院》，可是其實片中總共包括了三十四部短短三分鐘的電影。這需要解釋一下。

數一數，《浮光掠影——每個人心中的電影院》真正的電影總數，共有三十三加一部。全新創作於二○○七年的電影短片共有三十三部，當代的大導演們自由詮釋心目中「電影院」概念，其中柯恩兄弟與達頓兄弟，因為都屬於二人共同創作型態的導演，因此導演人數實際上有三十六位。但總數一共有三十四部，原因是因為出品方法國坎城影展在後期製作通過整合、序列與串聯三十三部當代卓然有成的導演的短片之後，最後額外再多添上了一小段剪輯自法國經典名片《沉默是金》（Le Silence est d'or, 1947）片尾的三分鐘結局，當作是這整部電影的最後一段結尾。所以《浮光掠影——每個人心中的電影院》總

共包括三十三加一部三分鐘的電影。

坎城影展置入了一部法國文化遺產經典之作進入到這一部電影短片集的結尾，象徵性的意義極其明顯。通過向一九四七年法國前衛電影健將導演何內‧克萊爾的作品《沉默是金》加入致敬經典的行列，讓這部充滿當代大師身影的多段式電影短片集，非常巧妙地跨越六十年，以此來紀念並慶賀坎城影展悠行經一甲子的時光。

《浮光掠影——每個人心中的電影院》發行上映更採取了一種不尋常的影片發行模式。這部電影在二〇〇七年五月二十日第六十屆坎城影展開幕日進行世界首映，並同步在法國專門播映電影的 Canal+ 電視臺特別播出，而這種做法本來就已經是很罕見，五天之後，又在法國公共電視臺 Arte 電視上公播這部電影。最後，當年十月全面在法國以及各地電影院做正式的發行與上映，光碟則交予法國 Canal+ 電視臺專門投資發行的子公司發行商 Studio Canal 發行。唯一可惜的是柯恩兄弟的短片《世界電影》因某些緣故在法國各地戲院正式上片時無法面世，也沒有被收錄進光碟版。相對來說，大衛‧林區的短片《迷離魅影》就幸運得多，雖然製作期因為延宕而趕不上二〇〇七年五月法國坎城影展的首映，不過《迷離魅影》終究趕上了二〇〇七年十月電影院的正式發行上映，最終也有被收錄在電影光碟版本中。

這是一部集結菁英大師共構的、繁複又華麗的集合式作品，煥發著迷人的光采。如果只把它視之為坎城影展六十週年的祝壽片，可能過於窄化它的深遠意義，此乃緣於這一封導演們寫給電影史、電影院，和電影迷的情書中，我們看見當代傑出導演在創作技巧上的奧祕，看見他們如何意蘊綿長地向他心目中那永恆的經典致敬。而在一個榮耀電影的環境中，其實也沒有比為了共創出一部作品而齊聚一堂，留下餘溫，更符合於一個電影節典藏精采時刻於影迷心中的做法了。

《浮光掠影——每個人心中的電影院》因此寫下了電影圈令人稱奇的紀錄。片中使用的語言包含了華語、法語、英語、日語、義大利語、西班牙語、希伯來語、芬蘭語、丹麥語和意第緒語，形同一座迷你的巴別塔。而且參與本片的人，全部都是重量級導演與電影藝術家。如果稍晚侯孝賢導演二〇一五年以《刺客聶隱娘》榮獲坎城最佳導演獎也含進來的話，那麼最少就有十五位導演，也就是說參與這部電影創作近半數以上的導演，曾經在法國坎城影展掄元，其中包括肯·洛區、安哲羅普洛斯、陳凱歌、南尼·莫瑞提·達頓兄弟、大衛·林區、珍·康萍·拉斯·馮提爾·克勞德·雷陸許、葛斯·范桑·羅曼·波蘭斯基·阿巴斯·比利·奧古斯特·文·溫德斯等導演，他們都曾經榮獲坎城影展桂冠。

璀璨星雲圖中光芒耀眼的導演，將讓我們看見的是面對電影時必要的真誠質樸。每一

部電影短片中所隱含的況味與旨趣，都值得我們細細品閱，緩緩思量。然後我們也會跟著

發現，儘管這個念頭或許不曾在心中閃過或不曾這樣想過，所有的大師首先都曾是非常熱

愛電影的重度影迷，而後才有可能成為今日的電影大師。

一生如夢

——電影策展靈魂人物

坎城影展對所有人來說都不陌生。依傍著法國蔚藍海岸的秀麗海岸線，以節慶宮為中心，每一年來自世界各地二十多部正式入選坎城正式競賽項目的電影，依排定日期在坎城影展連續三週晚間在可容納兩千三百位觀眾、八米高十九米寬的銀幕進行世界首映，帶動媒體關注影壇動向，成為全球報導焦點，掀起全球影迷熱議的話題，而且每一部正式競賽片都有角逐最高榮譽金棕櫚獎的資格。

坎城影展作為世界性的一級影展，坎城節慶宮前方這二十四階鋪上紅毯的臺階，應該算是世界最難走上去的階梯之一。對於影展主辦單位來說，坎城的紅毯代表著隆重與尊榮，是一個最吸引全球媒體報導的環節。周邊永遠環繞著熱情影迷的歡呼與支持，在國際時尚精品大力贊助下，代表團出席影展首映，知名演員衣香鬢影星光閃耀，偕同入圍的導

演盛裝登場，拾級而上，透過數百家媒體閃爍不停的鎂光燈，向全球放送坎城影展最知名的圖像，也立下了今日各地大小規模電影節走紅毯儀式的標準規格與典範，點綴出坎城作為一個世界級電影節令人目眩神迷的夢幻氛圍。

坎城影展

《浮光掠影——每個人心中的電影院》裡的法國坎城影展本身當然也必不可少地被編成了一個搞笑情節。巴西大導演華特·薩勒斯的短片《距離坎城八千九百四十四公里》，在號稱距離法國坎城有八千九百四十四公里遠、距離富裕則比天還遠的巴西米蓋佩雷拉小鎮上一間正上映著《四百擊》（Les quatre cents coups, 1959）的簡陋小戲院門口，安排了兩位饒舌歌手，一位叫栗子頭，另一位叫腰果頭。整部短片中，兩位饒舌歌手瀟灑灑地以簡單手搖鈴鼓，搖出波浪樂音閒聊坎城影展：「整個城都瘋狂，整個城都淘金。」「就算你在坎城當皇帝，這裡你只有一餐吃。」他們口無遮攔妙語如珠，大開坎城影展的玩笑，你來我往一人一句，即興創作，熱力四射。悅耳的音樂性，樂得相互尬歌押韻串唸歌詞，一波接著一浪，誰也沒落了拍子，饒舌豐富的表達能力發揮到淋漓盡致，把坎城影展奢華高

調媚俗勢利的一面，盡情調侃了一番。《浮光掠影——每個人心中的電影院》裡就屬華特‧薩勒斯的這一段最為調皮，他所引述的《四百擊》舉世皆知，是導演楚浮開啟了法國新浪潮序幕、同時也立下此後青年導演在坎城勝出的名作。但是就在肆無忌憚逗趣十足地嘲弄坎城影展博君一粲之餘，說出坎城影展，其實對於巴西或世界上所有日日討生活的平凡人，是沒有任何關聯的，骨子裡的調性卻頗為沉重。短片簡單地結束於一個街道鏡頭，呈現米蓋佩雷拉這小鎮上的人們經過電影院時，依舊行走，依舊工作，漫漫度日。華特‧薩勒斯總是以他對於社會現實細緻敏銳的洞察力，直擊小人物與社會的依附關係崩解於一旦的衝擊。看似娓娓道來，其實非常尖銳，充滿了電影作者真正的特色與印記。坎城影展被華特‧薩勒斯《距離坎城八千九百四十四公里》特意拿來大肆挪揄一番，非戰之罪，但特別看得出華特‧薩勒斯與影展主席吉爾‧雅各電影圈內人之間的絕佳默契，既熟絡又開得起玩笑的好交情。

但回到影展本身來看，坎城影展所展現的市場企圖心，其實為法國帶來了非常驚人的經濟效益。從一九五九年開始，坎城朝向一個更具主導性的全球大型國際影展邁進，設立了坎城的電影市場展。市場展的開闊意味著在藝術成就競逐之外，更重視推廣電影的文化商品經濟，成為今日一年一度世界首屆一指的電影市場集散地，每年都有超過一萬人次以

上的從業人員參與市場展，在電影版權的代理買賣交易上，占有世界的核心戰略位置。坎城影展官方數據曾統計在每一年的五月影展期間，坎城可以接待來自世界各地的人數高達三萬五千人，在市場展進行版權交易的電影超過五千部，城裡城外周邊有五百間以上的餐廳與咖啡館可供應六十萬人次的餐食，重點是影展附帶的觀光收入占法國全年度總觀光營收近兩成左右。坎城影展的年度預算，大約在兩千萬歐元上下，但影展過後林林總總的收益可以高達一億九千五百萬歐元，可以想見坎城影展巨大的經濟規模，活絡整體法國經濟的效益不容小覷。

而我們也只有透過深入檢視一個電影節的生命史，它的歷史遞嬗、精采時刻與爭議時刻，才會真正看到絕非衣香鬢影鎂光燈閃爍，就可以堆疊出一個電影節的知名度。事實上，電影節反倒是由藝術與人生、夢想與創意、美學與流派、歡笑與淚水、怪癖與驚喜、論戰與爭議、狂熱與冒險、浮誇與虛榮、媒體與挑釁、質疑與衝突，所有這一切高低起伏的激昂情緒，才交織構成了一個世界頂級影展最真實的成分。

回溯坎城影展的第一次舉辦雖然是在一九四六年，但是對法國人而言，坎城影展的創生元年，必須上溯到一九三九年開始算起，只是那一年的影展沒辦成而已。在一九三九年坎城成立電影節，主要宗旨在於法國想藉電影的力量推動一個不受政治影響、純粹只屬於

電影圈內人的大型影展，比更早些年在墨索里尼統治下成立於一九三二年，最早期不免帶有法西斯色彩的威尼斯影展（La Mostra De Venice）相抗衡，互別苗頭，一較高下。

一九三九年九月一日，當一切籌備就緒，各地參展影人與代表團陸續準備出席首屆坎城影展之際，德國入侵波蘭，兩日之後法、英兩國在九月三日正式對德宣戰。這一重要的歷史時刻影響了全歐洲，牽動了政治、軍事的相關版圖。第二次世界大戰爆發，原訂於一九三九年九月舉行的第一屆坎城影展隨即被迫宣布取消。後來在二○○二年，坎城影展還設立專題映演，重新邀請了本來預備要參展第一屆的各國影片，以向當代影人與作品致敬。

二戰結束之後，終於在法國外交部與藝術協會的催生之下，開始舉辦坎城影展。一九四六年的坎城影展盛大展開，共有四十五部劇情長片入圍競賽，來自十九個國家的電影人同臺競技，最終頒出了十一個坎城影展的「大獎」（Grand Prix），這是當年並無個人獎項分立時最原始的獎項名稱。當年最重要的電影，是義大利導演羅塞里尼的《羅馬不設防城市》（Roma città aperta），立下義大利新寫實主義的風範，電影史上屹立不搖的經典之作。接下來一九四八年和一九五○年，坎城影展財政困難因故停辦，到了一九五一年以後，坎城影展才確立了期程，每年都穩定在五月份舉辦影展。

一九六八年，是坎城影展歷史上最為動盪不安的一年，特別是前面〈影迷的凝視〉中

提及，電影資料館長亨利·朗格瓦被罷免而掀起的「亨利·朗格瓦事件」。事件變動，歷史蟄伏，法國進入一九六八年五月風暴，青年學子占領巴黎市內兩所索爾邦大學的課室，知識份子與學生和勞工徹底質疑社會政策，由法國學生自治聯盟團體組成了大型的示威學運。法國電影圈也同步的在一九六八年五月十七日進行總罷工，全法國的拍片事務全面停止，帶起法國電影產業對於整體結構的省思，批判坎城影展紙醉金迷不關心時勢，激烈訴求影展應當要停辦。一九六八年五月十八日，評審團成員之一的法國導演路易·馬盧請辭評委，法國新浪潮的核心人物導演楚浮與高達一群電影人進入影中中斷電影放映，目的是要求電影影展，即宣告停辦。於是在一九六八年五月十九日，進行到一半的坎城影展，即宣告停辦。

不過，可能有別於一般說法，我們需要了解的一件事是在法國人的眼裡，一九六八年的示威與抗議造成停擺，所帶來的衝擊與結果並不完全是負面的，甚至應該說，其實是正面的影響。因為下一年坎城影展因應新局面，就開關了全新的單元「導演雙週」，正式進入到機制本身持續革新的新階段，擴大轉型創建平行項目以涵納多樣化類別的電影。坎城之前所有的獎而從坎城影展的獎項設置變化，也可以看出一個影展成長的過程。坎城之前所有的獎項直稱「大獎」（Grand Prix），一九四九年之後，影展的「大獎」逐漸轉向不同的獎項

分立。一九五五年開始，「金棕櫚獎」（La Palme d'Or）正式出現，全面替代了此前通稱的大獎，象徵著坎城影展視覺形象標誌也設計完成，今天我們熟悉的十九片金色棕櫚分葉置在水晶基底之上，這獨一無二的金棕櫚，成為坎城影展的最佳獎座圖騰，與柏林金熊獎、威尼斯金獅獎三足鼎立於世界影壇。

坎城影展也創建了四個全新的平行項目：一九六二年，法國影評人協會創設「影評人週」（La Semaine de la Critique），一九六九年新增「導演雙週」（La Quinzaine des Réalisateurs）單元。因為一九六八年五月之後餘波蕩漾，在導演路易‧馬盧以及科斯塔‧加夫拉斯的呼籲奔走之下，促使法國電影圈全體更強烈要求坎城影展必須排除只有官方選項的刻板機制，一九六九年的「導演雙週」（La Quinzaine des Réalisateurs）單元才應運而生。「影評人週」與「導演雙週」是獨立的單元，為坎城影展走向世界級的過程開闢了全新的藝術文化交流功能，旨在平衡原來只有正式官方入圍的主要項目，補足了過往影展獨厚於主流品味單一化的缺憾。繼「導演雙週」之後，一九七八年坎城影展又在當時執行官吉爾‧雅各的推動下，新增了「一種注目」（Un Certain Regard）單元，這在稍後相關的一節再補充說明。千禧年後，坎城影展結合新資源成立「短片競賽」單元，設置了短片金棕櫚獎，這為全世界的短片創作提供了一個更具激發力量的平臺，二〇二一年所提交的短

片據稱超過三千七百部，可見全球在短片創作質量上無比強勁的蓬勃發展力道。

「影評人週」後來擴大更名為「國際影評人週」，如今已經是官方正式競賽單元之外坎城平行單元的主力項目，並且在二〇二一年慶祝「國際影評人週」成立六十週年。「國際影評人週」深受影迷矚目，鼓勵忠於電影創作精神特立獨行的電影導演創作不懈。應邀在「國際影評人週」上映的影片，如果是年輕導演的首部劇情長片，也具有角逐金攝影機獎的資格。受到「國際影評人週」的青睞而一展長才的電影導演，不勝枚舉，以二〇二一年第七十四屆坎城影展獲選為開幕片的《Annette：星夢戀歌》（Annette）的導演里歐·卡霍作為最經典的例子，一九八四年，里歐·卡霍充滿抒情力量的黑白電影《男孩遇見女孩》席捲「國際影評人週」，他的導演生涯確實於此起步。不過里歐·卡霍也不改浪子的率真口吻，二〇二一年在發送一封祝賀國際影評人週成立六十週年的賀帖裡，表示特別喜歡一九八四年同樣在影評人週入選的另一部黑白片，吉姆·賈木許的《天堂陌影》（Stranger Than Paradise），並且盛讚「那才是一部真正的電影，而我只不過是假裝在拍電影而已」。今日知名的導演包括王家衛導演以及像是肯·洛區和伊納利圖，也都是從「國際影評人週」獲獎之後開始累積聲望，嶄露頭角。

由於二〇二〇至二〇二二年整整兩年之間新冠疫情嚴重影響了全球各行各業，尤其

是影視產業，二○二一第七十四屆坎城影展把向來都在五月份舉辦的活動延到了二○二一年七月六日到七月十七日之間舉行。疫情下的這一屆，也是備受矚目的一年，由法國女導演茱莉亞．迪克諾以富含身體變異、奇想怪誕、充滿懸疑／挑釁與原創力的《鈦》（Titane）榮獲金棕櫚。這是繼第四十六屆坎城影展首位女導演珍．康萍以《鋼琴師和她的情人》（The Piano）掄元之後，睽違了二十八年才產生的坎城影展第二位女性導演金棕櫚獎之作。這一年美國集智慧與美麗、導演與表演於一身的傑出影人茱蒂．福斯特，與義大利導演馬可．貝羅齊奧也因終身成就共同被授予榮譽金棕櫚獎。

一個能走得長長久久、屹立不搖的電影節，顯然不能只依賴明星盛宴徒有其表地運作。與時俱進，真正反映出電影世代與價值觀的改變，這才是一個世界級電影節最基本的要件。坎城影展積極跟上時代、嚴格的歐規與自訂環保永續目標，我覺得才是二○二一年坎城影展最令人耳目一新、重要的改變。

影展本身的活動性質，其實可以想見本來就不易環保，但是一個指標性的世界影展，顯然必須有永續創新的策略。進入到新型態策展而且持續成為全世界鎂光燈焦點的坎城影展，意識到電影節自己應該有典範性與職責，宣告開始積極重視永續責任，樹立世界電影節的環保標竿。二○二一年的影展與專業諮詢機構共同籌備半年，聯合官方合作夥伴、服

靈魂人物

毫無疑問地，年復一年地操作一個國際影展，如果想要讓精采的影展從策展、評審到競賽結果的報導不斷被看見，除了要有非常穩定的運作機制之外，更需要一位能站在特殊高度上綜覽全域的創意家，進行整體策展。

《浮光掠影——每個人心中的電影院》這樣高規格的多段式電影，必定也需要由一個具有主導性的製片人進行號召，才能邀請到許多跨地域、跨風格的導演一起參與，呈現出

務提供商、電影節參展人，和坎城整座城市的努力，承諾做到紅地毯可回收再利用減量百分之五十，海報印刷量下降百分之五十，徹底淘汰塑膠水瓶，資源回收達成率百分之九十五以上，公務車隊百分之六十以上由電動車或油電混合車款組成，餐飲供應商採行責任制，提供更多素食替代品以及限制常見的食物浪費等。看一看，哪一項不是讓一個世界級影展甚且連動到一整座城市方方面面必須徹底自我約束的挑戰？

永續意味著自我審視與持續創新，創新也絕不是一種虛無飄渺的口號。我們的存在和未來，銘記於現在這個時刻，無論身在何處，我們的環境都面臨著決定性的挑戰。

多重觀點。那麼究竟是誰能有這麼大的面子，可以動員到眾多世界影壇頂尖的電影人來一起拍攝這個題材呢？靈魂人物當然值得探究。

坎城影展廣邀世界影壇菁英，各自發想三分鐘概念短片，因此二〇〇七年的《浮光掠影——每個人心中的電影院》這部電影，遠不僅是一則電影故事而已。它是一部從電影節出發並以「電影院」為命題，探討關於電影的電影。尤其因為擔綱這部電影真正主角的，是一套機制，與一位在機制背後策展的靈魂人物。這套機制是坎城影展，而這個靈魂人物是時任當年坎城影展主席，拋出關鍵概念、擔任提案人與監製的吉爾‧雅各，在這裡扮演了一個重要的角色。

吉爾‧雅各出生於一九三〇年，入行時的身分是影評人，在一九七〇年代成為法國《快報》（L'Express）的電影影評主筆之一。自創立開始，坎城影展在組織上皆任命一位執行官（délégué general）來主持大局，表明將持續穩定地、常態性地辦理國際影展。在一九七八年，吉爾‧雅各被任命為坎城影展首席執行官，在二〇〇一年被推選為影展主席，並拔擢今日重要的藝術總監蒂埃里‧弗雷莫擔綱坎城電影節的策展工作。在一九八〇至一九九〇年代坎城影展最重要的國際地位提升階段，吉爾‧雅各一直擔任首席執行官，千禧年後從二〇〇一直至二〇一四榮任電影節的首任影展主席期間，地位崇高，能力備

受尊崇，結合遼闊的藝術與電影產業世界，為當代電影寫下重要的歷史。在他之後，皮埃爾·萊斯庫爾從二〇一五年至二〇二二年擔任主席。二〇二三年起，擁有國際知名度和長期電影職業生涯的律師艾瑞斯·克諾布洛赫，將接替萊斯庫爾成為坎城影展首任的女性主席。而坎城影展永遠的榮譽主席，只有吉爾·雅各一人。

法國評價吉爾·雅各，感認他對於坎城影展貢獻良多。從他的紀元開始，吉爾·雅各就為坎城影展帶來了許多的革新方案，尤其是坎城影展三項最重要的策略與變革。

第一，吉爾·雅各在一九七八年創建了新的「金攝影機獎」（Camera d'or）競賽獎項。「金攝影機獎」不分任何電影類型、任何國別，只有一個必要條件，就是必須是新導演的第一部作品，用意在於鼓勵原創性，讓年輕導演跨出頭角崢嶸的第一步。

第二，前面提到的「一種注目」單元，是在吉爾·雅各轄下設立的。許多值得矚目的電影作者無法入選正式競賽項目，為免遺珠之憾年年產生，也為了鼓勵那些更大膽、具有實驗創意的電影能在影展平臺上被更多人看見，他推動新增「一種注目」單元，成功地讓來自於全世界各地的新銳導演作品進入坎城影展，找到發光發熱的舞臺，也標誌他上任後重新定位影展將發掘新人的強烈意願。

第三，吉爾·雅各在一九九八年為全世界各個電影學校的學生作品，開辦了一個專門

給學生的「電影基金會」（Cinefondation）短片競賽項目，嘉惠就讀於電影學校正在拍短片、才華洋溢的學子，讓世界各地大量的學生短片有機會可以參與坎城這個重要的世界影展。

簡而言之，吉爾‧雅各為坎城影展帶來了根本性的改革，尤其是在於他作為一位策展人的開放態度與開創精神，完全扭轉坎城影展原本只是為了電影產業而存在的錦上添花式的頒獎活動，具體承諾一個電影節必須擁有發掘新才華的使命。「金攝影獎」和它的設立初衷，更成為了後來世界各地許多電影節都有獎勵青年導演首作的基礎原型，而「一種注目」單元和「電影基金會」學生短片獎，則都有一種共同的象徵意義，就是發現電影新生代的才華，帶動電影語言的革新與交流。

我自己閱讀吉爾‧雅各優雅出色的回憶錄《一生如夢》（*La vie passera comme un rêve*, 2011），對他的這一本文集印象非常深刻。在這本書裡，吉爾‧雅各鉅細彌遺地寫下三十多年來在他主政坎城影展期間的自我回顧與瑣聞軼事。影評人出身的吉爾‧雅各有一枝行文如行雲流水又隨時迸發幽默的好文筆，書中關於策展章節與影展爭論寫來栩栩如生，語調詼諧，鞭辟入裡，許多軼事內容辛辣又屬獨家，讀來非常有趣。

他在書中提到在自己所領導的這三十年間，坎城影展備受矚目的金棕櫚獎經常爭議不

斷，最著名的案例是一九七九年的金棕櫚爭議。當年科波拉強烈張揚批判性的作品《現代

啟示錄》（Apocalypse Now），雖然讓評審團所有專業人士都認可他強烈又獨到的導演手

法，但最終只能與雪朗多夫的電影《錫鼓》（Die Blechtrommel）並列金棕櫚獎。吉爾·

雅各毫不諱言地指出，電影無論如何，確實很難擺脫政治因素的影響。

另外一則趣聞軼事是一九八七年的法國導演莫里斯·皮亞拉《在撒旦的陽光下》

（Sous le Soleil de Satan）得到金棕櫚獎時，頒獎典禮現場觀眾席上噓聲大作，皮雅拉上臺

領獎時，更是毫不客氣地大嗆典禮現場的來賓，火爆場面與這部電影在當時映後引發的兩

極化爭議，都是當年媒體爭相報導的焦點。另外，吉爾·雅各也舉出影迷都非常熟悉的昆

丁·塔倫提諾《黑色追緝令》（Pulp Fiction, 1994）為例。《黑色追緝令》得到了第四十

屆金棕櫚獎的殊榮，出乎意料地讓人驚豔，這部電影標示了一九九〇年代自覺高又具獨立

精神的美國新電影世代長浪崛起的開端，因為那一些在當時的美國影壇未必能嶄露頭角的

電影，反而在坎城影展受到了矚目。我們當然也看到，當年在法國坎城掄元的昆丁·塔倫

提諾今日已經成為多麼重要的美國導演，而這部《黑色追緝令》電影中大量包含的影史經

典場景諧擬與仿拍，更已成為當代黑色幽默風格致敬經典的絕妙典範。

電影迷都很關注評審團裡評委們的角力過程。吉爾·雅各提到一九七七年的例子，是

個特別逗趣的小故事。當年評審團裡，義大利導演南尼‧莫瑞提狂熱地獨鍾伊朗導演阿巴斯的電影《櫻桃的滋味》（Taste of Cherry），在評審團充滿著你來我往的相互較勁過程中，南尼‧莫瑞提技巧性地用語言操縱了當年擔任評審團主席、本來預備全力支持加拿大導演艾騰‧伊格言的法國巨星伊莎貝‧艾珍妮。角力的最後結果是，南尼‧莫瑞提以詭辯之術成功地轉移了評審團的焦點，讓阿巴斯《櫻桃的滋味》從中勝出，與今村昌平的《鰻魚》並列奪下一九九七的金棕櫚獎。為了這件事，伊莎貝‧艾珍妮氣得在媒體上公開痛罵南尼‧莫瑞提是一位壞透了的馬基維利主義者，玩世不恭，手段權謀，刻意操縱評委，餘波蕩漾而在法國媒體上也沸沸揚揚一時。而我感覺特別有趣的小巧合是，上述提到的電影導演南尼‧莫瑞提以及阿巴斯，剛巧都會出現在我們接下來要說的這部電影不同短片的故事裡呢。

主導的策展者舉足輕重，深深影響每一年的影展方向。我們可以說，吉爾‧雅各的專長，在於創造舞臺。吉爾‧雅各自己也曾多次燃起亮點，來慶祝坎城影展的璀璨歷史。千禧年後吉爾‧雅各在坎城影展主席任上曾經製作了兩部與坎城影展歷史有關的短片。第一部是二○○二年的《影展之心──影展的歷史》（Au coeur du Festival: Histoire de festival），這部紀錄片蒐集彙整並剪輯了半個世紀以來法國坎城影展的演變歷程，

接著他在二〇〇四年製作了另一部更具企圖心的紀錄片《藝術家的考驗》（*Epreuves d'artistes*），邀請多位當時重要的導演，各自表述他們個人的電影理念，以及對電影未來的發展走向與看法。《藝術家的考驗》繪製了三十位著名演員和導演的肖像，幾乎可以說是三年後的這一部《浮光掠影——每個人心目中的電影院》的製作原型。從這一點我們可以見出，這部多段式電影的製作模式已有前例經驗可循。

如果要用一段話來總結坎城影展的特色，我會說，坎城影展公認是最重要的世界一級電影節，不僅今日電影圈視其為進軍國際舞臺的重要管道，對全球電影產業界具指標性的影響，而且，從影展的歷史發展來談，坎城影展像是一條記載了世界電影文明發展史的微膠捲，相當程度上細密顯影了二十世紀後半葉迄今電影的品味、美學、藝術與產業經濟遞嬗過程。

而如果要用一段話來概括吉爾・雅各的重要地位，我會說，影展主席吉爾・雅各領軍法國坎城影展的時間超過三十年，資深程度無人能及，他的這些創建與做法，都屬於坎城影展與電影藝術節的一部分，稱他為法國坎城影展的活歷史絕不為過，同時，他也為後來大多數國際影展所設立的鼓勵項目帶來靈感，他的品味與藝術觀點深深影響了我們今日的電影圈樣貌及擘劃的基本型態。

今日坎城影展的輪廓與規模，毫無疑問是由吉爾‧雅各所建立的。在西方影壇上，向來柏林、威尼斯、坎城影展三足鼎立，其中又以坎城影展位居三大影展之首，是電影圈裡一年一度最重要的盛會，每年都牽動了全世界媒體關注其動向，也是導演進入歐美及世界電影的聖殿。吉爾‧雅各洞見觀瞻，是一位影響著每年度世界電影潮流與風貌的靈魂人物。

吉爾‧雅各多次在公開訪談演講時反覆提出辦影展的一個中心理念，他說：「永遠要和電影藝術家站在同一邊。」這句名言跟了他很多年，值得玩味。

我想，吉爾‧雅各能成為一位稱職的影展主席，來自於他能在最尖端的藝術要求，以及最時尚的大眾品味之間，找到一個奇妙的平衡點。他確實有一套做法，一種神祕的平衡能力，讓電影藝術理念得以堅持下去，同時也不忽略電影產業的勃興；既榮耀電影自身，也不忘記讓法國坎城影展繼續散發出世界首屈一指的電影嘉年華會迷人的氣氛與光環。

PLAY ▷
REC ●

第四部
最美的夜空飛行

只有孩子知道他們正在尋找什麼。

——安托萬・迪・聖・修伯里《小王子》

時光行旅

用心才能看得清楚。

重要的東西，肉眼是看不見的

——安托萬・迪・聖—修伯里《小王子》

《浮光掠影——每個人心中的電影院》電影中，最與我們心意相通的，自然還是華語電影導演的精采短片。

亞洲電影地平線的崛起無庸置疑。自一九八〇年代以來，亞洲電影為世界影壇揭開了全新的一頁，整體電影產業結構在一定程度上處於變動狀態之中，反映出電影藝術創新力的板塊移動。就以《浮光掠影——每個人心中的電影院》為例，包括侯孝賢、陳凱歌、張藝謀、蔡明亮、王家衛五位聲譽卓著的導演，而且其中有好幾位曾榮獲法國坎城影展的桂冠，如果再加上北野武的《美好的假日》，那麼來自於東亞的導演已然多過來自於南北美

洲參與到這部多段式電影的導演總人數。就指標意義上而言，亞洲電影已然躍升成為全球的新焦點，持續創造出最多藝術原創性且翻新電影語言的作者型導演，受到了世界影壇的高度矚目。

同時就整體而言，華語電影導演與許多西方導演在短短三分鐘之內表達的「電影院」概念和基本調性，大有不同。多數華語電影導演心目中，電影院充滿了人文氛圍與理想情懷。

僅僅三分鐘的時間，導演拍出每一個人心中定義，電影永遠都是藝術與文化的載體。

儘管對於電影院的當下、過去與未來帶著不同的視野與觀點，但是彼此之間似乎展現出一個共通的理念，電影本身仍然是一個創造神奇感動、負載智慧情感、傳承知識文化的媒介。

侯孝賢《電姬館》、陳凱歌《朱辛庄》、張藝謀《看電影》、蔡明亮《是夢》、王家衛《穿越九千公里獻給你》，五部電影短片皆煥發著悠遊於時光流逝中的濃烈詩意與抒情調性。

時光行旅，當下鄉愁。

穿越時間，回歸起點。

因為故事是從電影院開始的。

時光，在鄉愁中並沒有消逝，思之，未曾或忘。

侯孝賢 《電姬館》

當代臺灣電影最重要代表人物。一九七三年起從場記、編劇、副導累積經驗，首部電影《就是溜溜的她》（1980）風格清新自然一洗文藝片固習。《童年往事》（1985）、《戀戀風塵》（1986）逐漸奠定了長鏡頭美學與寫實風格，反映人文精神。《悲情城市》（1989）與《戲夢人生》及《好男好女》合稱「臺灣三部曲」，在題材上由鄉土轉而探討歷史記憶，涵蓋日治、二二八事件、一九五〇年代白色恐怖、經濟繁榮城市工業化問題，及一九九〇年代的臺灣社會進程。多部作品於國內外各大影展屢獲重要獎項，成就斐然，侯孝賢導演也對於提升臺灣電影製作實力以及培育電影人才提攜後進不遺餘力，於二〇〇九年創立金馬電影學院，提供華語影壇年輕影人切磋精進的契機。

「我喜歡電影，我拍電影，這就是我的信念。」侯孝賢導演二〇二〇年獲頒第五十七屆金馬獎終身成就獎時一語道出電影人真實純粹的電影理念。

獲獎紀錄

《悲情城市》獲得第四十六屆威尼斯影展金獅獎以及第二十六屆金馬獎最佳導演；《戲夢人生》獲得第四十六屆坎城影展評審團獎；《好男好女》獲得第四十八屆坎城影展金棕櫚獎提名，以及第三十二屆金馬獎最佳導演；《南國再見，南國》獲得第四十九屆坎城影展金棕櫚獎提名，以及第三十五屆金馬獎評審團獎；《海上花》獲得第五十一屆坎城影展金棕櫚獎提名；《千禧曼波》獲得第五十四屆坎城影展金棕櫚獎提名；《珈琲時光》獲得第六十一屆威尼斯影展金獅獎提名；《最好的時光》獲得第五十八屆坎城影展金棕櫚獎提名；《刺客聶隱娘》榮獲第六十八屆坎城影展最佳導演，以及第五十二屆金馬獎最佳導演，二〇二〇年第五十七屆金馬獎授予終身成就獎。

代表作品

《在那河畔青草青》（1981）、《兒子的大玩偶》（1983）、《風櫃來的人》（1983）、《冬冬的假期》（1984）、《童年往事》（1985）、《戀戀風塵》（1986）、《尼羅河女兒》（1987）、《悲情城市》（1989）、《戲夢人生》（1993）、《好男好女》（1995）、《南國再見，南國》（1996）、《海上花》（1998）、《千禧曼波》（2001）、《珈琲時光》（2003）、《最好的時光》（2005）、《紅氣球》（2007）、《刺客聶隱娘》（2015）。

侯孝賢導演在世界影壇向來被視為臺灣電影的代名詞，個性十足，獨樹一幟，從任何一個角度看，侯孝賢導演都是臺灣新電影長鏡頭美學的鍛造師，與當前臺灣電影的歷史與美學核心的形塑者。

侯孝賢導演說故事的方式與眾不同。他既不講求峰迴路轉高潮迭起，也完全不考慮時空經濟無一不備的傳統敘事手法。他說故事的藝術是非戲劇性的，或者應該說是去戲劇化的。我們只會在他的電影裡看到人在自然之下的內在心理活動，從極為現實的生活印象中，細密提煉出一種獨特的、凝鍊的張力，因為，他關注的不是戲劇行動中的人，而是真實思考中的人，感情中的人。

他的作品，從帶有自傳色彩並影響臺灣電影一整個世代走向的《冬冬的假期》（1984）、《童年往事》（1985）、《戀戀風塵》（1986），到千禧年之後紀念日本導演小津安二郎百年誕辰拍攝的《珈琲時光》（2001），以三個時代三段愛情故事進行創作歷程總回顧的《最好的時光》（2005），再到首度與法國影后茱麗葉・畢諾許合作的《紅氣球》（2006），以及最終榮獲二〇一五年坎城影展最佳導演獎巔峰之作的《聶隱娘》（2015），只要出自於侯孝賢導演的手筆，一定是餘味深長令人感動的好電影，因為我們深深感受的是侯孝賢誠懇鏡頭底下思索中、感受中的敘述主體，而不是主流電影定型化的英雄人物。

侯孝賢導演的電影永遠富含特殊美感，作品質地如詩，介於抒情與詩意的交界地帶，不追求單幅畫面視覺的傳統構圖效果，而追尋影像內在的詩意。他著名的長鏡頭美學，具有高度的形式自覺性，總有一股當下的鄉愁與情感於鏡頭中汩汩湧出，伸手似可觸及，如此抒情，愁緒幽微，難以言喻，自然地煥發出一種動人的特質，一種真實的滋味，一種令人無法拒絕的本真。

電影短片《電姬館》，帶我們穿越了一段如詩如歌的時光旅程。一九六〇年代的臺南市麻豆區電姬戲院，門口人潮眾多，許多人等著要看電影。電影院的主建築稱得上氣派豪華，講究的石獅浮雕環飾名稱「電」、「姬」、「戲院」，相當醒目。電影院上方牆面覆蓋了一整面巨型手繪海報看板，美輪美奐，看板下方戲院的入口，聚滿了人群。戲院門口鐵柵欄還沒有完全開啟，但買電影票的人潮已經湧現。門口賣的是蒸得熱呼呼的玉米和鬆軟的花生，而不是爆米花。小販守著攤子叫賣，人群有老有少，駐足挑選著自己喜愛的各式吃食。喧鬧的氛圍，點出了淳樸的一九六〇年代，也擁有它的繁華。

一輛高階軍官專屬的軍用吉普車，緩緩通過前景，停駐在電姬戲院門口。車上的高階軍官（張震飾）抱著大女兒下車，懷孕的妻子（舒淇飾）也牽了大女兒的手，來到攤邊選

購蒸得熱呼呼的吃食。背景中，當年即使在全面推行標準國語的社教氛圍之下也照常流行的臺語歌曲〈真快樂〉，飛揚在街頭，空氣中瀰漫著輕鬆歡快的氛圍：「你我是一對鴛鴦青春的情侶……，今夜是我和你熱烈的暗暝……，少年時也無二回，盡量快樂。」

一家大小在戲院門口買票、驗票。一進門的邊桌上，一顆紙鎮壓著一疊紙寫滿劇情簡介，是舊時代令人懷念的電影本事。軍官走過去的時候，沒忘記拿起一張本事一邊閱讀，一邊掀開了一道橫在電影院放映廳與走道之間用來隔絕聲音的厚重布簾。

但是一旦穿越過電影院的布簾之後，場景驟然改變了。多年後，時過境遷。這一間曾經有著兩層樓、一樓席位可坐上兩三百人、二樓可容納約百來人的大型電影院，早已經歇業多年。人煙已渺，前臺雖保留著早期大型戲院典型的大銀幕，天花板和觀眾席木背椅子早已斑駁不堪，留下了時間無情的印痕。

然而奇特的是，一部放映機無人操作卻自行運轉了起來，把一部法國電影——大師羅勃‧布列松一九六七年的《慕雪德》（Mouchette, 1967）——投影到前方前面小小一方銀幕上，魔術一般神奇地自動放映中。

以超越精神（transcendental cinema）聞名於世的法國電影大師布列松，在現實與影

像、電影與書寫的思辨上，有著獨一無二的形式美感，追尋影像的意義，是電影從古典時期過渡到現代主義的重要代表性人物，對純粹美學與超越精神，皆以嚴謹的態度創造理念、思考命題、建立體系，啟發後人甚鉅。特立獨行的他，在拍攝過以扒手為主題的

《扒手》（*Pickpocket, 1959*）、以殉道者為主題的《聖女貞德的審判》（*Procès de Jeanne d'Arc, 1962*），以及以驢子為主題的《驢子巴達薩》（*Au Hasard Balthazar, 1966*）之後，布列松接續於一九六七年導演了《慕雪德》這一部關注法國偏鄉社會底層的電影名作。

這一部改編自法國地位崇高的小說家柏納諾斯的神學小說，以符合原著相同的精簡方式，將十四歲少女慕雪德的生存悲劇，一步一步揭露出來。在所有關於青少年題材的電影中，我覺得很少能像《慕雪德》這樣的悲傷、低調但又強悍。少女慕雪德的個人存在是完全被她的家人、學校、和社會所忽視的，沒有任何一個人關心她、在意她。慕雪德就像片頭一景當村民設下陷阱捕獵到的鴿子隱喻一樣，她終究被封閉的社會、冰冷的家庭、嚴峻的學校教育，以及集貧窮與悲慘於一身所擊垮，最終落入到生命最不可思議的絕望中。這是我僅見的一部讓人看了深深感受到難以形容的森寒，卻又教人真切感覺到心碎的電影。

但極為奇特的是，侯孝賢導演在短片《電姬館》中引述了布列松的這部經典名作《慕雪德》，擇定的那場戲，卻絕對是一個特別的選擇，散發出無與倫比奇異的溫柔。因為，

侯孝賢導演僅僅選擇了《慕雪德》電影中絕無僅有的溫暖一刻。那就是當慕雪德與同齡的男孩初相遇的一場戲，兩人結伴途經一間市集遊樂場，於是自在地一起玩了碰碰車。彼此擦撞、卸下心防鬆懈下來的愉快場景。少女慕雪德的臉上第一次，也是唯一的一次出現了微笑，還原為一個原本天真的少女。至少，在這場景中，她感受生命如牆縫野草迎接初陽一般地愉悅，曾經短暫地出現了一絲絲的希望，與幽微的情思。

大師短片的奧祕，有待熱愛電影的影迷發掘。《電姬館》是一則含蓄善感、多重繁複的致敬經典之作。以一九八七年歇業的《電姬館》戲院為設定，短片在不同的拍攝地點與場景中合併拍攝完成，尤其透過邀請臺南全美戲院手繪電影看板的顏振發師傅重出江湖，繪製六十年代巨型看板，老臺灣的手繪巨型看板，墨彩飽滿，繪製得極為精美講究，重返昔日的風華，鮮紅翠綠，躍然眼前，勾勒出電影中男女主角動人的嗔癡愛怨神情。廣告看板上，指涉兩部經典電影，一部是李行導演一九六五年開啟臺灣電影健康寫實主義時期的《養鴨人家》，曾榮獲第二十屆亞洲影展最佳編劇、最佳藝術指導、最佳男配角獎，而侯孝賢導演一九七三年踏入電影界的起始點，是從擔任李行導演《心有千千結》的場記工作開始的。另一部則是法國金獎導演賈克‧德米的非傳統歌舞片，他於一九六四年所執

導的宣敘調浪漫愛情音樂電影鉅作《秋水伊人》（*Les Parapluies de Cherbourg*），電影以伊士曼全彩攝影，片中以瑰麗大膽的馬卡龍色彩以及所有的對白無一句不歌而著稱，並且同年榮獲坎城影展金棕櫚獎。

《電姬館》的臺南市麻豆區電姬戲院，故事背景指涉了臺灣電影從光輝熱鬧走入電影業不景氣的過程。彼時，臺灣電影正處於觀眾多、產量高，並大量輸出到海外市場的興旺階段，是臺灣電影風華最盛的的一九六○年代。在真實的一

九六〇年代，《養鴨人家》、《秋水伊人》與《慕雪德》，是否曾經這麼巧合地同臺一起放映過，不得而知。但是，這些經典卻奇蹟似地在電影重新想像時空的魔法裡，綻放出異采。不僅於一九六〇年代為摹本，以手繪看板引述了經典《養鴨人家》、《秋水伊人》，以聲軌歌曲引述了文夏老師所唱的經典臺語老歌〈真快樂〉，片尾的一場戲引述了純粹美學大師布列松的經典名作《慕雪德》，表達出侯孝賢導演獨一無二的個體性，對於思索電影形式的美感與意義，形同某種迴響。

在《電姬館》裡，再一次揭開潛在的內容，掙脫外顯表象的束縛，我們感覺到在侯孝賢導演的電影中一種共通的哲理與概念，寥寥數個鏡頭，侯孝賢導演把自己幾十年的觀點與情感注入在其中。

數十年來與侯導長期合作編劇共同創作，也是《小畢的故事》、《冬冬的假期》、《戀戀風塵》、《悲情城市》、《海上花》、《聶隱娘》的電影編劇家暨文學家朱天文，在收錄於《最好的時光》一書中題名為〈楊德昌與侯孝賢〉的文章中，恰到好處地描摹了侯導獨一無二的氣質：「電影工業的體制永遠是電影的主流，但每一段時期，總有那麼一些不安於室的人，他們不循天經地義的軌道行走，反逆主流體制，才不會僵化，他們是體

制的活水源頭。有時我覺得具備這種氣質的人，幾乎是天生如此，可遇不可求的。」

而我最喜歡的導演之一，是枝裕和，在他的創作隨筆《宛如走路的速度——我的日常、創作和世界》一書中也深切說道，他非常認同侯孝賢導演的一句話，「天地有情」，並且常為這樣的關係而感動。在一篇題名為〈世界〉的隨筆中，是枝裕和這樣詮釋：「我的作品不是我創造的，作品和感情原已內含在世界之中，我只不過是集中起來加以揀選，再展現給觀眾看而已。」「感情要擁有型態，如果是電影，還需要自己以外的他者作為對象。感情，是藉由與外在事物相會和衝突而產生的。感受到眼前美景時，究竟源自於我，還是當真來自於風景？如果以世界為中心來思考，而將我視為其中的一部分，就會有一百八十度的差異。如果前者是西洋的，後者是東洋的，無疑地我屬於後者。」是枝裕和的話語，讓我很有感觸，兩位導演對於電影創作理念上是相近氣質的人，映照其作品中予人以源源不絕的心緒，十分真切，他們鏡頭底下的天地有情世界，影迷如我，也如是感覺到。

平緩悠然地凝視，精湛的時光穿越術，侯孝賢導演的電影，總給我們那麼難以用文字描述的光影美感。

侯孝賢導演再次於《電姬館》中，以著名長鏡頭的獨特視覺美學，飽含細密情感地向經典致敬，對臺灣南部老戲院的追昔憶往，煥發飽滿的感情。尤其是最後一場戲，帶來一

次逆轉，產生了一個奇異的敘事效果，使得所有的現實，進入擺盪於當下時光與過往時光的邊緣交界地帶，留給觀眾無盡的感懷，標誌了他獨一無二的電影風格與敘事藝術。

侯孝賢優美的長鏡頭，凝視時間，在動與不動之間。

侯孝賢優美的長鏡頭，揭示人事物的動機，迂迴、梭巡、等待、啟迪，組織了觀眾的目光，滿含抒情的力量。

侯孝賢優美的長鏡頭，通過對事物常態的完整呈現，保持了透明的複義性的真實，醞釀出當下的鄉愁，把時間給具象化了。

侯孝賢優美的長鏡頭，強調了時間的延續，突出了那些看起來似乎什麼事也沒有發生過，但時間的步伐卻曾經悄悄駐留下來，生命曾經如此強烈存在過的時刻。

PLAY ▷
REC ●

陳凱歌 《朱辛庄》

中國知名導演。一九八四年初入影壇的作品《黃土地》獲得第三十八屆盧卡諾國際電影節銀豹獎，呈現對社會的深層觀照，引領創新風潮。一九九三年執導的《霸王別姬》備受影評家讚譽，是第一部獲得坎城影展金棕櫚的中國電影，改編自作家李碧華的小說，但賦予更具有表現性的象徵與寓意，以強烈的戲劇敘事張力來詮釋歷史風雲動盪時代下的情感，藝術與人生關聯。

獲獎紀錄

《霸王別姬》獲得第四十六屆坎城影展金棕櫚、最佳男主角、國際影評人，第五十一屆金球獎最佳外語片，第四十七屆英國電影學院獎最佳外語片，以及第六十六屆奧斯卡金像獎最佳外語片提名。《和你在一起》獲得第二十二屆中國金雞獎最佳導演；《梅蘭芳》獲得第四十六屆金馬獎最佳男配角、最佳新人以及第二十七屆中國電影金雞獎最佳導演、最佳故事片。二〇一三年擔任東京國際電影節評審團主席。

代表作品

《黃土地》（1984）、《孩子王》（1987）、《邊走邊唱》（1991）、《霸王別姬》（1993）、《荊軻刺秦王》（1998）、《和你在一起》（2002）、《無極》（2005）、《梅蘭芳》（2007）、《道士下山》（2015）、《妖貓傳》（2017）等。

陳凱歌導演的戲劇性寫實，風格凝鍊，沉穩細緻，層次分明，調性優美。古典又具強大戲劇張力的電影作品，如《梅蘭芳》（2008）、《趙氏孤兒》（2010），以及近期運用電影與數位影像科技翻新視覺經驗的《妖貓傳》（2017），可以見出陳凱歌導演的創作不輟，擅長融會舞臺戲劇與影像藝術於一爐，在他的電影中總能夠強烈地感受到對於影像語言的持續省思，以及藝術美感的持續不懈追求。大多數作品長於運用貫穿劇情發展的特定物件推進電影敘事，使影像能折衝於本義與轉義之間，同時經常顯現藝術與人生之間的關係，探討歷史巨輪對於人性的衝擊與傾軋，傾向於宏觀敘事，風格細膩入微，富於幽思。

《朱辛庄》以短短的三分鐘，跨越了三十年的時空。

一九七七年，黑白畫面。透著窗門朝中庭院子裡面看，大人們都不在，正好可以偷用十六釐米放映機放電影來看。孩子們湊在一塊兒，就著微弱的燈光，你一言我一語地忙著捲片，關上片匣。快點快點。

搭起一塊布幕，散放著腳踏車，一大片鋪滿柔軟的稻草的平臺，對於一群偷跑進來放映電影給自己看的孩子們來說，已經是一間奇妙的戲院、一張再舒服不過的觀眾席了。月光下穿著厚棉襖，戴著厚氈帽，趁放映員不在，小觀眾默契十足地啟動了一場電影的放映。純真無邪的臉龐，專注的眼神，隨著《馬戲團》（The Circus,

1928）劇情開心地邊蹦跳邊看電影，卓別林臉部大特寫畫面交錯，所有的孩子們都被逗樂了。其中有一位男孩卻與眾不同地沒有手舞足蹈，而只是一個人坐在一角靜靜欣賞電影，透過前景置放的幾個腳踏車輪，鏡頭捕捉了這孩子靜靜看向前方的側臉。

突然停電讓《馬戲團》停止放映了。看得興趣盎然的孩子們也不掃興，想要繼續看片當然就得找方法。幾條線串起了腳踏車與放映機之間的電路，大夥兒得要齊心協力踩腳踏車發電，才能供給電力，讓放映機繼續運轉，這麼好看的電影

可不能停。銀幕上卓別林繼續追趕跳碰，銀幕下的小觀眾們兩條腿也沒閒著，忘情地奮力踩著腳踏車，再次投入到看電影的樂趣中。

看到正緊張的時候，突然管理人員回來了，虛張聲勢喝斥了兩聲驅散一群小觀眾，但看起來其實也不是真的要攆走誰，只裝作一臉凶巴巴的樣子。他回頭一望看見還有一個文靜的男孩穩妥坐著，一點想要逃走的意思都沒有。沒人踩腳踏車發電，卓別林的電影當然也就停了，等什麼呢？大叔用手在他眼前揮了一揮，沒有反應。

「叔叔，能讓我把電影看完嗎？」那一位與眾不同的視障小男孩開口問道。

畫面淡出，轉為彩色。時間已至二〇〇七年。場景轉進到一間有著豪華紅色絨布座椅的摩登電影院內，主人翁已有些年紀，但臉上依然掛著微笑，借助手杖摸索著走過通道進入廳內來到座位坐下。紅色布幕開啟，這一場電影即將要上演了。

陳凱歌導演以三分鐘來見證數十年的時代變遷，別具深意。「三分鐘足以感動人心」，在本書中作為安哲羅普洛斯三分鐘這篇文章副標題的這一句話，其實是引述自接受媒體採訪《朱辛庄》之時，陳凱歌導演所談到的創作理念自述，導演的這句話令人深有所感。

《朱辛庄》片名的空間與地點，指涉了北京電影學院原來的所在地。北京電影學院成

立於一九五六年，在一九七〇年代與舞蹈、音樂、戲曲三所藝術學校曾經集中遷移校址至朱辛庄一地。在文革結束之後，一九七七年開始，中國大專院校恢復招生。出身藝術世家的陳凱歌導演於一九七八年考入北京電影學院導演系，而第一批於一九七七年至一九七八年入學並且在一九八〇年代初畢業的重要世代「七八班」，名才輩出，被譽為中國第五代導演，世界知名，代表人物有陳凱歌、張藝謀、田壯壯等導演，每一位導演對於鏡頭語言的講究，追求聲音色彩畫面的創新表現手法，顯現出高度的熱情，並且以探索社會與歷史象徵寓意獲得世界影壇的矚目，屢屢獲得獎項。

文革一結束後，只有北京電影學院仍暫時被留在朱辛庄，也是在那個時代少數校舍位於北京郊區的大學。一九七〇年代的當時，校舍應該是被一片農田所環繞著的。然而，在北京電影學院恢復招生之際，即使正在轉變中的年代裡器材設備各種條件可能還無法講求精緻，然而關乎於電影創作的導演、攝影、美術、錄音幾項重要分工都在這裡上課，在這裡砥礪學習、琢磨思辨，一切都從這裡起步、成長與茁壯，因而成就了新世代風起雲湧的起點。

《朱辛庄》向這個孕育了劃時代的第五代導演誕生搖籃予以致敬。扣合了一九七〇年代彼時朱辛庄北京電影學院校舍的意象，農村質樸但又開闊的氣息，靜謐的環境，一個具

有暖度的世外桃源。跨越三十年的時空，這裡成為孕育中國第五代導演儲備創作動能的空間。

在《朱辛庄》短片中，陳凱歌導演選擇放映的是喜劇泰斗卓別林的經典作品《馬戲團》。孩子們聚在一起偷看卓別林《馬戲團》片中的一個著名橋段，卓別林飾演一臉無辜的流浪漢夏何洛，與市集裡面情急之下栽贓給他的扒手，兩人同時被兩路警察人馬追捕。

追逐戲，是構成默片最重要的的基本要件，大量啟發了後來的電影在動作類型設計上的細節。張冠李戴，陰錯陽差，彼此糾纏，夏何洛和真正的扒手兩人都不不在《馬戲團》內，被同樣也搞不清楚狀況的幾名警察追捕，全部的人跑成一團，一陣混亂又爆笑的經典追逐橋段，讓孩子們看得入戲，全都笑翻了。但可愛的是，孩子們笑得那麼樣燦爛，渾然不覺銀幕上卓別林與小偷追逐搞笑場景，是否也預告著銀幕下即將發生大叔追著偷看電影的他們，或許這銀幕上下之間有著平行參照的可能性呢。

《朱辛庄》的另一個特色在於，藉由一個看不見眼前世界的視障男孩靜靜享受聽電影的樂趣，輕巧地辯證了「看不見」與「看得見」的問題。看不見電影的男孩，要求大叔無論如何，都讓他把電影默片名作《馬戲團》繼續「看」完。這一個情節的安排，或許也在比喻一位講求藝術精確性的電影人，向電影史藝術源頭巨匠大師卓別林致敬的同時，傳達

出影迷看看電影須在用心，不在於用眼。

「只有用心才能看得清楚。重要的東西肉眼是看不見的。」（"On ne voit bien qu'avec le coeur. L'essentiel est invisible pour les yeux."）我感覺，安托萬・迪・聖─修伯里的《小王子》（Le Petit Prince）一句透徹人生哲理的話，似乎也在這裡得到了悠然反響。

而愛電影的人臉上期待看一部好電影的神情，依然如昨日不變。不論時光如何變遷，影迷依舊以拳拳之心、殷殷之情，熱愛著真正的電影藝術，嚮往電影所帶來的美好時刻。

陳凱歌導演的《朱辛庄》多層次的隱喻，以短短的三分鐘感動人心，開啟了一種悠遠的電影藝術與人文情懷的追想。

張藝謀 《看電影》

中國知名導演、第五代導演代表人物之一。早期曾為張軍釗《一個和八個》以及陳凱歌《黃土地》擔任攝影師，一九八八年執導首作《紅高粱》問世，獲得諸多獎項。風格鮮明，意象強烈，後續於一九九〇年代創作不同題材與類型的多部名作，大幅彰顯電影必須奠基於獨特構圖與設計巧思的影像敘事藝術。千禧年後，開創大片風潮，大製作場面優化產業經濟效益，在市場上激起反響，占有重要地位。

獲獎紀錄

《紅高粱》獲得第三十八屆柏林影展金熊獎；《菊豆》獲得第四十三屆坎城影展金棕櫚獎提名以及第六十三屆奧斯卡金像獎最佳外語片提名；《大紅燈籠高高掛》獲得第四十八屆威尼斯影展銀獅獎；《秋菊打官司》獲得第四十九屆威尼斯電影節金獅獎、最佳女演員；《活著》獲得第四十七屆坎城電影節評審團大獎；《一個都不能少》獲得第五十六屆威尼斯金獅獎；《英雄》獲得第七十五屆奧斯卡金像獎最佳外語片提名，第五十三屆柏林影展金熊獎提名；《十面埋伏》獲得第五十八屆英國電影學院獎最佳外語片提名；《金陵十三釵》獲得第六十九屆金球獎最佳外語片提名；《影》獲得第五十五屆金馬獎最佳導演獎。

代表作品

《紅高粱》（1988）、《菊豆》（1990）、《大紅燈籠高高掛》（1992）、《秋菊打官司》（1992）、《活著》（1994）、《搖啊搖，搖到外婆橋》（1995）、《一個都不能少》（1999）、《我的父親母親》（1999）、《英雄》（2002）、《十面埋伏》（2004）、《滿城盡帶黃金甲》（2006）、《山楂樹之戀》（2010）、《金陵十三釵》（2011）、《長城》（2016）、《影》（2018）等。

張藝謀導演與陳凱歌、田壯壯同為中國第五代導演最重要的代表性人物，一九八○

至一九九○年代的重要作品《紅高粱》、《菊豆》、《秋菊打官司》與陳凱歌導演的

《黃土地》、《霸王別姬》以及田壯壯導演的《藍風箏》等作品，分別榮獲世界三大國

際影展金熊獎、金獅獎、金棕櫚獎項，而且多次提名奧斯卡最佳外語片，在各地電影節獲

得矚目與成功。

攝影師出身的張藝謀導演，講求電影攝影構圖突顯人物內心的情緒，光影、空間、色

彩三個經典元素的重要性，自然不言而喻。在他九○年代的電影中像是《秋菊打官司》、

《一個都不能少》，特別擅長運用大遠景與特寫的交疊處理，樸實無華的心理描述，來表

現城鎮中勞動庶民的形貌，以沉靜反襯隱藏著的激越。《大紅燈籠高高掛》象徵封建權威

的紅燈籠與多次更衣之色，呈現出角色心境的不同階段。透過美術造景與運鏡呈現，大幅

度讓色彩的隱喻躍然眼前，亦是張藝謀導演作品為人稱道的特質，光影與色彩的交疊運

用，帶動觀眾聯想，在千禧年之後的主流大眾電影如《英雄》、《十面埋伏》，以對比色

塊與千軍萬馬翻新傳統武俠類型的感官視覺效果，可以見出在攝影影像美學上的講究，穩

健細緻，風雨不透。張藝謀導演也朝向於宏觀敘事，以場面調度高潮起伏的戲劇性手法，

來鋪敘作品中的衝突主題，更為重視動靜相間的節奏，視覺造型上的意蘊更加濃厚。

《看電影》，說的就是看電影，而且看得很巧妙。

群山環抱的村子楊家峪一整個歡騰熱鬧起來，一群孩子們奔跑著熱烈追逐一輛開進山城裡的車，因為帶著電影放映機的巡迴放映車到村裡給民眾放映電影來了。主角是位小男孩，笑容不時綻放在稚氣的小臉龐上，開心無比。

村莊的空地上拉起了白色布幕，孩子們掀開簾後，探頭探腦尋覓著電影放映機的祕密。年輕的放映師正在有條不紊地安裝器材，小男孩則是一邊與假想敵認真地比劃起來，想像中的技擊與槍戰很精

采，一邊也沒忘記先給自己占個好位子。

太陽下山得慢，聚攏等待一場電影放映的村民，倒是愈來愈多了。

天終於黑了，放映機試著運轉了一下，一道光束打亮之後把觀眾的影子投射到布幕上，小男孩跟著大家一起歡呼起來，在布幕中找尋自己的影子。突然安靜了好一會兒，因為放映師和師傅在臨時搭的棚子內津津有味地吃著村民熱心招呼準備好的晚飯，渾然不覺自己的吃飯場景就像是皮影戲被投影在這白色布幕上，變成了村莊裡等待開映前的觀眾注目的焦點。

好不容易終於可以放片了，放映機的浮光正式亮起，電影開映，影像與聲音說著故事呢，讓人著迷，全村的觀眾專注地看著電影。但小男孩折騰了一下午，此刻不敵睡意，已然坐倒在椅子上，香甜地夢周公去了。

雖然只有三分鐘的時間，但是《看電影》這部短片的敘事、刻畫人物、鏡頭運用、畫面處理方式，始終就是一部結構非常完整的電影。短短一百八十秒之內，分鏡數量之多，真是到達令人驚訝的程度，敘事鋪陳達到的綿密程度，有如一幅超乎尋常、極為精細的工筆畫。細究來看，像是回歸到張藝謀導演早期的作品，善以色彩和光影構圖來捕捉庶民生活，只用影像推動敘事而無須任何對話，即足以呈現人物內心世界的細膩，可以證明僅僅

只有三分鐘，篇幅雖短，卻不會限制一位真正的導演把故事說得詳盡而完整。

《看電影》安頓了無數的細節，給我們上了一課有關於該如何說故事才能讓場景中的人物立體化。小男孩對於看電影的期待，村民熱情的招呼，年輕放映師與秀氣姑娘一段浪漫情愫默默滋長，影像的構圖與色彩運用，就像是張藝謀導演電影風格標記的再次顯現。小男孩與村民們的姿態線條非常多樣化，面部以及肢體動作表情都一一被攝影鏡頭捕捉下來，相當細緻地呈現出來。

露天電影院特質，點出了《看電影》放映電影的另外一個重點：露天放映，是沒有屋頂，也沒有遮棚的，只能在一個天候良好的特定條件下之放映。當夜幕低垂，電影放映機的燈光亮起時，神奇的時刻將會誕生。

特別是在這部短片中，帶入放映時在白色布簾後的晚餐投影場景，以作為電影尚未正式誕生之前，中國古老的皮影戲自有一種與電影異曲同工之妙的趣味性隱喻。於此同時，也襯托出手工投影、影子劇場這樣的眾樂樂場景，自遠古以來即為庶民文化中不可或缺的環節。這個場景的安排獨具匠心，畫龍點睛，特別有意思。

《看電影》與《朱辛庄》一樣洋溢著清新的影迷情懷，也令喜愛電影的我們心有所感。對於看電影這一件事，影迷都是開心雀躍有所期待的，因為不管在什麼樣的電影院，

只要開始放映電影，成為了一個儀式性的魔法空間，自然醞釀出令人著迷的力量，與童年回憶、青春時期，作為單純觀眾的美好記憶這三部分，是密不可分的。

而這兩部短片，在短片結局的處理上各自安排了非常有趣的逆轉，不約而同地在思辨一個跟「看」「電影」有關的問題，產生看電影的「可見性」與「不可見性」可茲思辨的趣味。陳凱歌導演《朱辛庄》裡的影迷，雖然眼睛「看不見」，但一點也不受影響，電影用聽的也行，因為電影本來就具有聲音與影像的雙軌敘事的媒介力量，點出了用心看電影，比用眼看電影更重要，因為永遠深深熱愛著「看電影」的人們知道，生活中所有的美好，盡皆來自於電影。而張藝謀導演的《看電影》三個字，著重於一個動詞「觀看」與一個名詞「電影」，「可見性」與「不可見性」巧妙地取得平衡。小男孩好動好奇，雖然是明眼人，而且還是特地要來「看電影」的主角，蹦著跳著撐到最後電影開映了，全場反倒只有他一個人沒有看到電影。但這也不要緊，電影雖然沒看到，倒是看到了一場放映師圍坐一起吃晚飯的投影小插曲。以投影作為隱喻，一燈一物，手作投影，眾人一起觀看，皮影戲寓意電影的魔術燈籠本質，透過小男孩的情節帶動轉折的設計下，同樣樂趣無限。

張藝謀導演的《看電影》短片終局，停留在熟睡中的小男孩寧靜祥和的臉部特寫鏡頭上，讓人不覺莞爾。所以，電影沒看到又如何？尋常的日子裡，期待的時候居多，但是錯

過的日子總還是更多。即便最後錯過了，滋味回甘，仍然點滴心頭，一如尋常生活的本身。

蔡明亮 《是夢》

享譽國際的電影作者與藝術家，為當代臺灣電影代表人物之一。

高中畢業後自馬來西亞到臺灣就讀大學，完整經歷臺灣解嚴時期社會政治的開放變化，以及臺灣新電影時代的來臨。學生時代撰寫劇本，一九八三年舞臺劇作品《房間裡的衣櫃》一人編導演完成，隨後拍攝多部電視劇，《海角天涯》受到矚目。一九九三年以《青少年哪吒》開始踏入電影圈，執導的劇情長片中經常與李康生、陸弈靜、楊貴媚與陳湘琪合作。《愛情萬歲》（1994）、《河流》（1997）、《你那邊幾點》（2001）庶民生活背後暗藏的暗流洶湧，空洞的都會人際，壓抑的多元情慾，經常表現為蔡明亮取材於現實環境卻能賦予藝術價值的特點。曾在柏林、威尼斯、坎城三大國際影展獲得多個重要獎項。從電影橫跨至當代藝術跨領域創作之路，《臉》（2009）為羅浮宮首度典藏電影，創下藝術電影的標竿與典範，《郊遊》（2013）持續引領趨勢，新作一出必受矚目。

獲獎紀錄

《青少年哪吒》獲得法國南特影展青年導演最佳首部劇情長片獎、第七屆東京影展桐櫻花獎；《愛情萬歲》獲得第五十一屆威尼斯影展金獅獎、國際影評人費比西獎，第三十一屆金馬獎最佳影片、最佳導演獎；《河流》獲得第四十七屆柏林影展評審團特別獎銀熊獎、國際影評人費比西獎；《洞》獲得第五十一屆坎城影展國際影評人費比西獎；《你那邊幾點》獲得第三十八屆金馬獎評審團特別獎；《不散》獲得第六十屆威尼斯影展國際影評人費比西獎；《天邊一朵雲》獲得第五十五屆柏林影展最佳藝術貢獻銀熊獎、國際影評人費比西獎；《郊遊》獲得第七十屆威尼斯影展評審團大獎銀獅獎，第五十屆金馬獎最佳導演獎、最佳男主角；《家在蘭若寺》提名第七十四屆威尼斯影展VR競賽單元最佳影片；《日子》獲得第七十屆柏林影展泰迪熊獎評審團獎。

代表作品

《青少年哪吒》（1992）、《愛情萬歲》（1994）、《河流》（1997）、《洞》（1998）、《你那邊幾點》（2001）、《不散》（2003）、《天邊一朵雲》（2005）、《黑眼圈》（2006）、《臉》（2009）、《郊遊》（2013）、《家在蘭若寺》（2017）、《你的臉》（2018）、《日子》（2020）等。

犀利純粹、洞見清明，一位電影藝術家興起劃時代的衝擊，改變電影的樣貌，讓電影變成更具自覺性也更個人化的藝術載體，我想就這方面而言，任何人都會毫不猶豫地認同，蔡明亮導演正是其中的一位佼佼者。蔡明亮導演早期重要電影作品《愛情萬歲》、《河流》、《洞》、《你那邊幾點》著重都市生活中的人際關係，揭露世俗生活價值觀的盲點，並開啟一九九〇年代以降臺灣電影探討同志認同與情欲意象的新頁。在這一時期他的作品中不斷出現的街景空間水感元素，以及立下風格標誌的藝術手法如長拍、低限對白、緩慢日常，強烈地表現出都市人我之間的疏離感，並以獨特的視角，發掘出意象的去中心化，導演將所思所感放入電影中，呈現孤寂的人的個體殊性，同時也提出對於社會畸零空間的最佳詮釋。他的作品具有強烈的個人風格與獨特的社會洞察，榮獲二〇一三年第五十屆金馬最佳導演獎的《郊遊》，深刻觀照了漫遊者般放逐自我於都市邊緣飄蕩度日的人們，及其心中無法輕易宣洩的情感。蔡明亮導演的電影，幾乎化身為一把後現代與後資本主義的冰斧，重擊人心。

同時，蔡明亮導演也是一位世界性的藝術家，創作領域廣泛，橫跨電影、電視、紀錄片、劇場、劇本、詩文、小說及當代造形藝術，視野深邃，創作力旺盛。他尤其關注全新的影像語言，在二〇〇六年的《黑眼圈》暗喻多重認同的矛盾，在二〇〇九年五國合製且

為羅浮宮所典藏的傳奇作品《臉》展現跨域情境的藝術創作量能。蔡明亮導演更是當前臺灣最具有代表性的電影跨領域藝術創作理念的先驅者，二〇一一年他曾將原臺北松山菸廠內極具特色的鍋爐房，轉換成影像裝置展場《鍋裡的劇場》，二〇一四年的《西遊》與二〇一五年榮獲臺北電影節最佳導演獎的《無無眠》，也運用美術館裝置形式的展出，帶起更多空間互動與身體意象的辯證。近年來，蔡明亮導演思辨影像語言的後設性，運用特定空間裝置成觀影場域，持續引領跨藝術的創作風潮，二〇一七攜手HTC共同合作的華人首部VR劇情長片《家在蘭若寺》獲得威尼斯影展VR競賽提名最佳影片，非常引人矚目。

在《是夢》這一部短片中，蔡明亮導演回到少時回憶的馬來西亞。開場於電影院的走道間，生活安詳，步調緩慢，旁白由導演自述，「我夢見父親年輕的樣子，他半夜把我叫醒，我們一起吃榴槤。還有母親，她已經很老了。」盛年時候的父親由導演的父親由李康生飾演，蹲在地上剖開榴槤，遞出手中一只榴槤果肉給了妻子。妻子由導演的母親飾演，自自然然地保持著現在年紀的模樣。最後再遞給旁邊的孩子，是年幼時期的蔡明亮導演，由一位小演員飾演。

短片《是夢》一個極具特色的地方是，空間的建構是裝置性的，位在一間不知名稱

地點的電影院；情節事件是具體的，但不特別服務於故事邏輯與戲劇性。同時出現在場景裡的父親、母親，加上飾演導演的小男孩總共三個人，經過時空壓縮，全部嵌入同一個以電影院為時空背景的畫面中，而這並不是任何一間實體的電影院，而是一個指涉電影院形貌的藝術造型空間裝置。《是夢》以藝術手法與形式，重構了蔡明亮導演在馬來西亞的孩提時期，那時候的孩提時期，那時候父親、母親再加上外婆都會帶他在電影院內全家一起看電影，而且那時候的外婆依然年輕迷人，喜歡手上拿著一串雪白色水梨邊吃邊看電

影。

蔡明亮導演一向以其致力不懈的實驗精神探索電影進入美術館，以及美術館的景象布展進入到電影院放映的傳統空間，在這兩者之間如何存在著雙向互動的可能性。當然，電影在經過百年文化傳承之後，逐漸成為歷史與記憶的一部分，原來定義電影觀看的三個元素，也就是電影、電影院，和電影觀眾，在進入數位年代之際，巨幅的改變正在發生中，經由導演的藝術感性加以詮釋出來。

蔡明亮導演後來將這一部概念短片延伸發展成一部二十多分鐘的版本，長版中保留了敘事和大量長拍鏡頭，於威尼斯雙年展臺灣展館中，進行造型裝置藝術展演。其後，在二〇一〇年臺北市立美術館的典藏作品展「旅人、記憶」中，也呈現出《是夢》如何由電影作品類型轉變成為藝術裝置的變換過程。餘音繞樑的老歌，混合了劇場與展場的空間性格，產生了的另類的觀看經驗及空間感受。

以經典老歌來推動電影敘事的功能，這也是蔡明亮的電影多年來在聲音運用上的特色。從一九九二年的《青少年哪吒》到二〇一三年的《郊遊》一系列電影作品發展，角色的對白已逐漸減少，消失的人語聲由電影敘境之外的歌聲，予以取代。歌曲音樂的挪用則完全突破了過去配樂只出現在場景中的寫實做法，創造出電影更多層次的語意與自由聯

想，成為蔡明亮導演電影敘事的重要元素。《是夢》，在這一點上很相似，由於蔡明亮的電影對白簡約到近乎留白，指示性音樂的存在，發揮了《是夢》的無時間感，形成心領神會的感受。

蔡明亮導演援用了一首潘迪華演唱的老歌〈是夢是幻〉，為自己的短片《是夢》命名。一首〈是夢是幻〉，低沉慵懶，串起了整部短片的舒緩調性，如時光駐足在心頭。

「昨夜的月色淒迷，松林也停了呼吸，我想著夢中的你呀，分不出是喜是悲。……」「今夜的月明如鏡，我倆在海邊同行，讓我問多情的你呀，這究竟是夢是真？」

因為《是夢》，時間彷彿靜止了一般，因為「是夢」，是不是真正的電影院實體空間，已然不再重要。電影本來就能夠使人從當下回到過去，在一個比照電影院所建構出來的精神性空間當中，交錯編織個人心底深處的記憶，如夢似幻的夢境。電影院改頭換面，在看似寫實卻不必明說的抽象磁場中，展現為一種夢的裝置，一座無限意念共同交織的布景，一個承載凝聚過往情境的記憶體。

蔡明亮導演以一首國語老歌〈是夢是幻〉的經典引述，與電影院裡紅布座椅的裝置空間，連貫起他的生活、他的藝術，與他的理念源頭。〈是夢是幻〉歌聲依舊遊魂一般，歌詞濃濃哼唱，悠悠蕩蕩，百轉千迴。

或許是因為這樣，《是夢》留下了一種回聲，繼續縈繞在心頭。

王家衛 《穿越九千公里獻給你》

一九八二年開始投身電影編劇工作，一九八八年執導第一部電影《旺角卡門》為導演生涯的開始。王家衛導演經常邀請知名巨星梁朝偉、張國榮、張曼玉、劉德華、劉嘉玲等出演其作品，幕後搭檔班底包括傑出的美術指導張叔平、攝影杜可風，為當代電影的風格大師。

獲獎紀錄

《阿飛正傳》獲得第十屆屆香港電影金像獎最佳電影、最佳導演、最佳男主角、最佳攝影、最佳美術指導，以及第二十八屆金馬獎最佳導演；《東邪西毒》獲得第五十一屆威尼斯影展最佳攝影，以及第十四屆金馬獎最佳攝影、最佳美術指導、最佳服裝造型設計；《重慶森林》獲得第十四屆香港電影金像獎最佳電影、最佳導演、最佳男主角，最佳剪接；《春光乍洩》獲得第五十屆坎城影展最佳導演，第十七屆香港電影金像獎最佳男主角，以及第三十四屆金馬獎最佳非英語片提名；《2046》獲得第二十四屆香港電影金像獎最佳男主角、最佳女主角、最佳攝影、最佳美術指導、最佳服裝造型設計、最佳原創電影音樂；《我的藍莓夜》獲得第六十屆坎城影展金棕櫚獎提名；《一代宗師》獲得第三十三屆香港電影金像獎最佳電影、最佳導演、最佳編劇，以及第八十六屆奧斯卡金像獎最佳服裝設計提名。

代表作品

《旺角卡門》（1988）、《阿飛正傳》（1990）、《東邪西毒》（1994）、《重慶森林》（1994）、《墮落天使》（1995）、《春光乍洩》（1997）、《花樣年華》（2000）、《2046》（2004）、《我的藍莓夜》（2007）、《一代宗師》（2013）等。

王家衛以其強烈的獨一無二的影像美學標誌，獨步於華語影壇，是當代電影的風格大師，沒有人會認不出他的電影。他改變了影像語言的框架，代之以特殊的色彩光影流動，作品中的視覺節奏、精簡對白、演員姿態、運動性與引人入勝的音樂所帶出的電影氛圍，也襯托出他電影中的人物最迷人的情感私密性，極度地浪漫、孤獨，而又令人困惑。詮釋失落愛情與時間記憶主題的《旺角卡門》、《重慶森林》、《花樣年華》，聚焦於都會裡的人物意識流動的狀態與內心的感情；《東邪西毒》與《一代宗師》更徹底翻轉了武俠片所謂江湖的定義，形成華語類型電影的絕美變奏。

王家衛導演塑造出獨一無二的影像藝術性，他的電影有著獨特的美感，想像凌駕於現實架構之上，敘事的非線性與多重性，時空片段大幅度跳躍，迷濛的神漾詩意，畫外音凝鍊的獨白，讓電影中的人物永遠迴旋於鄉愁追憶的執念，執著於追尋和重構記憶，抵抗那如論如何也抵抗不了的幻想與抑鬱情思，無論在視覺、光影、氛圍、意念上，都是如此特殊，造就了王家衛強烈的藝術風格。

王家衛的短片《穿越九千公里獻給你》，光看片名已美到極致，它指陳了一段時間、一個長距空間、一道動作，以及隱含在其中表面卻不動聲色的熾烈情感。

《穿越九千公里獻給你》由張叔平和王家衛導演共同編寫，背景也設定在一間不確定

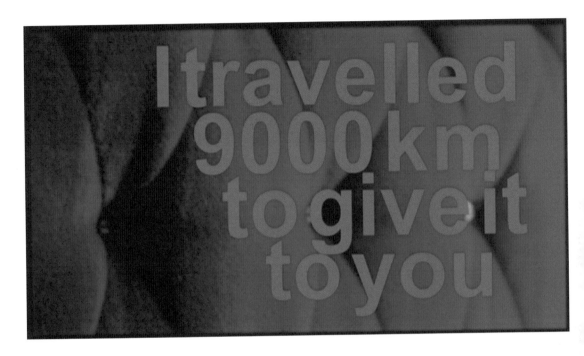

時空座標的電影院內，影像與聲音語言都充滿著典型王家衛電影中的謎樣美感。

電影院並沒有全貌，大多數的近景和特寫鏡頭緊緊框入了坐在觀眾席上的年輕男子（范植偉飾）。

與其說，主角被電影院的椅子所環繞，不如說更像是一大片的紅絨座椅的封閉性與包覆性，重重地壓縮了男主角存在的空間。電影院內在上演的電影，是高達的名作《阿爾發城》（Alfaville），但畫面上完全看不到電影院銀幕，就連一個《阿爾發城》的穿插鏡頭都沒有。只在聲音上純粹以聲軌部分的「畫

外音」方式，讓我們看見男主角陷入沉思的同時，聽到劇情空間內正在上演中的《阿爾發

城》畫外音對白。

「妳好嗎？」強生平靜地問。

「我很好，謝謝您，強生先生。您從城外來的嗎？」

「是的。」

「我奉命協助您這段時間在阿爾發城安頓下來。」

「誰下的命令？」

「上級。您是為了參加慶典而來的嗎？」

「什麼慶典？」

「最大的慶典。現在城內有許多外地來的人。不看慶典，那就太可惜了。」

「為什麼？」

「慶典結束之後，一直到明年，什麼都沒有了。」

伴隨著耳際傳來《阿爾發城》電影一段迷人的畫外音，我們有非常充裕的時間緩緩觀

察眼前觀眾席上的年輕男子，這短片中鏡頭所鎖定的唯一的主角。

男主角沒有名字也不需要名字，身著綠色襯衫，襯映大紅色柔軟絨布戲院座椅，更顯出他的不安與微微的躁動。半邊臉與肩膀微微帶出弧線，一半被紅絨布椅子遮住，一半被鏡頭的景框遮住。眉宇間似有若無的心事，低垂著眼，沒有一刻抬眼看電影，彷彿來到電影院，是為了別的事。

畫面上一直游移不定，漂浮著捕捉男主角臉上的神情，他追憶著曾經和另一名女子在電影院中不期而遇的激情。回憶湧現，交叉剪入輪廓恍惚但韻味熟麗的女子，足著一雙醒目大紅跟鞋，纖纖素手修長，戴上了戒指塗滿精緻蔻丹，手形優美，膚若凝脂，剝開一只新橙，動作中充滿了誘惑性與感官美。伴隨著正在放映中的《阿爾發城》悲傷的弦樂響起，連串急促地短鏡頭裡，女子的手依戀地緊握住男人的手。

鏡頭從詩意緩慢步調逐漸加快速剪接，表現出欣喜若狂的頌揚、擁抱與昇華，迅速推向終點，戛然而止，結束整個場景。

最終短片結尾以字卡的方式，浮現男主角的內心獨白：

「那年，我遇見她，不尋常的欲念攫住了我。」

「洶湧、強烈、酸澀。永久。」

「那年八月，漫長炎熱的夏日午後。」

《穿越九千公里獻給你》，是一個完美電影作者世界的完美顯現，王家衛導演的確是電影藝術風格強烈、個人辨識度高的導演，他的電影短片重心不在於講述一則有開端、有發展、有結局的故事，而在於回憶與欲望的密不可分。再一次，他電影中的迷濛美感，來自於一種獨樹一幟視覺風格的營造。

《穿越九千公里獻給你》短片的片名標題，明白直接地引述了法國導演高達一九六五年代表作《阿爾發城》（Alphaville）裡面的一句臺詞。高達《阿爾發城》主題處理的是一個未來主義的世界，在那一座城裡的居民情感禁閉，不知愛為何物，也被禁斷愛的本能，但仍不能阻止許多人試圖尋找它。似乎像是王家衛在《2046》片中由王菲飾演的女機器人的一種映襯。

那麼，《穿越九千公里獻給你》，王家衛導演要交給我們的，究竟又是什麼呢？

這部三分鐘短片視覺上封閉又壓迫的電影院空間內，唯一能開放出來的，也就只有聲

音的空間而已。高達的《阿爾發城》在這裡恰如其分地成為王家衛《穿越九千公里獻給

你》藝術的矩陣與核心。因為，《穿越九千公里獻給你》從一開始就以片名引述《阿爾發

城》最經典的場景裡最經典的對白，那就是當片中安娜・卡麗娜所飾演的娜塔莎，對艾

迪・康斯坦丁所飾演的強生詢問點菸的打火機之際，強生畫龍點睛地回應。

"J'ai fait 9000 kilomètres pour vous en donner."

「有。我穿越了九千公里把它獻給你。」

「有火嗎？」娜塔莎問。

是的。穿越了九千公里，他專程帶來的是，「火」。帶來火種的激情，帶來火般熱戀

與生之欲力。

電影院在此時，已經變成了一間巨大的回音室。放映的片中片《阿爾發城》，對話在

其中產生了一次又一次的回音震盪，身處其中的人，將毫無防備不由自主地，被推向夢境

與回憶的臨界點。電影經典引述得如此微妙，教人驚嘆。

王家衛導演使用字卡的加入，來應和電影的影像畫面，文字在我們的眼前氤氳浮沉、

流逝而過，配合聲音、影像的說明性字卡加入修辭，其實手法上也在致敬高達，進行一種非常高達式的影像文字拼貼藝術。最後的鏡頭一系列性如歌如詩一般的字句，不僅讓本來模糊的情節內容變明確了，同時，也讓人聯想到王家衛導演自己的時間之旅，從時間裡洄游而上，溯回《阿爾發城》那一個時代所帶給電影影像世界的全新的靈感啟發，那正是整體電影藝術典範轉移的一九六○年代，王家衛電影藝術鄉愁的核心源頭。

《穿越九千公里獻給你》環繞王家衛導演向來最偏好的主題開展，映襯出追憶中的的電影人物內心世界。作為一位當代重要導演，王家衛導演的電影一貫地脫離了時間與空間現實架構，作品一部又一部地有如回聲綿延，相互應和，表現思念、追憶與欲望，這三個環節永遠密不可分。王家衛導演的電影建構了追憶逝水年華一般的影像美感，追憶與欲望處於想像的邊界。時光無情流逝，節奏舒緩，殘影重重，懷舊鄉愁，銅褐色調，在心理浮動狀態下，人物對於追尋回憶中的欲望情境異常執著，透過並不穩定的意念，猶如春光之乍現，重新建構一次對於想像中與記憶中之彼時熾烈激情的追索。追憶有如頑念一般揮之不去，尋尋覓覓，滿盈濃郁的憂傷與美麗，回憶與欲望私密流動，彼此糾葛交錯蔓延，如藤枝之蔓生。

PLAY ▷
REC ●

影迷入鏡

電影取代了人的目光，
投射出一個與我們內心欲望相彷彿的世界。

——安德列・巴贊

影迷，對無數導演而言，永遠是電影院裡最美的風景。

《浮光掠影——每個人心中的電影院》的故事，是從電影院開始的。在電影院裡看電影，需要有三個環節，分別是製作電影的導演劇組、放映電影的電影院，和進入放映廳觀看電影的影迷。三位一體，不可分割。影迷尤其躍居三位一體中最關鍵的樞紐位置，影迷之於電影，既是支持者，也是意義衍生的創造者，只因，影迷才是電影存在的理由。

導演分別在他們關於電影院的短片中，自然而然地闡釋出一種「電影／電影院／電影迷」的關係，有時候在他們的短片中電影院放映什麼片子並不那麼重要，攝影機鏡頭對準

的是影迷。在他們的鏡頭下，正在專注看電影的影迷，深受劇情所感動的影迷與摯愛電影的心魂，轉化成一系列動人的特寫，導演特別想要呈現出電影院裡深受劇情感動的影迷場景。

《夏日露天電影院》、《初吻》、《安娜》，與《我的羅密歐在哪裡》，都描述了電影院這一個具有儀式性的情感空間，與影迷的美好記憶情感絕對密不可分。浮光一道之下，電影院化身為專屬於孤獨又清醒的人們一個當代的精神空間，一個讓影迷齊聚一堂體會電影故事中的情感流動和尋找存在意義的場所。

《和平時期的戰爭》、《快樂結局》則強烈召喚理性的影迷在觀影的過程中，顯現出觀者創造作品的寓意，同時也為電影諷諭世道與社會實踐的洞察力量，預留一席之地。

雷蒙・德巴東《夏日露天電影院》

法國享譽國際的攝影師與紀錄片導演。青年時期長達二十多年的記者生涯足跡遍及世界各地，鏡頭下直擊奈及利亞法國傭兵、蘇聯入侵布拉格，見證了無數重要國際事件。雷蒙・德巴東的紀錄片風格沉靜凝定，鏡頭以一種目擊者位置直視每一個人物，既不干擾也不主導，與被攝者永遠保持適當觀察距離，呈現出鏡頭下人物故事背後的價值，與導演獨特的記錄觀點。

獲獎紀錄

雷蒙‧德巴東一九七七年獲普立茲獎。作品《新聞記者》獲得第七屆凱薩電影獎最佳紀錄短片；《紐約》獲得第十一屆凱薩電影獎最佳紀錄短片；《沙漠俘虜》獲得第四十三屆坎城影展金棕櫚獎提名；《現行犯》獲得第二十屆凱薩電影獎最佳紀錄片；；《Malraux》獲得第四十七屆柏林影展最佳短片提名；《我在法國南部有間小屋》獲得第六十一屆坎城影展一種注目單元提名；《12天》獲得第四十三屆凱薩獎最佳紀錄片提名。

代表作品

《新聞記者》（*Reporters, 1981*）、《紐約》（*New York, N.Y, 1981*）、《沙漠俘虜》（*La captive du désert, 1990*）、《現行犯》（*Délits flagrants, 1994*）、《盧米埃爾與四十大導》（*Lumière et compagnie, 1995*）、《非洲，你還好嗎？》（*Afriques: Comment ça va avec la douleur?, 1996*）、《馬勒侯》（*Malraux, 1996*）、《第十區法庭，審訊時刻》（*The 10th District Court: Moments of Trials, 2004*）、《我在法國南部有間小屋》（*Profils paysans: La Vie moderne, 2008*）、《如果在法國，一個旅人》（*Journal de France, 2012*）、《12天》（*12 Jours, 2017*）等。

影迷的心，就像青春，是被上天祝福過的。這是我初次觀看《夏日露天電影院》

（Cinéma d'été）時的感受。

雷蒙・德巴東作品等身，拍過超過四十部以上的電影作品，出版過四十多本攝影書

籍，一直被譽為當代最擅長以精簡鏡頭顯現最深層全貌的經典紀錄片大師。他的紀錄片自

然簡樸到不可思議，影像卻經常湧現出悲愴的詩意。

收錄在《浮光掠影——每個人心中的電影院》整部多段式電影短片集裡的開頭第一部

短片，就是雷蒙・德巴東的《夏日露天電影院》。這一部短片記錄了一群年輕觀眾在夏夜

裡一起看露天電影的影迷場景，看似樸實無華卻別具況味，引人深思。

導演雷蒙・德巴東為這部短片的時空設定選擇了一個特別的時段情境，是從傍晚至夜

色降臨之前、露天電影即將要開始放映之際。

地點背景設定在埃及北方亞歷山大港。這是古埃及的首都，古希臘最大的城市之一，

在歷史上久經羅馬統治、阿拉伯征服、拿破崙的埃及戰爭踐踏，同時，也是一座寶藏獵

人、歷史學者、植物學家、考古學家、飽學之士必定要來到這裡踏查拜訪，尋找古老文明

與見證知識發源的滄桑之城。

開場連續幾個鏡頭和俯角大遠景，逐步堆砌出雷蒙・德巴東的紀錄片特有的內斂調性：

天色向晚，街燈亮起，在一日的喧囂之後，城市終於慢慢地沉靜下來了。市中心有典型的現代化摩登大樓建築群，但再稍遠一點的地方，著名的馬蹄形羅馬圓形劇場遺址，以及更遠處的清真寺圓頂建築，兀自在城市的一隅沉靜地矗立著。不同時代的不同建築，在這一塊土地上相容並蓄，留下了歷史的時間之痕。日落西山，亞歷山大港城在雷蒙‧德巴東的鏡頭下，似乎靜靜地訴說出無盡的蒼涼。

街燈亮起，一間露天電影院開始準備放映電影了。夏夜微風輕拂，電影院位在建築物的頂樓位

置，年輕觀眾有的走樓梯，有的搭電梯，步調輕鬆地抵達了頂樓，接著陸陸續續地又來了更多年輕觀眾。後方一間簡單的放映室裡，電影放映師已全部安置妥當，準備就緒。

這裡沒有絨布座椅，也沒有豪華音響設備，只擺好一排又一排的白色塑膠椅，這就是觀眾席。觀眾隨意找位坐下，非常地自由，現場揚起輕快的音樂，帶動愉悅的氛圍。開演之前，久未謀面的好友相約看電影一聚，趁便開心地聊著天。隨著天色昏暗下來，露天電影院也一點一點地逐漸滿座了。

放映機開始轉動，放映師用心準確調焦，以達到最好的放映效果。一部年輕人都愛的歌舞類型愛情喜劇開演了，明星顏值超高，載歌載舞，青春熱力奔放。電影院外，海報看板的正上方打亮了燈光，投映出夏夜露天電影的迷人氣息。

雷蒙・德巴東以純樸的記錄鏡頭，側寫了銀幕上正在放映中的歌舞電影偶像明星，同步對比映襯出銀幕下觀眾席年輕的觀眾著迷地看著偶像時洋溢著笑容的臉。他們的眼神因專注而發亮，愉快地享受銀幕上甜歌暢舞、頌讚青春的故事。他們、我們，甚至還有最早期電影被發明時的初民觀眾，把電影看得津津有味的歡快情境，想來即便是百年倏忽而過，也應該是完全無分毫差別的吧。

看似簡單的紀錄片，綿延出一個龐大的想像空間。

在觀看《夏日露天電影院》的時候，最讓我特別觸動的一景，是剛一開始導演雷蒙·德巴東的鏡頭，帶到羅馬劇場遺址裡環繞著中心舞臺的那些一排一排空著的石階觀眾座位區。鏡頭停留了一會兒。空著的階梯席位，似乎千百年來永遠仍在那兒靜靜地等待著它的觀眾們。

古時用於競技鬥爭的羅馬劇場，曾經恢宏壯麗，如今只徒留歷史遺跡。數排列柱，半被覆蓋，半已傾圮，靜靜佇立於城市角落，供人憑弔追憶。在羅馬半圓形劇場當年曾經上演過的那一些扣人心弦的戲劇，那一些曾被敘說的故事，如今是否為後人所流傳？

我感覺，這正是雷蒙·德巴東《夏日露天電影院》紀錄片的內斂精湛，一位真正的紀錄大師的記錄觀點的所在，呈現出大都會小角落、在微觀敘事背後的宏觀論述。雷蒙·德巴東的每一個空景的攝影角度與攝影鏡頭下，都能拍出物象之下的故事性來。

而在就在這座各種歷史紛沓而至的古老壯麗城市，今天晚上，也要放映一場電影呢。

雷蒙·德巴東從一個真實情境中建構起紀錄片的現實敘事，亦步亦趨地跟隨了一個夜間場次的放映時序過程。這不也正是我們影迷心目中最真實的電影院嗎？《夏日露天電影院》以質樸無華的方式，正面肯定了電影院是一個能讓年輕人情感交融的共同空間，電影院是一個延續古老戲劇與神話的環節。藉由觀看電影，透過與銀幕的私密對話與共感共

融，在別人的故事裡，印證自己的生活，同時也學習理解面對人生情感難題的方法。仲夏夜暖風迷人，不論有沒有奢華的座椅、高級的冷氣、先進的配備，這些都不重要。我們自然而然地愛上的，是看電影的感覺。

《夏日露天電影院》片尾最後捕捉了一個畫面，並且在這個鏡頭上告一個段落。夏日露天電影院的街角，一對埃及年輕人吃著零食，在等待著下一個場次的電影入場。就在這時候，一輛輕型馬車由右向左悠悠入鏡、然後又悠悠地出鏡。拉車的馬兒嚮頭鈴鐺叮咚作響，平添了亞歷山大港城夏夜的慵閒風情。

PLAY ▷
REC ●

葛斯・范桑《初吻》

拍攝電視廣告出身，一九八五年完成第一部電影長片作品《追流雲的少年》，融入切身見聞，風格初見雛形，被《洛杉磯時報》譽為當年最佳的獨立電影。電影主題多深入探討社會邊緣青少年次文化，並關注於跨性別、弱勢族群、性與欲望等議題，擅長刻畫日常生活背後強烈的戲劇性，與心理中性的性別模糊內化的心境，作品充滿情感渲染力。

獲獎紀錄

《男人的一半還是男人》獲得第四十八屆威尼斯影展最佳男主角，並獲金獅獎提名；《藍調牛仔妹》獲得第五十屆威尼斯影展金獅獎提名；《心靈捕手》獲得第七十屆奧斯卡金像獎最佳影片、最佳導演提名；《大象》獲得第五十六屆坎城影展金棕櫚獎、最佳導演；《迷幻公園》獲得坎城影展六十周年紀念獎；《自由大道》獲得第八十一屆奧斯卡金像獎最佳導演提名。

代表作品

《追流雲的少年》（*Mala Noche*, 1985）、《男人的一半還是男人》（*My Own Private Idaho*, 1991）、《藍調牛仔妹》（*Even Cowgirls Get The Blues*, 1993）、《愛的機密》（*To Die For*, 1995）、《心靈捕手》（*Good Will Hunting*, 1997）、《1999 驚魂記》（*Psycho*, 1998）、《心靈訪客》（*Finding Forrester*, 2000）、《痞子逛沙漠》（*Gerry*, 2002）、《大象》（*Elephant*, 2003）、《超脫末日》（*Last Days*, 2005）、《迷幻公園》（*Paranoid Park*, 2007）、《自由大道》（*Milk*, 2008）、《最後一次初戀》（*Restless*, 2011）、《心靈勇氣》（*Promised Land*, 2012）、《清木原樹海》（*The Sea of Trees*, 2015）、《笑話人生》（*Don't Worry, He Won't Get Far on Foot*, 2018）等。

葛斯‧范桑才情煥發，影像語言細膩，總是不落俗套，一再深入探討他所關心的社會邊緣人物、弱勢族群、次文化、青春、欲望、死亡、自由與同志議題，風格時而善感，時而顛覆。同志議題成名作《男人的一半還是男人》與最廣為人知榮獲了奧斯卡九項提名的作品《心靈捕手》，這兩部導演代表作手法精湛，又具有獨立不群的特質，只要是叛逆少年題材在他的手中，總是能得到最深刻動人的刻畫。在《一九九九驚魂記》與千禧年之後轉向，葛斯‧范桑從主流大型製作重新回歸到獨立電影的精神，接下來完成的作品《大象》更榮獲坎城影展最佳導演獎，《迷幻公園》亦獲得坎城影展六十週年紀念特別獎。

《初吻》中呈現的初吻，在兩個層次上，值得一生回味。在我看來，《初吻》可以被視為以極短篇的精神與手法，表現葛斯‧范桑電影核心主題的三分鐘短片作品。看似單純，《初吻》的戲劇情節帶有奇幻感，輕巧地重現了葛斯‧范桑這位電影奇才偏好的影像寓意與風格。

一開始，一派瀟灑的一位年輕男孩，正在放映室內操作三十五釐米影片膠捲的放映。男孩從放映室出來，走進放映大廳內。這是一間偌大又空蕩蕩的電影院，依稀感覺得到是一間歷經電影全盛時期，容納得下數百位觀眾那一種片盤開始轉動，影片也開始放映了。

古早年代的豪華影廳風貌。空氣中的厚重粉塵，透過放映機的光束稀稀疏疏飄蕩著。這間電影院裡，除了他以外沒有任何觀眾，看似為了自己而放映的一場電影。

巨型銀幕上演著一幅近乎不真實的畫面：一望無際的海，波光瀲灩，海闊天空，潮水拍打著海岸，微微捲起白色浪花，人間天堂一般的美景。長髮美女穿著比基尼，就在畫面的正中央朝向年輕男孩招手。似乎再自然不過似地，他一步上前，就直接踏入了銀幕內的世界。鏡頭拉遠，最終在這空無一人的電影院見證之下，銀幕上演了青

少年青春懵懂的初吻場景。

葛斯‧范桑是一位非常特別的電影導演，身兼編劇、攝影師、音樂家與作家。他的電影裡有兩個永恆的主題：一是處於社會邊緣的小人物面對殘酷現實的生命試煉，他的作品向來關注被社會遺棄的邊緣人物；另一個恆常出現的主題，則是電影中青少年主角的青春欲望萌動。

由於葛斯‧范桑本身是這麼原創又有態度的導演，銀幕上的內容，包括度假海灘、比基尼女郎、宮殿式電影院的龐大過時、定型化的刻板意象、訴求空間的扁平而不訴求場景的深度感，這些場景與元素一起混搭成一眼看起來感覺像是過了時的天真，而且這所有的一切都發生在三分鐘之內，可能會讓初看《初吻》的觀眾，覺得非常地訝異。

從現實界「穿越」進入到銀幕內的情節，並不少見，不提近年來當紅的各種穿越影劇作品了，其實光就電影作為時空穿越的始祖來看，早就有很多電影都出現過穿越情節。其中當然最廣為影迷所知的就是《開羅紫玫瑰》，導演伍迪‧艾倫以優異的悲喜劇手法，傑出地處理了影迷癡戀電影的心理，同時帶出《開羅紫玫瑰》情節架構於現實中一九三〇年

代的美國經濟大蕭條背景時期，人們寄情於虛構敘事世界以減輕面對社會現實的沮喪。

《初吻》讓我感覺到片中存在著雙重層次的閱讀。第一個層次是在銀幕下，《初吻》的片尾字幕中葛斯・范桑特別感謝了一間「巴格達戲院」（McMenamin's Bagdad Theater）。這間「巴格達戲院」位於美國俄勒岡州波特蘭市，開業於一九二七年，而且還在繼續營業中，是在一九二〇年代所興建的超大豪華戲院，也是走過美國好萊塢黃金古典時期，以繁麗的霓虹燈飾、洛可可式設計風格、富於娛樂性氛圍裝潢的電影院代表，具有那個年代巨型銀幕的風貌。巴格達戲院走過了好幾個世代，並於一九八九年被列入美國國家史蹟名錄。更重要的是，這間巴格達戲院實際上也是導演自我引述個人起步的出發點。因為葛斯・范桑一九九一年完成了《男人的一半還是男人》，一部讓他聲名鵲起、躍居世界影壇受到矚目的成名作，而這部片第一次的世界首映地點，就是選在這一間巴格達劇院。

第二個層次，在銀幕上，十七歲的影迷對電影充滿了期待與幻想，總是浪漫而唯美的。葛斯・范桑在這裡以藍色珊瑚礁的天堂意象，場面調度了年輕主角對電影所投射期待與幻想。

銀幕上，浪漫的初吻，既是現實的也是想像的，既是感官的也是感性的，既是身體意象的也是精神意象的，總體融合為一，形成具有童話故事質地的夢幻感，飽含了少年想像無限豐饒的質地。幻想成真，影像就成為了具體的事件，欲望的視覺框架與心理就投射在眼前這充滿光輝意象的一片藍金色調之中，豐富的可能性在電影世界裡被無限地展開。

在現實中，一位導演與電影的真正第一次初吻，至關重要。在銀幕之下，葛斯・范桑特別選擇真實的這一間電影院空間裡，指涉自我導演生涯與電影的第一次初吻，隱含了一位極具個性與特殊性的電影創作者自我鏡像的反射。而在銀幕之上，葛斯・范桑《初吻》

再次重現了電影中永恆青春時代的欲望主題，那奮不顧身熾烈燃燒的致命吸引力，那不能錯過的命定的相遇，期待初吻瞬間永恆停駐的耽美，將使得其他所有現實邏輯的一切，都從輪廓邊緣消失。初吻，使時光駐留，停泊於甜蜜浪漫追想的那一刻。

PLAY ▷
REC ●

伊納利圖　《安娜》

當前最具代表性的的墨西哥導演，一九九一年成立「Zeta Films」製片公司開始製作短片與廣告。二〇〇〇年，執導處女作《愛是一條狗》，與編劇吉勒莫·亞瑞格接續合作故事結構多線繁複的知名作品，包括《靈魂的重量》，與橫跨四個國家三大洲巧妙交織了四段敘事的《火線交錯》。結束搭檔合作關係之後，接下來二〇〇九年的《最後的美麗》開始集中於更為風格化的攝製技巧挑戰與獨特的視角上，作品不斷在國際影壇上贏得獎項。

獲獎紀錄

《愛是一條狗》獲得第五十三屆坎城影展國際影評人首獎；《靈魂的重量》提名第六十屆威尼斯影展金獅獎；《火線交錯》獲得第五十九屆坎城影展最佳導演，以及提名第五十九屆坎城影展金棕櫚獎、第七十九屆奧斯卡金像獎最佳導演、第六十四屆金球獎最佳電影導演；《最後的美麗》提名第八十三屆奧斯卡金像獎最佳外語片；《鳥人》獲得第八十七屆奧斯卡金像獎最佳導演，提名第七十一屆威尼斯影展金獅獎與第七十二屆金球獎最佳電影導演；《神鬼獵人》獲得第八十八屆奧斯卡金像獎最佳導演、第六十九屆英國金像獎最佳導演，以及提名第七十三屆金球獎最佳電影導演最佳導演。

代表作品

《愛是一條狗》（*Amores perros, 2000*）、《911 事件簿》（*11'09''01 September 11, 2002*）、《靈魂的重量》（*21 Grams, 2003*）、《火線交錯》（*Babel, 2006*）、《最後的美麗》（*Biutiful, 2010*）、《鳥人》（*Birdman, 2014*）、《神鬼獵人》（*The Revenant, 2015*）等。

墨西哥導演阿利安卓・伊納利圖原本就是一位短片天才，擅長在有限的篇幅內發揮出最大的精采，尤其是一位極為懂得在影像之外善加運用人語聲、音效，和電影音樂等各種聲音元素來說故事的高手。

在他的導演生涯中，不論是成名期以多線敘事、多段式敘事組織結構的《靈魂的重量》、《火線交錯》，或是近年來二〇一四年風雲之作《鳥人》挑戰電影一鏡到底的拍攝手法，與二〇一五年由好萊塢一線演員李奧納多獨挑大樑的《神鬼獵人》，幾乎傾注其全力於電影攝製概念的實驗性上。伊納利圖描述社會底層、人性糾葛衝突的主題，經常以敘事技巧的創新、大量電影音樂以及聲音表現性精巧地為影像推波助瀾，來表現強烈的人物情感，開啟影迷全新的視聽經驗。在主流電影中加入創新的實驗性，特別是聲軌運用這一方面，向來是伊納利圖的作品最令人稱道之處。

一九九〇年代初期，當伊納利圖轉戰於電臺主持人、轉播演唱會、廣告片製作之際，即已嫻熟於聲音無盡的表現力。許多作品的主題，都聚焦在人性的脆弱、生命的掙扎與難題，當他訴說能引起觸動和共鳴的深度人生故事之際，大量的聲音調度手法以及音樂的使用，並不是綠葉襯托的角色，反而成為獨特的一項導演特色，一項觸動共鳴的元素，音樂作為他電影中的靈魂，使得他的作品經常洋溢著極其豐沛的情感穿透力。他的多部

短片作品包括二〇〇一年為 BMW 創作的短片《Powder King》以音像藝術品類別被典藏於紐約當代藝術館，二〇〇二年在另一部著名的多段式電影《911 事件簿》所拍攝的《Darkness》，以及二〇一〇為 Nike 於 FIFA 世界盃足球賽拍攝而獲得坎城廣告節最佳短片的《Write the Future》，和這裡談到的《安娜》，盡皆是伊納利圖以強大的聲音共鳴與穿透力來推動電影敘事的簡潔耀目之作。電影聲音以及電影音樂，總在伊納利圖的作品中占有極重要的意義與分量。

伊納利圖的《安娜》，是《浮光掠影——每個人心中的電影院》的第九段短片，也是我第一次看這部電影的時候印象最深刻的短片之一。

《安娜》劇情聚焦在一間實體電影院，觀眾席上一位正在看電影的年輕女性觀眾完全入戲，神情非常專注，美麗的雙眸成為特寫的焦點，雙手緊緊交握，手中焦慮地摩挲著一支未點燃的菸。鄰座男友伸手過來寬慰地握住了她的手，用英語為她低聲翻譯正在放映中的法國電影故事劇情。

他們一起看的這部影片，是高達一九六三年導演的電影作品《輕蔑》（Le Mépris），主角由性格明星米榭·畢柯里飾演男主角保羅，擔綱女主角卡蜜兒的是法國性感銀幕女神碧姬·芭杜。這是高達創造了一則銀幕傳奇的經典名作，講述一對夫妻因誤會產生心結，

而逐漸貌合神離的故事，銀幕情侶與藝術電影的形象深植人心。

「我愛你。全心地、溫柔地、悲劇地，深愛著妳。」保羅說。

「我也愛你，保羅。」卡蜜兒心中充滿柔情蜜意。

《輕蔑》片頭開始於愛的命題，既感官，又感性。

然而當銀幕上放映中的《輕蔑》逐漸來到情節高峰，保羅與卡蜜兒的情感衝突到了關係面臨崩毀的極限邊緣，柔潤浪漫的主題音樂〈卡蜜兒〉揚起，傷感的音樂穿透了整個影院的空間，帶來極致抒情的力量。

「為什麼妳對我這樣輕蔑？」保羅很生氣，因為他並非不知道真正的原因是什麼。

「我永遠也不告訴你。我永遠也不原諒你。我曾經這麼愛你，但現在，一切都太遲了。」卡蜜兒終於表現出決絕，就在這一刻她決定要離開他了。

電影院觀眾席上的年輕女孩，清澈的雙眸因太受到劇情感動而晶瑩生輝，淚珠沿著清

瘦的臉龐潸然落下。伴隨著蕩漾於整座放映廳裡〈卡蜜兒〉主題音樂以及保羅驚惶追尋絕望喊著卡蜜兒的呼聲，入戲的女孩承受不住劇情的感動與激動，拿起手邊的手杖站起身，一路跟跟蹌蹌，摸索著走出了放映廳。

男友默默跟了出來喊了年輕女性觀眾的名字：「安娜！」

溫柔的擁抱中，安娜抬眼直望向前方，問道：「這一部電影是黑白片嗎？」

男友說：「不，是彩色片。」

直到《安娜》的最後一秒，我們才領悟到，深深入戲的女孩名叫安娜，她原來是一位視障觀眾。

高達是眾所周知法國最具顛覆性也最具革命性的導演，至今仍深深地啟發電影史的發展進程與今日的電影後進者，影響力至少超過半世紀以上。一九六〇年代，他拍攝了許多重要作品，一九六三年的《輕蔑》充滿了高達式典型知識份子的犀利與恣狷，徹底批判電影圈內真實存在著的傖俗與市儈。《輕蔑》劇情描述在曾經盛極一時而今卻已蕭條凋零的義大利 Cinecitta 片廠，一部藝術電影進入開拍階段，卻面臨了資金、創意，與製作的種種問題。片中深信只需要大把資金即可堆砌電影，自以為是又品味極差的美國製片人，臨時從法國找來了一位初出茅廬小有名氣的法國編劇家保羅來緊急接手電影編劇的收尾工作。編劇家保羅帶著他那有著驚人美貌的妻子卡蜜兒來到義大利片場之後，看著情況逐漸失控，不僅要迎合製片人商業現實的考驗，承受未必拍得出來那一部電影藝術品質的焦慮之外，而且與妻子之間的甜蜜情感關係不變，更是始料所未及。

《安娜》以藝術性的手法向高達這部電影的整體成就以及影史地位致敬。在片中，和王家衛導演《穿越九千公里獻給你》相似地，伊納利圖只引述高達電影中的聲軌而已，從頭到尾我們也都沒有看到高達電影《輕蔑》的任何電影畫面片段。但是他們兩位導演之間，

有一個地方非常不相同。伊納利圖別出心裁地選擇證明電影音樂的力量是何等地強大。

對於伊納利圖而言，《輕蔑》僅僅以音樂的力量展現故事空間中濃烈的情感張力，就足以令入戲的影迷如癡如醉。他擇定的一個電影片段，是由法國新浪潮電影作曲名家喬治‧德勒許特特別量身為《輕蔑》打造的女主角同名主題曲〈卡蜜兒〉，悠揚動聽，膾炙人口，傳誦於世。當《輕蔑》極致抒情傷感浪漫的電影主題音樂〈卡蜜兒〉揚起之時，我們也和《安娜》中的安娜一樣地感動，重新被帶回對於高達這部電影經典名作的記憶，憶起《輕蔑》片中美麗的卡蜜兒與丈夫保羅曾經是一對佳偶天成，但都會世俗情愛的質變與信任的轉瞬即逝，令人不勝唏噓。

《安娜》引述法國導演大師高達《輕蔑》的經典，舉重若輕地將保羅與卡蜜兒的經典臺詞片段以及主題音樂〈卡蜜兒〉並置在《安娜》的情節內。當坐在電影院內的觀眾聽見悠然揚起的音樂迴盪在電影院中，其巨大的力量並不亞於重現一整部電影完整的經典引述效果。在這一點上，尤其是聲音元素精巧到位的選擇上，特別顯現出導演伊納利圖確是運用對白、音樂、音效的敘事力量與豐沛情感而揚名於影壇的高手。

當然，伊納利圖同樣也是高達最忠心的影迷。「安娜」，除了是這部短片女主角設定的名字之外，對於熟知高達電影的影迷而言，必然也能意會伊納利圖的《安娜》片名

關涉曾經主演了高達在一九六〇年代執導的重要作品如《女人就是女人》（*A Woman is A Woman*, 1961）、《賴活》（*Vivre sa vie*, 1962）、《小兵》（*Le petit soldat*, 1963），以及《阿爾發城》的安娜·卡麗娜，高達電影中的繆思女神。

而我也感覺，導演伊納利圖本來就是一位對於表現「執迷不悔」這一個主題非常著迷的一位導演。《安娜》近乎執迷地捕捉了安娜作為一個視障觀眾在電影院裡面「聽」電影的情感經驗，以臉部大特寫捕捉了一個影迷的動人神情，如其所是地呈顯出來她臉上每一分每一秒的表情細微的變化，在主題音樂強力的抒情觸發之下，毫無保留，展露無遺。入戲的影迷所有的情感表現，讓《安娜》這部短片煥發無比無濃烈的情緒感染力。

PLAY ▷
REC ●

阿巴斯・奇亞羅斯塔米
《我的羅密歐在哪裡》

伊朗最具代表性的導演、詩人、劇作家。一九七〇年加入伊朗青少年兒童發展協會的電影部門，同年第一部短片《麵包和街道》開啟導演生涯。一九八七年《何處是我朋友的家？》（*Where is the friend's home?*）講述小學生阿穆德長途跋涉為了歸還同學作業本以免他隔日受罰，深刻的現實與詩意的視野描繪出真實伊朗的風土人情，廣受世界影壇的矚目。

他自己也創作了數百首詩歌，九〇年代到千禧年後的作品更不斷突破觀看、聆聽與透視的傳統框架，為現實與虛構的相互越界帶來新的觀點。

獲獎紀錄

《橄欖樹下的情人》提名第四十七屆坎城影展金棕櫚；《櫻桃的滋味》獲得第五十屆坎城影展金棕櫚；《風帶著我來》獲得第五十六屆威尼斯影展最佳影片；《十段生命的律動》提名第五十五屆坎城影展金棕櫚；《愛情對白》提名第六十三屆坎城影展金棕櫚、擔綱此片的法國影后朱麗葉‧畢諾許獲得坎城最佳女演員獎；《如沐愛河》提名第六十五屆坎城影展金棕櫚。

代表作品

《何處是我朋友的家?》（Where Is the Friend's Home?, 1987）、《特寫》（Close-up, 1990）、《生生長流》（And Life Goes on..., 1990）、《橄欖樹下的情人》（Through the Olive Trees, 1994）、《櫻桃的滋味》（A Taste of Cherry, 1997）、《風帶著我來》（The Wind Will Carry Us, 1999）、《十段生命的律動》（Ten, 2002）、《愛情對白》（Certified Copy, 2010）、《如沐愛河》（Like Someone in Love, 2012）、《帶我回家》（Take me home, 2016）、《24幀》（24 Frames, 2017）等。

阿巴斯・奇亞羅斯塔米是伊朗舉世聞名的導演與作家，是以影像本質思辨出發的導演當中最著名的一位。阿巴斯與法洛克札德、基米亞維皆為推動伊朗電影新浪潮的重要導演。以沉靜的詩意、獨特的視角構圖，在作品中呈現出大片伊朗土地上人文風貌。阿巴斯一九九二年的《生生長流》，以及一九九四年的《橄欖樹下的情人》，開啟了一生投入電影創作藝術與詮釋人生的思維之路，作品充滿了人道關懷與哲學意味，鏡頭語言簡約而又如此地動人。

在他的起步時期，出自於對圖像造型藝術的興趣，以及源自於一九七〇年代開始為伊朗青年發展研究中心所建立的電影部門的機緣，他在伊朗的電影短片教育上具有啟蒙的地位，而這個中心亦是伊朗當代電影養成的一個基地。阿巴斯作為一位偉大的導演，源於他將自己的切身生活融入電影創作的動力，永不間斷地在創作電影的過程中，時時反思藝術人生以及人我之際的哲思式辯證，充滿了真誠的自發性。在後續所有的作品中，也一直繼續延展同樣主題，其人其作，深刻地呈現出個體與社會、伊朗與世界，彼此之間息息相關、相衍相生的深情繫掛。

《浮光掠影——每個人心中的電影院》片中另一部也同樣類似運用電影聲軌來引述影史經典的例子，就出現在這一部阿巴斯的短片《我的羅密歐在哪裡》。片中，阿巴斯援引

了在電影史上眾多改編自莎劇《羅密歐與茱麗葉》的電影版本當中最為著名也最廣為大眾喜愛的的一部，那就是一九六八年由義大利導演柴菲雷利所拍攝的版本，《殉情記》（*Romeo And Juliet*）。柴菲雷利的這個版本，至今仍是《羅密歐與茱麗葉》的所有電影改編之中最為人所津津樂道的一部電影。

「噓，有人來了。」

「我們要快點」

「噢，一把好刀子」

「凱普雷特，蒙特鳩，看看你們彼此的仇恨，帶來了什麼懲罰。上帝假手愛情，帶走你們的心愛的人。而我，因忽視你們的仇恨，也失去了兩位親人。我們所有人都該受到懲罰！」

「清晨帶來了淒涼的和解。太陽也因為哀傷而拒絕露臉。沒有任何一個故事，比羅密歐與茱麗葉更讓人心痛。」

阿巴斯的《我的羅密歐在哪裡》，與伊納利圖在《安娜》中對於高達《輕蔑》的經典

引述，或是王家衛導演《穿越九千公里獻給你》對高達《阿爾發城》的引述方式都不相同，這是確定的。在《我的羅密歐在哪裡》片中，阿巴斯關注於重現與他在人生電影創作道路上演員友人們的生命的圓圈，與藝術交會此際所帶來的光采。

《我的羅密歐在哪裡》如果片名字幕卡不計，總共只有十八個鏡頭。這每一個鏡頭都是分別拍攝的。阿巴斯進行細密的安排，以紓緩的鏡頭平移交疊特寫鏡頭的方式，將攝影機對準觀眾席上的數排伊朗電影演員，尤其是女性演員們，特寫她們每一個人深受感動落淚的美麗面容。我們能專注地看著這一群專注看著電影的觀眾神情，是因為電影《殉情記》並沒有任何一個畫面影像出現在《我的羅密歐在哪裡》短片中，同樣僅以畫外音的方式被呈現。然而，伴隨著《殉情記》以聲軌畫外音帶出莎劇劇情節的高潮起伏，在三分鐘的時間裡，我們看見每一位看電影的伊朗影迷，深深被《殉情記》電影牽動了。

在這部短片的基礎之上，阿巴斯稍後在隔年二〇〇八年拍攝了《希林公主》（Shirin）。

但《希林公主》規模較大，裡面的觀眾超過百人以上，同樣以電影院內觀眾的臉部大特寫構成，只是這一次，《希林公主》的觀眾所看的經典作品已經從歐美世界知名的莎翁悲劇，轉換成十二世紀波斯詩歌《霍斯洛與希林》（Khosrow and Shirin）的改編了。

《我的羅密歐在哪裡》短片中，女性觀眾靜靜地在電影院裡，跟隨著經典電影羅密歐

擅以極簡形式呈現深沉創作心緒的

在界線與關聯上太難以區隔，對於

虛構性與演員的真實界，彼此相互

情人》和《生生長流》中，電影的

　　或許如同導演在《橄欖樹下的

刻。

的女性肖像，這個圖景讓人印象深

隱藏的，和淹沒在情感光環反射中

動甚而淚如雨下。一系列優雅的、

情節起伏而怦然心動，受到深深感

情感，沉浸於電影的情節中，隨著

利，銀幕自然地投射出她們心中的

電影院內婦女才擁有取下頭紗的權

個私密的情感時刻，都因為只有在

與茱麗葉的故事而動容落淚。每一

阿巴斯而言，影迷入戲與電影情感主題，並不會只呈現「看電影」

或一種情感的的崇拜儀式。儘管電影如同一個掌管影迷情感聖殿的祭司，讓觀看電影的

人，與電影中的人物同歌哭。但是我認為，阿巴斯從頭到尾只選擇把攝影機對準觀眾席上

的一群看電影的女性演員的原因，還有另一層用意：他想要特別顯現的尤其是在歷史、政

治、宗教與性別語境下的伊朗婦女的社會處遇。

伊朗的宗教社會下，電影的審查制度比世界其他各地還要嚴格，挑戰宗教信仰的主

題，是被禁止的。在一個伊朗的銀幕上，放映著關於羅密歐與茱麗葉這一個西方最著名的

愛情悲劇故事，這樣一種以電影院之名所做的放映，是否可以轉喻為脫掉層層面紗之下看

電影的伊朗婦女一種有條件的解放理由與出口，這是當我首次在觀賞導演阿巴斯這一部短

片時的感受。

阿巴斯緩緩地透過攝影機運動，捕捉珍貴而私密的情感流露時刻，因時、因地、因政

教背景與性別社會，帶出了更多不同的意義。阿巴斯的電影鏡頭下沒有所謂的搬演，因為

人永遠都在他們自己的生活現場裡。人應當要如何作為，經常成為他的作品中不時地向他

的影迷們所提問的問題。恰如《我的羅密歐在哪裡》隱含的情境一樣，透過這部短片，導

演給我們捎來一則簡箋，一條信息。一群伊朗女性觀眾，無須蒙上面紗，坐在電影院內看

電影，就是這樣得來不易。

這部短片呈現了電影院裡一位又一位不同年齡層入戲的觀眾，其中有許多位皆曾經出演過阿巴斯的作品，她們自己雖然也都是演員，有少女，有中年女性，也有長者，但是永恆的經典《殉情記》描摹令人動容的、完成不了的愛情，仍讓人唏噓低迴不已。其中，在所有飾演女性觀眾的女演員當中，有一張美麗的入戲影迷的面孔，七十多歲銀髮女演員是我們不會忘記的、演出過無數重要伊朗電影、被譽為伊朗電影之母的妮古・克拉曼（Niku Kheradmand, 1932-2009）。氣質雍容高雅，端莊典麗，她的美麗雙眸汪著一潭深深的淚水，看到傷心處難以自已，只在最後戲院燈亮的那一秒，才驟然回神過來，一回到現實刻的當下，趕緊收拾起自己這一秒鐘之前的神情與眼淚。有幸在短片《我的羅密歐在哪裡》中，保留下來她永遠的優雅與美麗。

郭利斯馬基 《鑄鐵廠》

芬蘭電影導演、製片、編劇與演員。一九八三年首部執導的《罪與罰》受到芬蘭電影界的注目。善於建構社會悲喜劇和搖滾喜劇，作品以冷調黑色幽默見長，人物對白極少，承襲默片表演與純粹影像敘事的遺緒，影像充滿隱喻符碼，電影風格洗鍊而精準。

多年的實際生活經驗，使其傑出作品如《天堂孤影》、《亞利爾號》與《火柴廠的女孩》呈現出普世價值與勞工階級的日常生活議題。

獲獎紀錄

《流雲世事》提名第四十九屆坎城影展金棕櫚；《沒有過去的男人》獲得第五十五屆坎城影展評審團大獎；《薄暮之光》提名第五十九屆坎城影展金棕櫚；《溫心港灣》提名第六十四屆坎城影展金棕櫚；《希望在世界的另一端》獲得第六十七屆柏林影展銀熊獎最佳導演，及提名金熊獎。

代表作品

《罪與罰》（*Crime and Punishment, 1983*）、《天堂孤影》（*Shadows in Paradise, 1986*）、《亞利爾號》（*Ariel, 1988*）、《列寧格勒牛仔征美記》（*Leningrad Cowboys Go America, 1989*）、《火柴廠的女孩》（*The Match Factory Girl, 1990*）、《亞利爾號》（*Ariel, 1988*）、《流雲世事》（*Drifting Clouds, 1996*）、《沒有過去的男人》（*The Man Without a Past, 2002*）、《薄暮之光》（*Lights in the Dusk, 2006*）、《溫心港灣》（*Centro Historico, 2012*）、《希望在世界的另一端》（*Toivon tuolla puolen, 2017*）等。

芬蘭導演郭利斯馬基是一位風格明顯、手法特殊的導演，主題經常關注勞動階的悲苦與底層小人物，社會人情的觀察十分細膩，而這些主題也通過他獨特的幻想與喜劇調性表現出來。

笑料與諧謔，簡樸的鏡頭，簡潔的少量對白，以獨樹一格的龐克搖滾音樂來嘲諷並且抵制社會核心主流，這一切都是導演郭利斯馬基的招牌特色。他非常擅長在電影中運用固定的視覺母題與熱烈喧囂的色彩，來呈現人物正面扁平化的奇異構圖。這樣的手法或許象徵著人物永遠必須面對橫亙在自己前方巨大又無法跨越的障礙，但常又在希望落空之後，電影中的主角仍努力掙扎到底，追求一種烏托邦式的理想性。就在這兩者的拉鋸之間，導演郭利斯馬基呈現出他所獨有的深刻的社會洞見與反諷。

《鑄鐵廠》是一部結構精簡而意義特殊的短片，完全延續了郭利斯馬基特有的風格與主題。

電影以大遠景開場，震耳欲聾的廠房機器轉動聲，吞沒了一切。鑄鐵廠的熊熊烈火，有如宇宙混沌初開，頃刻間讓廠裡的煙霧蒸騰，工人們在其間隱隱約約走動著，像是機器人一樣，在鑄鐵廠裡操持著單調、無趣、機械化的工務。每一位工人的模樣，都是看不清楚的，完全被熱氣蒸騰化約成一大片模糊的翳影，沒有個體之間的分別。

一切都在沒有對白的的情境中發展，僅憑藉著影像敘事的技巧，帶領故事進行。

牆上時鐘大特寫，正午十二點。勞動了大半日之後，午休的時候也到了。帶著簡單的三明治，工人顯然脫離不了工廠慣性的制約，仍然機械化地自動排成一列隊伍，走動起來仍有如行軍般地安靜。他們安靜又整齊地走上了一層樓，然後，我們這時才有機會在正面近景中更靠近一點，看清楚每一位工人個別的模樣。

他們來到上面的一層樓，有一間工廠所附設的電影放映室。樓梯

直接通往一個小小的售票口。應該是要一邊用餐，一邊看電影吧。

如果沒有門口貼著那兩張海報，還真是不會令人聯想到這裡居然有附加小戲院的功能。定睛一看，牆上張貼著的海報，一張是默片時期法國重要導演尚‧維果的名作《亞特蘭大號》（L'Atalante, 1934），旁邊還有一張早期喜劇大師馬克思兄弟的電影海報。轟隆轟隆的空間消失了，鑄鐵工廠的勞動時間也暫時停止，另一個以電影為代表的夢想世界即將開展。本來先在門口驗票的老伯，一個郭利斯馬基式標準的甘草人物，這會兒脫下制服外套戴上了西部牛仔帽，搖身一變，成了一位電影放映師。光影與幻想，美國西部類型片廣袤無垠的大西部拓荒空間就即將上場了。

世界變得更寬廣，那怎麼可能？通常這樣的願景，只是導演郭利斯馬基用來磨刀的器具而已。鑄鐵廠午休時間既然要讓工人看電影，這就不用太挑剔了，看看不用版權費的影史誕生傳奇就好。小小的銀幕上，播映的是一八九五年最早面世的十部盧米埃兄弟短片中鼎鼎出名的那一部《離開里昂盧米埃工廠》。

《鑄鐵廠》果然是郭利斯馬基的正宗作品，這部短片以極度謹慎的方式，步步推升戲劇性而後反轉，敘事結構簡單而緊湊。

上樓梯，下樓梯。在任何一部電影中，這樣的符號性使用，都是司空慣見的，並不出

奇。上樓梯直接指涉階級的上升，與理想的實現有關。在片中，人在樓梯往上走，動作意

味著工人應該都將從工廠的現實辛苦生活中往上攀升，可以走向一個任意門，一個若不是

由西部英雄冒險拓荒的娛樂世界，至少也應該是一個由喜劇構成理想結局或至少暫時可以

逃離粗糙生活現實的故事世界，這樣才對。但這種慣見的符號性，只會在郭利斯馬基的作

品中，被拿來當作反面素材使用。

承襲了早期默片電影的樣貌，擅長以笑料與諧謔的語調，來呈現深刻的評論與反諷，

這是導演郭利斯馬基最拿手的好戲，在插科打諢之際，有著清醒的洞見。郭利斯馬基在這

裡以風格化的笑料、戲謔與諷刺，最終給予結局一個犀利的、非常有趣的逆轉。

所有的素材在電影當中的運用，絕非等同於素材本身如其所是、理所當然地再現。電

影經典片段的引述亦同。世上最早的電影亦即盧米埃兄弟的《離開里昂盧米埃工廠》的引

經據典，作為一個關鍵，運用得太出人意表，如果郭利斯馬基選擇回顧早期電影盧米埃兄

弟的影響時，寓意必然是大有不同的。

銀幕上一百三十年前盧米埃兄弟紀錄片《離開里昂盧米埃工廠》裡面的工人，與郭利

斯馬基《鑄鐵廠》裡的工人觀眾們，產生了一種反諷的語調，一組斷裂的效果，透過經典

引述，帶出來文本互涉的反思。鑄鐵廠裡的勞動階級，剛離開巨大而疲憊的工作廠房，卻

又立即被迫面對面這情境相似、但已經透過電影誕生神話而傳奇化了的畫面。看到百年前盧米埃兄弟的傳奇攝影機鏡頭下，那一些腳步匆匆、無力抵抗只能被動屈從，急於從工廠裡趕快下班的工人們，就像自己影像的反射，在銀幕上被放映出來。

阿基‧郭利斯馬基以傑出的短片《鑄鐵廠》，再次創造了在他的電影中慣常見到的荒謬喜感。荒謬帶來了笑料的噴發，但這個笑料背後也有它殘酷的一面。銀幕上電影藝術傳奇誕生之際所記錄下來的上個世紀真實的工廠工人影像，與百年後的今日劇情短片中當前勞動階級社會現實本相，形成了極度強烈的對照，結局激盪出許多效果，富含了戲謔幽默，但也揉雜了社會批判在其中。不過，郭利斯馬基卻藉此指出了最為重要的一點，就算是藝術永遠都無法帶來實質的改變，但至少，它能讓人照見自己，面對真正的現實。

PLAY ▷
REC ●

文・溫德斯《和平時期的戰爭》

德國當代著名的電影導演與攝影師。文・溫德斯與法斯賓達、雪朗多夫、荷索崛起於一九七〇年代，並稱為德國新浪潮當中三位最具代表性的導演，先後帶來全新面貌。溫德斯以公路電影著稱，代表作包括七〇年代的「公路三部曲」以及一九八四年的《巴黎，德州》。溫德斯創作不輟，作品質量均高，作品中亦呈現初音樂是電影藝術本質的一部分，可以發揮強大的音像力量，《里斯本的故事》、《樂士浮生錄》皆是影像與音樂緊密交織的經典之作。

獲獎紀錄

《漢密特》獲得第三十九屆威尼斯影展金獅獎；《巴黎，德州》獲得第三十七屆坎城影展金棕櫚，以及第三十八屆英國影藝學院電影獎最佳導演；《欲望之翼》獲得第四十屆坎城影展最佳導演，《樂士浮生錄》提名第七十二屆奧斯卡金像獎最佳導演；《碧娜鮑許》提名第七十四屆奧斯卡金像獎最佳導演。

代表作品

《愛麗絲漫遊記》（*Alice in the Cities*, 1974）、《歧路》（*The Wrong Move*, 1975）、《道路之王》（*Kings of the Road*, 1976）、《水上迴光》（*Lightning Over Water*, 1980）、《漢密特》（*Hammet*, 1982）、《事物的狀態》（*Stand der Dinge*, 1982）、《巴黎，德州》（*Paris, Texas*, 1984）、《尋找小津》（*Tokyo-Ga*, 1985）、《欲望之翼》（*Winds of Desirer*, 1987）、《城市時裝速記》（*Notebook on Cities and Clothes*, 1989）、《里斯本的故事》（*Lisbon Story*, 1994）、《在雲端上的情與欲》（*Beyond the Clouds*, 1985）、《百萬大飯店》（*The million dollar hotel*, 2000）、《樂士浮生錄》（*Buena Vista Social Club*, 2000）、《迷失天使城》（*Land of Plenty*, 2004）、《別來敲門》（*Don't Come Knocking*, 2005）、《帕勒莫槍擊案》（*Palermo Shooting*, 2008）、《碧娜·鮑許》（*Pina*, 2011）、《薩爾加多的凝視》（*The Salt of the Earth*, 2014）、《戀夏絮語》（*Les beaux jours d'Aranjuez*, 2016）、《當愛未成往事》（*Submergence*, 2018）。

文‧溫德斯被影壇譽為公路電影詩人，是德國新浪潮電影的重要代表性人物，早期至中期許多的作品完美的詮釋了公路電影的風格。自一九四七年起，陸續拍攝了描述從美國到德國返鄉旅程的《愛麗絲城市漫遊》，改編自歌德小說《威廉邁斯特的學習》的《歧路》，以及一九七六年最具代表性的《道路之王》，這「公路三部曲」建立了溫德斯早期公路之王的電影形象，在一九八四的作品《巴黎，德州》中，更將公路電影的美學特色發揮到淋漓盡致。

向來以一種平靜的觀察視點為其作品特色，自我放逐與心靈疏離尤為文‧溫德斯最獨特的電影風貌。城市裡外的漫遊者狀態，現代社會裡的孤獨，人際間疏離但又希望彼此溝通的渴望，這些主題總在他的許多作品中以簡樸的鏡頭運用，以及充滿詩意的獨特手法呈現出來。沒有過度表現性的剪接，只有對人物姿態觀察與性靈的刻畫，而且總是瀰漫著一種靜觀沉思的美感氛圍。

溫德斯重要的劇情電影作品質地精緻，但紀錄片創作在他的導演生涯中，更是占有重要位置。他一共拍過近十部精采的紀錄片，特別是電影史上幾位重要影人的紀錄片，例如深刻紀錄美國導演尼可拉斯‧雷生命餘暉的《水上迴光》，關於追尋導演小津安二郎創作軌跡

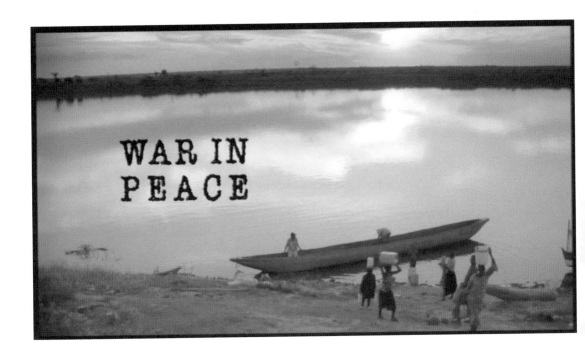

的紀錄片《尋找小津》，部部引人矚目，發人省思。文・溫德斯曾說小津安二郎是他畢生崇拜的對象，後來他還另外拍攝了《城市時裝速記》，一部關於日本設計師山本耀司的紀錄片，呈現他對日本文化的喜愛。而鏡頭轉向描寫古巴音樂風情並展現他音樂性靈與迷人魅力的《樂士浮生錄》，更是廣受好評。

隨後溫德斯在二○一一年拍攝了藝術家肖像紀錄片《PINA》獻給已逝的現代舞新表現主義大師舞蹈家碧娜・鮑許，原本計畫以公路電影模式追隨碧娜・鮑許到亞洲與南美洲的巡演，卻因碧娜・鮑許過世改

為回到烏帕塔收錄其最著名的四齣舞作《春之祭》、《慕勒咖啡館》、《交際場》、《滿月》以作為致敬碧娜・鮑許之作，深具啟發性，也是世上第一部入圍奧斯卡最佳紀錄片獎項的3D藝術紀錄電影。

在《和平時期的戰爭》這一短片中，溫德斯的鏡頭拍攝剛果，記錄了在剛果河的南岸卡巴羅小城裡，一場電影的放映過程。

短片開始於剛果庶民生活的寧靜時刻紀實。暮色時分，河畔渡船停泊在岸邊，人們一走上河岸，將隨身之物頂在頭上漫步返家。不知過了多久，彩霞餘暉將穹蒼渲染出一層柔和的霞彩，星辰尚未升空，小城漸漸靜謐。

一間土造磚牆茅草頂棚簡樸的屋子門口，用綠色噴漆噴上店名「CineVideo」，是城裡放錄影帶的小戲院。小小的黑板一張上白色粉筆三兩行字公告了放映時刻表。音箱就纏繞在門口的大樹上，造福路過的人群，即便沒能進去當觀眾，也可以在外面聽到錄影帶播映時的音響效果，一飽耳福。孩子們手舞著棍子，在門口邊聽音效，一邊模擬裡頭正在放映的戰爭片裡的虛構世界，想像機關槍掃射、炮彈轟炸的場景。

放映廳狹小且沒有銀幕，只有一臺螢幕不大的電視機，卻圍坐了一整間滿滿的觀眾，沒有人抱怨螢幕小得可憐。我們注意到觀眾群裡包含了許多幼齡的孩子，他們看得十分專心。正在放映的是由雷利・史考特導演的電影《黑鷹計畫》（Black Hawk Down, 2001），劇情緊湊，高潮迭起，看到劇情緊張處，孩子們嚇得不斷揉著自己的臉，還有的看到目瞪口呆連嘴巴都合不攏。靜觀的攝影鏡頭記錄下意在言外的、隱而不彰的評議。

《和平時期的戰爭》片尾為短片上了一行字幕：

卡巴羅，剛果河畔，二〇〇六年十月。經過了一個世紀的殖民剝削，三十年的軍事強權統治，十年的內戰，五百萬人的死亡。這是和平元年。

觀看溫德斯的電影，不得不令影迷們內在的思想與情感隨之澎湃。溫德斯的短片主題呈現出剛果河南邊卡巴羅的居民娛樂，就是進到這一個沒有分級制度、只有電視機和簡單DVD視聽播放設備的簡樸小屋，來「看電影」。經過殖民剝削、軍權統治與內戰的苦痛，剛剛脫離戰火摧殘的年輕非洲觀眾們，在這個暫時的和平時期觀看的電影卻是《黑鷹計畫》，劇情描述一九九三年索馬利亞戰爭時，美軍因錯誤軍情而與武裝民兵展開持久戰

的故事，這樣一部由好萊塢電影呈現，繪聲繪影的非洲戰爭。

詩意的影像特質，給予我們清醒的感動與深刻的自省。溫德斯無意對政治或是對美國娛樂性的主流戰爭類型電影做任何評論，他只以平靜的攝影機視點與聲畫關聯的技巧，靜靜陳述這個觀眾的場景。但即便沒有做出任何評論，《和平時期的戰爭》也已經默默地說了很多，寓意明確，表現出與眾不同的敘事巧局，與深藏其中的隱喻。電影鏡頭捕捉記錄下許多純真的瞬間，非洲小觀眾們那濃密的睫毛、睜大的雙眼、震驚的神情、泛淚的眼眶，不言而喻地表達出戰爭的恐懼仍然書寫在觀眾們的臉上。

PLAY ▷
REC ●

肯‧洛區《快樂結局》

英國獨立電影與電視導演編劇，一九六三年，他進入英國ＢＢＣ拍攝電視報導紀錄片，隨後進入電影領域仍持續保持紀錄片特有質感，樹立起樸實無華的社會性寫實風格。肯‧洛區繼承了英國自由電影運動的風範，主題上呈現強烈批判意識，抨擊僵化的制度與守舊的價值觀，大都以真實事件為選題，堅持實景拍攝，偏好採用素人演員加入到專業演員中間，使得他的電影散發出類紀錄片的臨場感和真實感人的力量。

獲獎紀錄

《雨石》與侯孝賢導演的《戲夢人生》共同並列第四十六屆坎城影展評審團獎；《我的名字是喬》提名第五十一屆英國電影學院最佳英國電影並獲得坎城影展最佳男主角獎；《甜蜜十六歲》獲得第五十五屆坎城影展最佳劇本；《吹動大麥的風》獲得第五十九屆坎城影展金棕櫚；《天使威士忌》獲得第六十五屆坎城影展評審團獎，以及提名第三十七屆凱薩電影展最佳外國電影；《我是布萊克》獲得第六十九屆坎城影展金棕櫚，以及第四十一屆凱薩電影展最佳外國電影。二○一四年柏林影展授予肯·洛區終身成就獎。

代表作品

《鷹與男孩》（Kes, 1969）、《底層生活》（Riff-Raff, 1991）、《雨石》（Raining Stones, 1993）、《我的名字是喬》（My Name Is Joe, 1998）、《麵包與玫瑰》（Bread and Roses, 2000）、《甜蜜十六歲》（Sweet Sixteen, 2002）、《吹動大麥的風》（The Wind That Shakes the Barley, 2006）、《尋找艾瑞克》（Looking for Eric, 2009）、《天使威士忌》（The Angels' Share, 2012）、《我是布萊克》（I, Daniel Blake, 2016）、《抱歉我們錯過你了》（Sorry We Missed You, 2019）等。

肯·洛區五十年來作品橫跨電視、電影、劇情片、紀錄片領域，秉持紀實的質感與寫實批判的精神，長期關注勞工權益，揭發制度的陳腐慣習，呈現社會底層的現實並針砭假正義為名的虛偽價值觀，經常牴觸英國保守社會風氣及電檢制度。

一九六九年他的第二部電影《鷹與男孩》，描述礦區工人家庭的小男孩如何在階級衝突與僵化的教育制度下被左右前途與命運，片中濃郁的現實生活氣息、冷冽敏銳的觀察力，確立了肯·洛區往後作品的基調，迄今在英國仍被認為是最優秀的社會批判電影之一。一九八三年記錄多宗勞資糾紛與批判工會領袖未盡力為工人爭取權益的《領導問題》，都代表了肯·洛區向來都以影像作為社會發聲管道的特質，以紀錄片樸實純粹的手法來批判英國森嚴的階級傳統，抨擊英國政治與工會制度僵化問題，一九九〇年代之後的風格，更揉雜融合紀錄影像風格與通俗劇敘事手法，形塑了一種肯·洛區硬派作風純熟自如直言不諱的語氣，而素有英國電影良知之譽。

「一旦我們敢於說出歷史真相，也許我們就敢於說出當下的真相。」這一句他在坎城影展得獎時的感言，有如為肯·洛區他本人與自己作品的無所畏懼特質寫下最中肯的注腳，允為橫跨二十世紀至二十一世紀影壇最深具社會意識也最有分量的電影社會主義風雲人物。

肯・洛區所導演的《快樂結局》，被安排在《浮光掠影——每個人心中的電影院》電影短片集的第三十三部，是最後的一部三分鐘短片。

短片劇情描述一位父親帶著兒子，匆匆忙忙趕到電影院，此時售票櫃檯前已經有一長排的人龍在排隊，父子倆為了看什麼電影，還在猶豫不決。每一部電影都被逐一討論，又被逐一否定，因為看板上映的各種片名帶有「正義必勝」或是「瘋狂校園」，陳腔俗套得教人提不起興趣。他們考慮得實在太久，甚至連帶影響別人購票，後面的人

忍不住一疊聲催促了起來。

這一對父子索性把一堆電影簡介揉成了小球，用腳一踢，逃離了教人感性、理性統統麻痺的電影院，完全放棄看電影這件事，曬曬陽光健康生活還比較快樂些。出了戲院外，父子樂得奔跑了起來，別看電影了，煩人得很，沒啥好看的，寧可趕赴一場球賽，在足球場度過一個愉快的下午吧。儘管還在倫敦鬧區街頭，雙層紅色巴士緩緩地開過了眼前，足球場裡全場沸騰熱烈的人語聲，已經在耳邊響起。

《快樂結局》故事簡單平鋪直敘什麼謎都沒有，幾乎到了出人意表的程度，大概也是片中唯一一部白話文式的作品。但是看到最後，我們也不知是要苦笑還是要會心一笑了。

肯·洛區秉持一貫風格，語氣率直，直指人心，一棍棒喝電影圈的製作素質太差，沉痾難起，人們何必花錢看無聊的電影。透過一對擠進排隊人潮把所有劇情簡介細瞧了個遍，又選不出任何電影可看的父子對話，率性諷刺當前電影落於俗套毫無創意，特別是充滿英式幽默的對話中對於院線主流電影現況所做的大盤點，言詞辛辣，令人絕倒。

有趣的是，坎城影展居然肯把英國導演肯·洛區呈現最後轉身失望離去的電影迷，放在這一部榮耀電影藝術成就的《浮光掠影——每個人心中的電影院》的最後一段，成了三十三部關於電影與電影院主題的壓軸好戲，倒也不失法式幽默。如果第一部短片雷蒙·德

巴東《夏日露天電影院》呈現了影迷期待與享受電影的樂趣，那麼，結尾肯‧洛區的這一段《快樂結局》是否宛如重重的一擊，別有一種反結論的況味呢？在電影票價愈來愈貴的今天，太多製作不斷被墊高成本只因為投入鉅資求取聲光娛樂效果，而創意美感卻完全乏善可陳。可以讓人願意走進到電影院的理由，恐怕確實是少之又少了。

好電影的定義是什麼呢？多數人可能都會依據評價高、推播廣、卡司大、場面炫，來判斷電影是不是值得一看。人人看法皆有道理，並沒有什麼特別的標準。如果是我，我自己對於好電影的定義就只有一個，能夠讓我變聰明的電影，才是好電影。

肯‧洛區片名裡說好的《快樂結局》，確實也無從計較起，資深大導演當然才有資格既沒負擔又能帥氣地大唱反調。在我看來，雖然最終後面還有一段取材自法國經典《沉默是金》的真正結尾，但是，《浮光掠影──每個人心中的電影院》片中關於電影院的主題詮釋，確實不全都是樂觀的。是否也有許多的圈內同行存在著一種悲懷調性，看著自己心目中電影藝術已然逐漸遠去，成為極目遠眺所及之處那一道消失中的地平線。

何內・克萊爾 《沉默是金》

法國經典導演與作家。一九一七年一戰期間戰地流動醫院服役時深感戰爭無情，日後他將恐懼化為文字創作。在克萊爾的創作中，詩一直是重要形式，甚至影響往後的電影敘事手法。一九二四年導演第一部電影長片《沉睡的巴黎》，受達達主義的影響，探索了新的鏡頭視角，成為富含實驗性的作品，正式開啟電影導演的生涯。克萊爾特別強調運動性是電影詩意重要的關鍵，也因此作品中多反映他對於動作與節奏感的重視，其特色表現共冶諷刺、詩意、優雅和機智於一爐。進入電影有聲年代之後，將聲音與影像運用為兩者對立而非互補的素材使用，開啟了具創新性的早期有聲電影美學在法國的多元化發展。

獲獎紀錄

何內・克萊爾曾獲得許多國際殊榮，包括被授與法國國家榮譽勳章，英國劍橋大學榮譽博士，並入選法蘭西學院院士。

代表作品

《沉睡的巴黎》（*Paris qui dort,* 1924）、《幕間節目》（*Entr'acte,* 1924）、《義大利草帽》（*Un Chapeau de Paille d'Italie,* 1928）、《巴黎屋簷下》（*Sous les topis de Paris,* 1930）、《百萬富翁》（*Le Million,* 1931）、《我們等待自由》（*A nous la Liberté,* 1931）、《沉默是金》（*Le silence est d'or,* 1947）等。

何內‧克萊爾是極受法國觀眾的喜愛的古典時期大導演，同時也是法國最常被拿來與卓別林相比的導演。從法國默片高峰的前衛電影時期起步，何內‧克萊爾作品光譜很廣，執導過《義大利草帽》這一部神來一筆讓人從頭爆笑到尾的法式經典喜劇默片，也拍攝過高度發揚藝術理念與實驗精神的象徵主義名作如《在巴黎的屋簷下》。

法國影壇一致讚許電影健將何內‧克萊爾的作品，具有獨特的「克萊爾式筆觸」，就像形容希區考克在場面調度手法上的「希區考克式筆觸」一樣。他的電影看似活潑歡暢，若只看情節的話，會容易誤解，以為何內‧克萊爾的電影喜歡陶醉在一種看似言不及義的熱鬧中。但是如果仔細了解「克萊爾筆觸」，就會理解他的作品風格富含詩意的節奏，擅以幽默生動的主題為襯托，並且不吝惜極為誠實地揭露電影本質上就是一種不脫人工化、人為性的影像產製，只有在這種整體背景才能理解他的電影內在所富含一種優雅與機智的質地。何內‧克萊爾從來都不假裝電影的一切很真實或者符合邏輯，在他眾多膾炙人口的作品中，所有的視覺、造型、聲音運用，都同時透過他的筆觸與導演手法明確坦率地向觀眾揭示這一個事實：「電影本身即為一種虛構。」但重點是，就像小說戲劇敘事虛構的本質一樣，他更重視電影作為一種虛構造境現實的力量。

《浮光掠影——每個人心中的電影院》一片的終場三分鐘，直接剪輯自法國一九三〇

年代導演法國電影健將何內・克萊爾經典名片《沉默是金》的最後三分鐘，向經典引述致敬。把這部法國經典名作鑲嵌至這樣一部多段式短片集電影之中用作結尾，可謂匠心獨具。

原本在《沉默是金》這部傑作的最後一場戲，剛巧也是在一間電影院的場景裡，電影裡有個片中片結構，銀幕上面正放映著一齣黑白默片的大結局。默片中的布景陳設充滿異國風情，身著華貴長袍的父親鄭重地握住女兒的手，把她交到男主角手中，接著在面紗與柔光攝影的遮掩下，一對儷人輕輕擁吻，皆大歡喜地結束了銀幕上放映的這部默片。在這個看起來俗套的鏡頭之後，何內・克萊爾巧妙地運用了一個反打鏡頭，讓我們這會兒才真的看見，原來故事空間的電影院裡面還有一屋子的觀眾，座無虛席，他們這些現場觀眾看到的正是剛才描述的這一部作為片中片的默片。此際，電影院裡鋼琴伴奏登場，現場的樂師賣力地演奏片尾曲，帶動情緒，坐在觀眾席上的女主角這時因為感動於默片的結局，不禁拭了拭眼角的淚水。《沉默是金》最後結束在男女主角的「你喜歡電影有快樂結局嗎？」「哦，當然！」這兩句對白上，接下來則是大家都料得到的情節，電影終場了，但戲外的浪漫才正要上演。

《沉默是金》是何內・克萊爾在二次世界大戰戰後回到巴黎再次執導演筒所拍攝的第一部電影，於一九四七年在法國上映，當時的票房盛況空前，在法國影史上評價很高，公

認為是何內・克萊爾後期的經典代表作，也是二戰戰後法國最好的浪漫喜劇片之一。在法國，一般咸認這部電影也代表著法國脫離二戰百廢待舉的陰霾，電影產業重回樂觀主義路線的一個歷史標竿點。

雖然看似一部描述三角戀愛故事題材的電影，但是《沉默是金》引藏在劇情表面下的意義，是值得重視的。其原因在於，何內・克萊爾把《沉默是金》電影情節背景設定在一九○六年那一些曾經致力於產製各式各樣異國風情故事的法國小型電影製片廠。在法國，經歷了電影誕生之後十年的這一段默片初期，也就是《沉默是金》所設定的時代裡，歷史鉤沉，必然存在著珍貴的電影文化資產，許多熱衷於拍片的小型片廠遺留下看起來已經過時的、甚至早已被世人所遺忘的各式各樣黑白默片，都曾經燃起對於新興的電影藝術與電影攝製的熱情。何內・克萊爾以他最擅長的優雅機智風格，喚起了法國對於早期電影世界的懷舊與鄉愁。事實上，何內・克萊爾也只想要在《沉默是金》裡，表達對於早期電影超過他三十年之前的法國前輩影人的由衷敬愛，特別像是默片時期法國導演路易・菲亞德就拍攝過許多奇情風格的電影，在他的電影中眾喜愛的大眾電影代表人物。路易・菲亞德這樣受到大故事的啟發與細膩的情感都十分到位，並且對後代法國影人的影響甚鉅。或許，在何內・克萊爾心目中，那一些在最早期能拍出感動最大多數人的電影，真正能在電影產業發展史

上留下一筆，以及真正受到當時觀眾歡迎並以一己熱情奉獻一生給電影但是財力不足最終落得一無所有的製片家與電影人，他們才是真正能進入到歷史記憶之心的電影人，他們才是真正的大藝術家。

從肯・洛區《快樂結局》到何內・克萊爾的《沉默是金》，《浮光掠影——每個人心中的電影院》多段式電影結束時刻，安排得十分巧妙，擴增了整部電影在結局上機鋒處處、餘味繞樑的趣味性。肯・洛區《快樂結局》代表了許多的導演對於當前電影發展走向何處既不讚頌也不樂觀的氛圍，但是何內・克萊爾《沉默是金》結局又再次中和了反諷，肯定喜劇大眾電影深入人心的力量。或許，從《快樂結局》到《沉默是金》，反映出的就是當前劇變中的電影影壇現狀，正在這兩股力量、兩個端點之間，相互彼此溫和地拉鋸著。

最後的場景，終究走回到法國電影史。《沉默是金》的最後三分鐘，則重疊成為《浮光掠影——每個人心中的電影院》最後的尾聲，再次折射出影迷的場景，與影迷的鏡像。

影迷，依然永遠都是電影院裡最美麗的風景。

法文俗諺：「雄辯是銀，沉默是金（La parole est d'argent, le silence est d'or）。」作為何內・克萊爾電影的《沉默是金》的片名，作為《浮光掠影——我們心目中的電影院》的一段尾聲，就像是這部多段式電影的一句代結語，沉默是金，意在不言中。

導演現身

電影是一切關乎於景框內與景框外的事。

——馬丁·史柯西斯

導演現身，保證劇力萬鈞。

一部電影是我們在銀幕上所見的終極成品，不僅是產業技術能力與創造力的一次成果表現，也涵蓋了攝影機後方隱含的社會價值觀與意識型態。「Cinema is a matter of what's in the frame and what's out.」馬丁·史柯西斯的這一句名言，切中導演工作的重要性，也說明了電影必須橫跨於藝術與產業之間的獨特性。導演，是一位能對景框之內與景框之外所發生的一切有所掌握的人。他要有足夠的高度，可以把拍攝團隊充滿實驗性的創作手法加以整合、可以呼應當前社會的脈動、可以構成電影故事不同層次意義的生產、可以讓電影視界洞開的思辨者與領路人。

我們熱愛電影，我們更熱愛創作中的電影人。我們熱愛電影，是因為電影拓寬了知識與情感的畛域，讓我們眼界大開。我們熱愛電影導演，是因為我們愛他竟然能夠如此巧妙地，對世界說出了那一句獨一無二的話。

因此，我們也都喜歡在電影中尋找導演。其中，最讓人期待的一種方式，就是導演從攝影機的背後走出來面對鏡頭的時刻，特別讓人無比驚喜。深諳此中精髓的導演很多，不僅止於帶起風潮經常驚鴻一瞥地出現在自己電影中的懸疑大師希區考克而已。

《浮光掠影——每個人心中的電影院》說它卡司超強，名副其實，因為有好些當今重量級的導演化身為影中人，出現在自己的鏡頭前，而增添了一種神話化的自傳色彩，讓這部電影還未上映之前，已經披覆了話題十足的戲劇外衣，影迷都興味盎然。

南尼‧莫瑞提的短片《影迷日記》讓影迷重溫他最廣為人知的重度影迷肖像，克勞德‧雷陸許在《街角電影院》中回顧他從童年開始就與電影院結下不解之緣，北野武《美好的假日》扮演放映師放映了自己那部一直斷片的電影《勇敢第一名》，尤賽夫‧夏因的短片《四十七年後》自嘲初出茅廬時多麼乏人問津，艾利亞‧蘇立曼《尷尬》揭開了自己的《妙想天開》映後無人發問的荒謬窘事；拉斯‧馮提爾透過《職業》霸氣展現絕不

容許出沒於影展的投機份子隨意輕視他的作品，大衛・柯能堡化身悲劇人物現身在《世界最後一個猶太人在世界最後一間電影院自殺》堪稱一絕。

當導演們選擇自導自演，當導演們亦正亦諧地自我解嘲，使用第一人稱的角度現身說法，描繪自己生涯中某一時刻的歷程與感觸時，他們也展現了電影創作的自我關涉。

導演的「現身」，別具藝術家自畫像的況味，幾乎等同於彗點地向影迷們一眨眼，別錯過他「獻身」於電影的時刻。而這也是一位導演最具體、最直接的花式簽名，留下他獨一無二的個人印記。

PLAY ▷
REC ●

南尼・莫瑞提 《影迷日記》

義大利電影知名導演、製片人、編劇和演員。

一九七六年以電影處女作《我是獨裁者》開啟導演生涯，奠定了往後電影深具特色的自傳體風格，電影作品主題多關注自我意識與家庭問題，揭露世相，對於政治時事、社會與宗教議題詮釋得淋漓盡致，有著極為鮮明突出銳利的觀察。

獲獎紀錄

以《注視大黃蜂》提名第三十一屆坎城影展金棕櫚獎；《金色的夢》提名第三十八屆威尼斯國際電影節主競賽單元金獅獎；《兩個四月》提名第五十一屆坎城影展金棕櫚獎；《鱷魚白皮書》提名第五十九屆坎城影展金棕櫚獎；《落跑教宗》提名第六十四屆坎城影展金棕櫚獎；《媽媽教我愛的一切》提名第六十八屆坎城影展金棕櫚獎。一九九四年《親愛日記》獲得坎城影展最佳導演；二○○一年以《人間有情天》獲坎城影展金棕櫚獎；並且於二○一二年擔任過坎城影展評審團主席。

代表作品

《注視大黃蜂》（Ecce bombo, 1978）、《金色的夢》（Sogni d'oro, 1981）、《親愛日記》（Caro diario, 1994）、《兩個四月》（Aprile, 1998）、《人間有情天》（La stanza del figlio, 2001）、《鱷魚白皮書》（Il caimano, 2006）、《落跑教宗》（Habemus Papam, 2011）、《媽媽教我愛的一切》（Mia Madre, 2015）等。

南尼・莫瑞提的作品承襲義大利新寫實主義電影關注現實的敘事傳統，兼具義大利大眾喜劇辛辣嘲諷戲謔的風格，具有明顯的個人色彩。他的政治批判立場鮮明，尤其是在一九九〇年代中後期義大利企業家貝魯斯柯尼出任總理主政期間，義大利政局處於風口浪尖，整體社會陷入了價值觀失序的脫軌狀態，南尼・莫瑞提對於政治與社會的混亂狀態，毫無顧忌大加撻伐，以不失幽默的方式，讓觀眾也看見批判嘲諷背後的失落感與無力感。

同時，由於他的作品大都關注自我存在危機，所以帶有濃厚的自我反省意味，時人譽之為義大利的伍迪・艾倫；從這個稱譽，可以理解他在影壇風格光譜上的地位，即使片中經常性地通篇大論，其實很能夠正中人心。在題材上，他的電影不脫離群體與個人的困境，舉凡社會時事、政治宗教、生命難題幾乎無所不包，加上他本人無處不在，這種慣有的現身說法模式已經讓他的作品充滿渲染力。其實，用拍電影來辯證人生價值觀富含詩意的電影詩人很多，但南尼・莫瑞提卻比較偏向一位夾敘夾議的、當代為數不多的電影散文家。

以第一人稱來寫影迷日記的導演中，南尼・莫瑞提算是其中最出名的一位，擅長以自導自演樹立鮮明風格，自傳性色彩貫穿於他的每一部創作中。一九九四年獲得坎城影展最佳導演的《親愛日記》與二〇〇一年獲坎城影展金棕櫚獎的《人間有情天》，都是南尼・莫瑞提重要的代表作。尤其是奠定其地位的三段式電影《親愛日記》，在第一段電影中，

南尼‧莫瑞提騎乘一部偉士牌機車，在義大利盛夏豔陽下，漫漫穿梭於既有現代建築又揉雜著輝煌歷史遺跡的羅馬城，喃喃訴說自己對於好萊塢工業以及跨國資本主義經濟的頑固抵抗。到了結尾，他終於抵達了奧斯蒂亞海灘，這趟旅程原來是專程為了去到那裡向不幸遇害的義大利巨匠導演前輩帕索里尼的紀念碑致上敬意。這一段落中，莫瑞提的自傳體風格發揮到極致，也以同樣形式上不斷再現於後來其他的作品中，而成為了南尼‧莫瑞提最具辨識度的敘事模式。

誠如我們所知，自導自演在他的創作裡既然是一種常態，那麼南尼‧莫瑞提就不只是一個導演，還是個出色的演員。他的電影作品中超過八部以上，都由他自己擔綱演出，而且演出的角色就是他自己。

因此我認為，南尼‧莫瑞提開發出一種獨步影壇的電影日記書寫體，專擅以第一人稱來寫音像日記，而這一種編導演一條龍式的「自給自足」第一人稱筆體，正好特別是南尼‧莫瑞提最自由的、游刃有餘的，也最能駕馭的一種創作形式。既談自己，也談政治；既談電影，也談社會。南尼‧莫瑞提的所有電影作品，整體而言，就像是一整座隨時可以自由自在地切換到地緣政治學、社會學、電影評論模式的社會行動雷達觀測站。

因此一點都不意外地，《浮光掠影——每個人心中的電影院》的第五段短片《影迷

日記》（*Diario di uno spettatore /
Diary of a Moviegoer*），正如電影
片名所指，整部短片恰是一次作為
資深重度影迷的導演南尼‧莫瑞提
與他自己內心私密對話。南尼‧莫
瑞提用獨特的獨白口吻與第一人稱
的角度，選擇又一次現身說法，點
名許多他曾經進過的電影院，回味
起他作為重度影迷的觀影經驗。

　　場景開始於一間名叫阿基米德
戲院的放映廳。藍色絨布的電影院
觀眾席上一片空曠，除了導演本人
之外放眼望去沒半個別人。南尼‧
莫瑞提刻意讓自己陷入一片藍色的
絨布椅海中，露出眼睛以上的半張

臉，有如一隻以銳利眼光探查獵物的鱷魚，半浮於一排又一排的水藍色椅面上。他激動得站起來大喊「失焦了」，放映影片居然沒有正確對焦，這對於電影人而言是多麼惱人的一件事啊。但沒有人理他，電影院空空如也，就連放映室裡一個可以回應他的放映師也都蹺班不見人影。

接下來，電影院一間換過一間，場景一個換過一個，南尼‧莫瑞提夫子自道，有時坐在紅絨布的觀眾席，有時坐在灰絨布的觀眾席，有時還是坐在一間庫房裡，訴說他曾經在哪個地方、看過哪一部片子。物換星移，南尼‧莫瑞提記憶中喜愛的電影院現在早就已經變成一間義大利銀行的倉庫了，地點存在，但戲院消失了。不過，就算電影院被替代成了別的空間，但影迷自己的觀影經驗記憶，永遠不會散佚消失。

南尼‧莫瑞提開起玩笑，向來都是一本正經的。他充分展現了一位重度影迷的本色，正襟危坐地討論楚浮導演的《婚姻生活》（Domicile conjugal），怎麼會到了美國英文片名被譯成《吃和住》（Bed and Board），最後到了義大利又被亂譯成《冷靜點兒，出軌而已》（Non drammatizziamo... è solo questione di corna）。還有自作多情地帶母親去看帥哥布萊德‧彼特出演的《真愛一世情》（Legends of the Fall），沒想到多年過去，母親每一回一提起來都怒氣十足地抱怨他為什麼要帶她去看那麼難看的電影。

津津有味地，南尼‧莫瑞提一邊回憶一邊刻畫細節，蜜雪兒‧菲佛和哈里遜‧福特擔

綱演出的驚悚片名作《危機四伏》（What lies beneath, 2000）與茱莉‧克利絲蒂和華倫‧

比提主演的《上錯天堂投錯胎》（Heaven can wait, 1978）對他而言都是電影中的珍品。

至於他期待已久的洛基系列電影第六部《洛基：勇者無懼》（Rocky Balboa），席維斯‧

史塔龍從一九七六年起編導演的續集最終曲，終於在二〇〇七年一月於義大利上映，洛基

主題曲在電影院裡面伴隨席維斯‧史塔龍進行肌力訓練響徹雲霄的那兩分鐘，全場就他一

個人高舉著雙手，瘋狂熱烈地回應尖聲叫好。

令人心裡特別為之一動的回憶，尤其是當他提到兒子的時候。他曾開心地帶兒子看動畫

電影《真假公主——安娜塔西亞》（Anastasia），那可是兩歲的兒子人生第一部走進電影院

裡去看的片子。開演十分鐘，兒子一直忍不住問媽媽呢。媽媽在家，看完電影後就去找她。

「半小時過去，兒子再也忍耐不住，歇斯底里地在電影院哭喊著：『媽媽！媽媽！』」

兒子七歲時和爸爸一起進電影院，鄭重地看爸爸導演的片子首映。電影開演前，兒子注

意到《駭客任務：重裝上陣》在播映預告片，就問可不可以來看《駭客任務》。當然可以。

「可是我想，是不是到了該跟他說實話了？然後，我就決定了。兒子，你知道，爸爸拍的電影，跟那一種電影，是不大一樣的電影。」

「爸我知道。不過等它上片，我們要來看。」

「那好，當然，我們會來看。」

爸爸拍的跟那一種電影，是不大一樣的電影。不知道多少歸類為藝術片的導演帶兒女看首映的時候，都得做這種解釋。尤其這最後一句獨白被並置在片尾，字幕捲動帶出導演南尼・莫瑞提的名字的時候。

電影確實離不開文化。每個世代的電影品味、電影審美，當然也都在改變中，這是不爭的事實。但是南尼・莫瑞提記憶中的電影院動人之處在於它們都有著明確的時空架構，有個人屬性，熱情訴說出他對於電影的熱愛。他的生活裡都是電影。而看電影這件事，同時也與家人與家庭生活的記憶，是完完整整地關聯在一起的。南尼・莫瑞提毫不遮掩，把自己對於電影的熱情信手拈來，開誠布公，幽自己一默，《影迷日記》也不脫離自傳體，獨家揭露了一篇南尼・莫瑞提公開分享版的重度影迷日記。

克勞德・雷陸許　《街角電影院》

法國電影電影導演、製作人、編劇及作家，幸運地成長於支持鼓勵他走向電影之路的家庭。對於場景、影像與聲音技巧掌握度高，多部作品廣受大眾喜愛，也比其他電影人更致力於取得商業票房與影片評論之間的平衡。

克勞德・雷陸許於一九六六年以《男歡女愛》榮獲坎城影展金棕櫚獎，標誌著這位年僅二十九歲的年輕導演在電影界的崛起，也奠定他在國際影壇的地位，並在票房成功的基礎上後續發展了《男歡女愛：二十年後》。

獲獎紀錄

以《男歡女愛》獲得第二十屆坎城影展金棕櫚以及第四十屆奧斯卡金像獎最佳原創劇本獎；《戰火浮生錄》提名第三十四屆坎城影展金棕櫚、第七屆凱薩獎最佳影片；《悲慘世界》獲得第五十三屆金球獎最佳外語。

代表作品

《男歡女愛》（Un homme et une femme, 1966）、《戰火浮生錄》（Les uns et les autres, 1981）、《悲慘世界》（Les Misérables, 1995）《偶然與巧合》（Hasards ou coïncidences, 2013）、《一生中最美好的時光》（Les plus belles années d'une vie, 2019）等。

克勞德‧雷陸許電影作品數量豐富，在他的導演生涯中許多高低起伏，甚至可以說他作品的成功與失敗一樣地響亮，私人情感與電影生活更無法區隔。但毫無疑問地，他對於創作電影故事永遠充滿熱忱。他的電影作品題材相當集中，主要都環繞在愛情、親密關係、冒險、命運、輪迴等主題。而且一個極大的特色是，他經常能夠集結法國最優秀傑出的一線演員出演他的作品。克勞德‧雷陸許以雄心勃勃的高調節奏、引人矚目的即興表演、優雅華麗如行雲流水一般的攝影機運動、浪漫抒情雋永的電影主題音樂，來形成他的風格特色，並以此風格堅定地立足於法國影壇。即興自在與浪漫交織，冒上危險擋不住熾烈追尋，這一些三面向，無論是在他的真實生活或電影風格中，克勞德‧雷陸許可以說絕對是人如其作，感情濃烈。

如果能深入理解克勞德‧雷陸許特殊的成長背景，或許更能捕捉到《街角電影院》的風采。父親原是法籍猶太裔裁縫，母親婚後也因愛而皈依猶太教。在二戰爆發之後，由於想要返回父親原籍地的阿爾及利亞已經不可能，全家也已經被蓋世太保所通緝，為了躲避戰亂與迫害，同時也因母親特別注意到小時候的克勞德‧雷陸許對於電影有極大的興趣，於是便經常藏身在電影院裡面，因而開啟了他的電影之路。在許多電影訪談中，導演都多次提到自己在那個年歲的經驗。完全著迷於電影的克勞德‧雷陸許，相傳有一個特別的

技能，就是可以毫不厭倦地連續重看一部電影無限次，這應該是從童年開始長期躲避於戲院中養成的功力。

《街角電影院》以畫外音的第一人稱自述引述多部經典電影，以自然優雅的熱情，克勞德・雷陸許講述了他的生活，他的電影歷程，原汁原味地濃縮重現他的一生與電影路於這部短片之中。他的一生，從他父母親的相遇、戀愛、婚姻，到他的成長，都可以用生命中最重要的電影來劃分出這五個階段，而這五個階段也與巴黎第十區史特拉

斯堡大道的一間小小的街角電影院，一直有著極為緊密的關聯。

第一階段，父母第一次相遇，時代背景是一九三六年二戰前法國左派人民陣線（Front Populaire）勝選，以及特別值得我們注意的一點是，法國有薪假（congé payé）制度的開始。那時歐美經濟大崩盤已經轉趨緩和，社會開始有了較樂觀的氛圍，法國左派短暫地當政帶來了政治開放與階級差異的變革，況且二戰也尚未來臨。街角的電影院正在上映由美國舞王佛雷·亞斯坦與琴吉·蘿潔絲出演的經典電影《禮帽》（Top Hat, 1935）。

克勞德·雷陸許選擇放映的片段，是這對儷人風采翩翩、優雅浪漫起舞的一場戲，在銀幕上，優雅的佛雷·亞斯坦對著琴吉·蘿潔絲唱出膾炙人口的金曲〈臉貼臉〉（Cheek to Cheek），這是《禮帽》流傳最廣的一首經典電影主題曲與珍貴場景。後來不計其數的電影名作也都曾引用過這一場戲和這一首曲，如伍迪·艾倫《開羅紫玫瑰》（The Purple Rose of Cairo, 1985）最著名的片頭與結尾。〈臉貼臉〉甜美迷人的這一句：「天堂，我猶如身在天堂……」（"Heaven, I am in heaven..."）讓人不禁舒心蕩漾在浪漫的情懷中；銀幕下，是父親隨著節拍哼唱〈臉貼臉〉這首扣人心弦的歌曲。電影《禮帽》完全為父親在電影院與母親的邂逅以及兩人愛情的萌芽，鋪設了最美的背景。

第二階段，一九三七年二月至十月，那是二戰前歐洲風雲密布的年代。街角的電影院銀幕上放映了法國詩意寫實主義電影巔峰之作，尚‧雷諾的經典鉅作《大幻影》（La Grande Illusion, 1937）。克勞德‧雷陸許特意引述這部電影，想來是因為以第一次世界大戰為情節背景的這一部《大幻影》，正好完全呼應了第二次世界大戰的戰爭一觸即發。

第三階段一九四三年，巴黎情勢險峻，為了隱匿猶太人的身分，母親最常為雷陸許尋覓的藏身之處仍是街角的電影院，雷陸許稱其為世界上最好的學校。一面躲避納粹搜捕的同時，他也沒有忘記在戲院裡讀書學習。唯一美中不足的地方，就是那一時期電影院裡，總是在放映正片之前，不能免俗地放映一段納粹的政宣片。

第四階段，二十歲的雷陸許坐在街角電影院的前排看電影。時代背景是一九五七年，蘇聯坦克車進軍布達佩斯。銀幕上，克勞德‧雷陸許選擇在街角的電影院銀幕上引述與放映了影響他一生導演生涯至深的電影，他心目中、其實也是我們影迷心目中的經典之作，那就是曾在一九五八年獲得坎城金棕櫚獎、描繪戰爭殘酷與心靈創傷的卡拉佐托夫大作《雁南飛》（The Cranes are Flying, 1957）。

最後，第五階段，在父親過世之後，母親依然忠誠又規律地光顧巴黎的街角電影院。

然而現在的克勞德·雷陸許已經是著名導演了。就在短片結束之前，克勞德·雷陸許進行了一次自我引述，畫面上放映的是一九六六年克勞德·雷陸許導演自己的金獎名作《男歡女愛》，男女主角在海邊沙灘上浪漫迴旋的經典圖像，運用華麗的攝影機運動拍攝而成的場景，帶入到一個美麗的結局。雷陸許並且以一張在當年坎城頒獎典禮臺上正好與銀幕傳奇情侶琴吉蘿·潔絲與佛雷·亞斯坦同臺的照片，溫暖地提示並分享了他對於母親的愛，他對於電影的愛。

PLAY ▷
REC ●

北野武 《美好的假日》

北野武活躍於電視廣播與電影界，集編導演於一身，於日本影壇大放異采。以漫才表演相聲演員身分出道，一九八三年在參與了日本導演大島渚的導演作品《俘虜》，飾演一名面對英軍俘虜的日本軍曹的內斂演技，成為轉型專業演員的關鍵性一步，而在該片中沉默靜定、一觸即發的表演方式，也發展成北野武表演上高度風格化的主要元素。一九八九年北野武代替深作欣二導演了《凶暴的男人》，成了北野武的處女作。北野武作品除了以靜默、冷酷、直接及暴力一瞬性的影像美學，帶來強烈的感官衝擊之外，他也善用柔和表達日常庶民生活中含蓄的溫情，這種看似一條軸線上的兩極化元素，經常並存在他的電影中而不相悖。

獲獎紀錄

一九九七年《花火》獲得第五十四屆威尼斯影展金獅獎；《淨琉璃》獲得第五十九屆威尼斯影展金獅獎提名；《盲俠座頭市》獲得第六十屆威尼斯影展特別導演、觀眾票選獎；《雙面北野武》獲得第六十二屆威尼斯影展金獅獎提名；《阿基里斯與龜》獲得第六十五屆威尼斯影展金獅獎提名；《極惡非道》第六十三屆坎城影展金棕櫚獎提名；《極惡非道2》獲得第六十九屆威尼斯影展金獅獎提名。

代表作品

《凶暴的男人》（1989）、《3-4×10月》（1990）、《那年夏天寧靜的海》（1991）、《奏鳴曲》（1993）、《花火》（1997）、《菊次郎的夏天》（1999）、《四海兄弟》（2000）、《淨琉璃》（2002）、《盲俠座頭市》（2003）、《雙面北野武》（2005）、《導演萬歲》（2007）、《阿基里斯與龜》（2008）、《極惡非道》（2010）、《極惡非道2》（2012）、《極惡非道3最終章》（2017）等。

北野武是影迷們最熟悉的日本導演之一，橫跨電視、電影、舞臺不同場域的實踐積累，同時兼具導演、演員、主持人等多重身分。能導善演的北野武從戰爭片《俘虜》成為傑出演員之後，一貫性地採行導與演合一的方式，從最早期《那年夏天，寧靜的海》一直到二十一世紀大量的作品中，都有他個人的印記，擅長詮釋白日焰火一般性格強烈的人物。在導演風格上，北野武向來以鮮明的黑色幽默與瞬間尖銳爆發的暴力美學著稱，表現在《花火》、《四海兄弟》、《盲俠座頭市》、《極惡非道》、《阿基里斯與龜》等電影中。他的導演作品與表演跨度都很大，樹立北野武一線導演地位的威尼斯影展金獅獎代表作《花火》，與富含日本庶民生活溫馨諧趣的《菊次郎的夏天》，看似有如一條軸線上的兩個極端，然而，北野武特別能勾勒出社會底層，諸如《菊次郎的夏天》電影中善良人物笑淚交織的平凡生活，無論是對於渺小的個人必須面對集體權力交錯的苦澀，以及存在於現實中的荒謬感，北野武總能恰如其分地詮釋人間世的哀樂。

北野武的短片《美好的假日》，情境令人荒爾。事件的背景建構在一間日本某處不知名的鄉間的小戲院裡。

影片一開始晴空萬里，好一個令人心曠神怡的假日早晨。遠處層巒疊翠，視野廣闊，正中央鄉間筆直的小路盡頭，出現了一位騎著一部嘎吱作響腳踏車的中年男子，向前來

到近景處一間破舊鄉下電影院的門口。

他在票亭裡買了一張票進場。

戲院裡也是一個觀眾也沒有，這一場電影觀眾應該就只他一人而已。

看上去像是勞動階級的這位大叔，頭髮花白，粗棉手套沒摘下，臉上和衣服上也還沾著灰。等待開映的時間還有一些，他抽起菸，與面前地上一隻拴住的老狗，彼此對望了幾眼。

傳來放映師禮貌的招呼：「電影開始嘍！」放映師由導演北野武本人飾演，令人眼睛一亮。

正片開始。片名上，《勇敢第

一名》。電影院銀幕上主角是一位年輕男孩騎著腳踏車載著另一位朋友正在奮力地踩車，上行到高架橋時，突然銀幕瞬間一片花白。電影斷片了。

大叔回頭一望，隔著一道破牆上的窗格口，隱約看見裡邊的放映師十分親切有禮地道歉，好整以暇地慢慢黏貼膠片，一邊說：「對不起，請等一下。」

地上抽掉了六根菸蒂。

過了好一會兒，「電影來嘍。」畫面上前言不對後語地出現了一場拳賽的場景，突兀地讓大叔一時迷惑了起來。接下來的放映過程，更是進入到很有節奏感的反覆斷片狀態中。斷斷續續地數次之後，畫面中央居然還出現了熔點斑塊，電影賽璐珞片不知怎地燒掉了，大叔吃了一驚，站起身來回頭望向放映室。裡頭可是一片煙霧瀰漫。

等待。等待。又過了漫長的許久，大叔菸也不抽了，百般無聊地把手中的麵包撕成小塊丟給前面的那一條老狗。但是連狗兒也意興闌珊不想吃。

「電影來嘍。」再一次開始，映演場景又回到一開頭騎腳踏車的兩個男孩的場景。第一位主角回頭道：「結束了嗎？你覺得呢？」第二個男孩笑著：「笨蛋，都還沒開始呢！」接著就上片尾的演職員字幕表以及片尾曲了。真的已經結束了呢。霧煞煞一臉茫然的大叔盯著銀幕不知自己究竟是看了什麼，戴著粗棉手套的手還提著塑膠袋裡沒吃完的麵包。

這一天，作為電影院裡面唯一的一位觀眾，雖然他幾乎什麼都沒看到，不過好像也沒什麼關係，至少他已經去過電影院，看過電影了。這位大叔其實是個高貴又了不起的觀眾，比所有城裡的觀眾水準更高，因為他很尊重影片，很有耐心也安靜地看片尾字幕跑到最後一行，這才推門，離開了這間小小的電影院。

天際彩霞爛漫，已近黃昏，該是回家的時候。騎來的腳踏車不知怎地不翼而飛了。不過大叔也不在乎，徒步走上畫面正中央的來時路。

一直斷片的電影《勇敢第一名》，事實上是北野武自己的電影作品。在《美好的假日》中，北野武不僅現身於鏡頭之前，扮演電影裡面的放映師，而且也透過自我引述，表達了《勇敢第一名》這部作品在他導演生涯裡的重要性。北野武曾經因嚴重的摩托車禍導致半身癱瘓，歷經手術與不斷復健之後，才在一九九六年之後回歸影壇。這是他所拍攝的一部青春電影，以非常北野武的方式闡釋青春成長與失落這一個永恆的主題，也是日本演員安藤政信起步出演的第一部電影。

諷刺與笑料的風格化運用，讓北野武得以幽默地進行一種自我解構與解嘲。在《美好的假日》裡，一直斷片的《勇敢第一名》電影究竟是開始了抑或結束了，真的沒有人弄得清楚。不過這也沒有關係。北野武跟我們眨了眨眼，幽了自己一默，無傷大雅地自我揶揄

了一番。

但風格調性之外，這部短片在說故事的方法上，還有兩個地方創意十足。在北野武一向善用的修辭裡，最精采也是他最大量使用的一項影像修辭格，就是省略法。大量的省略修辭，在短短三分鐘講述了發生在一天裡的精簡故事，意味深長，留下各種解讀空間。第二個創意點在於，北野武的短片結局印證了有限時間三分鐘內結束短片最好的鐵律之一，就是逆轉。運用這個手法，北野武創造出最後一分鐘的逆轉：在結局的地方，突如其來，給我們一個好像還沒開始，就已經完結了的結束。北野武自己一手包辦了短片編劇、導演、剪接與演出，再次重現了他的無厘頭諧趣，與向來在他的電影中都能找得到的二十世紀世紀初期默片時代冷面滑稽劇的傳承與遺緒。

PLAY ▷
REC ●

尤賽夫・夏因 《四十七年後》

埃及導演、編劇、演員、製片人，一九五八年拍攝了反映埃及底層人民生活的《開羅車站》，標誌了一位關注現實的導演改變埃及大眾電影審美觀的轉折點。在《明日拂曉》片中批判了埃及社會與國家不合理的制度面之後，從一九七八年到二〇〇四年製作了三部自傳體電影「亞歷山大港三部曲」，包括《亞歷山大，為什麼？》、《埃及故事》與《重回亞歷山大》。這些電影講述了尤賽夫・夏因自己的生活、家庭、社會問題紛仍以及他在電影創作上的靈感問題，長期以來都被世界影壇視為近半世紀最具重要的埃及導演。

獲獎紀錄

《尼羅河之子》提名第五屆坎城影展電影節大獎；《開羅車站》提名第八屆柏林影展金熊獎；《土地》提名第二十三屆坎城影展金棕櫚；《亞歷山大，為什麼？》獲得第二十九屆獲得了柏林國際電影節的銀熊獎和評審團特別獎；《埃及故事》提名第三十九屆威尼斯影展金獅獎；《命運》提名第五十屆坎城影展金棕櫚；《混沌》提名第六十四屆威尼斯影展金獅獎。一九九七年獲得坎城影展五十週年終身成就獎。

代表作品

《尼羅河之子》（Ibn el Nil, 1952）、《開羅車站》（Cairo Station, 1958）、《明日拂曉》（Dawn of a New Day, 1964）、《土地》（The Land, 1969）、《亞歷山大，為什麼？》（Alexandria... Why?, 1979）、《埃及故事》（An Egyptian Story, 1982）、《重回亞歷山大》（Alexandria Again and Forever, 1990）、《命運》（Destiny, 1997）、《混沌》（Chaos, 2007）等。

埃及一代大導演尤賽夫‧夏因可說是不折不扣的電影人，編導演全才，一生都投入在電影製作中。在他漫長又多產的電影導演生涯中，尤賽夫‧夏因展示了埃及傳統與現代的交融，在電影中留下他的身影與他的創作印記。

從一九六九至一九七六年之間，尤賽夫‧夏因拍攝了他的「失敗四重奏」，以新的音樂歌舞類型傳遞反抗、改革，與自由的信念；從一九七八至二〇〇四年之間，他製作了他的自傳性電影「亞歷山大港三部曲」。尤賽夫‧夏因的作品特別之處，在於能同時體現娛樂性與戰鬥性，在大眾電影必須顧及市場的環節上，這是件不容易的事。而尤賽夫‧夏因總是能夠在捍衛穆斯林世界的同時，也大力抨擊伊斯蘭主義，在崇尚西方進步思想之際，也全力譴責帝國主義。世界影壇公認他是一位人道主義者，一九九七年，他得到了「坎城影展五十週年終身成就獎」。他的電影成就並不在於挑戰電影既定的影像語言與形式，而在於傳達愛與寬容的普世理念，終其一生創作不輟，並始終如一地為捍衛弱者而發聲。

他的電影作品其實為西方世界影壇所熟知，而且至少有十部電影曾經入選過坎城影展的官方競賽。這樣的成績傲人，但是，換成一個導演入圍者角度來看，這就是說他至少參加過十次以上的坎城影展，也意味著他陪榜了許多年。

就像許多導演在自由詮釋他們自己心目中的電影院定義時，不約而同地都提到了他

們與坎城影展之間的關係一樣，尤賽夫・夏因以一部趣味十足的短片《四十七年後》，來回顧自己的導演生涯與艱辛的歷程，如果說在地理上，巴西大導演華特・薩勒斯《距離坎城八千九百四十四公里》，那麼在時間上，尤賽夫・夏因則距離坎城《四十七年後》。

短片開場時，先以黑白新聞片影像報導坎城影展在一九五〇年代初的政要名流、明星導演走紅毯的盛況，其中甚至還可以看見法國影壇巨匠考克多的翩翩身影。每一位影壇嘉賓都面帶微笑，行禮如儀，停下腳步，好讓媒體盡情獵影。

隨後畫面轉為彩色。年輕的尤賽夫‧夏因當年以《尼羅河之子》入圍坎城競賽片，他與一位穿著正式禮服的女性製片人並肩坐在放映廳內，等待著競賽片開映之前的場景。各種關於坎城競賽項目的報紙雜誌她全都買齊了，但幸運之神顯然沒有站在他們這一邊，對於尤賽夫‧夏因新作的報導或任何評論，一篇都沒有。

「我們的影評人朋友巴斯卡說，就這麼剛好，你的電影那一場放映之前，所有的影評人都被拉去附近的小島喝馬賽魚湯了。吃飽喝足，每個人看起來活像泡在酒缸裡一樣醉醺醺的。」女孩說。

「算了，別管八卦了。幫我翻一下法文，告訴我法國《世界報》寫了些什麼影評。」

夏因有點心急。

「《世界報》要到星期六才出。」

「那《費加洛報》呢？」

「沒提到。兩本專業期刊《法蘭西電影》和《電影筆記》也都沒有提到。」

女孩有點不忍心再看看導演⋯⋯「何必這麼難過呢？難道你以為會成功？這也不過才第二部片子而已。啊，我忘了，《尼斯早報》是有提到我們的電影。它是這樣寫的⋯⋯『在那

一部偉大的捷克電影之後，接著放映的是一部埃及片《尼羅河之子》。』」

「繼續啊。」

「沒了，就這樣。不過至少有這兩句話，就證明我們的電影真的入圍坎城影展啊。」

「把一堆垃圾給我退回書報攤，零錢拿回來。」

「那你去。反正沒有人認識你。」

《四十七年後》的最後一個鏡頭，銜接到一九九七年，他得到了「坎城影展最屆五十週年終身成就獎」頒獎典禮的現場實錄。評審團主席是法國巨星伊莎貝拉·艾珍妮，於頒獎典禮中鄭重地宣布：「五十週年坎城影展終身成就獎，授與得主尤賽夫·夏因，其一生的作品充滿人道關懷與寬容、勇氣與慈悲，以此表彰其終身成就。」

作為影迷的我們眼睛一亮，因為永遠的影展主席吉爾·雅各先生恰好就坐在尤賽夫·夏因的旁邊，也一起入鏡了。吉爾·雅各向他道喜，並站起身來讓出走道，好讓尤賽夫·夏因上臺領獎致詞。

當全場所有的與會者全體起立，以綿延不絕的熱烈掌聲向他表達敬意時，尤賽夫·夏因很幽默地回應：「我等它等了四十七年。（臺下一片鼓掌聲。）在這裡，我建議年輕的

「朋友們，耐心等待。這很值得。」

導演尤賽夫·夏因編導合一的作品《尼羅河之子》雖然入圍正式競賽，但當年沒沒無聞，處處遭人冷落，一直到四十七年之後才以作品《命運》獲第五十屆坎城影展終身成就獎。在領獎時發表這一句語重心長但又十分風趣的感言給自己幽上一默，足以博君一粲。

這一則真實故事，或許也可以下一個副標題「尤賽夫·夏因的漫長等待」，背後隱含了多少尤賽夫·夏因與坎城的半世紀情緣，點滴在心頭。

PLAY ▷
REC ●

艾利亞・蘇立曼 《尷尬》

生於以色列北部大城拿撒勒，是最具國際知名度的巴勒斯坦電影導演。早期在美國學習並拍攝多部實驗短片，一九九三年返回耶路撒冷，以首部長片《失蹤紀年》運用大量固定鏡頭拍攝家鄉看似日常的街景而受到國際矚目。二〇〇二年《妙想天開》榮獲坎城影展評審團獎，二〇〇九年《韶光在此停駐》為其最具企圖心之作，三部作品合稱為「巴勒斯坦三部曲」。

蘇立曼擅長以冷調處理人際間的紛爭，以巴對立衝突之下，常民的生活百態而非戰事的現場才是他的切角，並以此傳達他的反戰理念。艾利亞・蘇立曼內斂的戲劇性與風格化的表演方式相結合，成就了他獨具一格的電影特色，一再突顯出存在於戰火下的日常現實中的一種永遠無法化解的荒謬性。

獲獎紀錄

《失蹤紀年》獲得第五十三屆威尼斯影展新銳導演獎；《妙想天開》獲得第五十五屆坎城費比西國際影評人獎以及提名金棕櫚獎；《韶光在此停駐》提名第六十二屆坎城影展金棕櫚獎；《導演先生的完美假期》提名第七十二屆坎城影展金棕櫚獎。

代表作品

《失蹤紀年》（Chronicle of a Disappearance, 1996）、《妙想天開》（Divine Intervention, 2002）、《韶光在此停駐》（The Time That Remains, 2009）、《導演先生的完美假期》（It Must Be Heaven, 2019）等。

集編導演於一身的導演艾利亞・蘇立曼，是巴勒斯坦電影最知名的代表人物，電影作品主題聚焦在故鄉飽受戰火摧殘的巴勒斯坦居民的生活百態。他對於長期面臨動盪與以巴衝突的故鄉生活百態著墨至深，經常採取出人意表的角度切入，運用看來微不足道的瑣事，來表現巴勒斯坦、阿拉伯，與以色列猶太人之間深沉又無解的糾葛，從現實性與荒謬性兩者兼具的獨特視角，與眾不同地詮釋彼此之間百年來戰事頻仍的仇恨。

如果光看艾利亞・蘇立曼的電影之劇情情節，絕無法了解這位導演有多麼不簡單。主要是因為蘇立曼的身世背景特別，這是需要認識到的一個重點：作為一位出生在以色列拿撒勒的阿拉伯人，同時又是國土家鄉巴勒斯坦土地上的一名基督徒，三十多年來，立足於政治與宗教衝突點上的蘇立曼，其導演生涯拍攝的電影雖然為數不多，卻總是獨一無二地建立了一種體系，透過「失敗」這一個非常獨特的主題與概念，來建構他作品內在的宏偉。

獲得坎城影展評審團大獎的《妙想天開》，與接下來的《韶光在此停駐》，都沒有出現常見的歷史戰爭情節，相反地同時也很罕見地，我們會在他的電影中感受到艾利亞・蘇立曼處理題材時，一個極其特別的視角。他的作品，讓我們看見他是如何細緻地呈現了既不受歡迎、不受信任，也無法博愛鄰人的小人物。電影中呈現各種衝突下的日常生活，充滿了瑣碎的突發事件，各種小小的報復在本質上都具有滑稽感。家鄉就算是家，卻永遠

藏著對家國因戰爭而破敗的冷冽悲異想的電影劇情背後，其實也正深色彩。在艾利亞‧蘇立曼充滿奇思是在他的喜感中存在著深深的悲劇曼詮釋出一種獨特的荒誕滑稽，就沉思、他的靜默、他的呆滯，蘇立他個人獨一無二的表演方式，他的與影像被呈現出來。再加上，佐以一片筋疲力盡之感透過細膩的情節奢望時間，更不敢奢望擁有空間，到之處，生命如此默默消散，不敢應有的成就，這是他的電影主題獨惑的、昏昏欲睡的生活。無法成就感，主人翁經常一再重複著時時困也找不到一個家所必須具有的歸屬

傷，更隱藏如無盡深淵的痛苦，投射在以色列與巴勒斯坦荒謬的對立之中。

艾利亞‧蘇立曼的《尷尬》，講述導演本人在中東地區上映一場他自己的作品還參加映後講座，但是整場放映活動本身可以說是一部災難片，而且由他自己來詮釋的尷尬，可謂還原得傳神入骨，惟妙惟肖。

一開場，電影院的門口一推開，四位東正教修士一邊氣得搖頭，一邊走下樓梯離開電影院。因為還正在放映中的電影是艾利亞‧蘇立曼二〇〇二年的得獎作品《妙想天開》，片中因為質疑了宗教與愛的價值，對於某些觀眾而言應該挺像是部挑釁之作。而詭異的是，連電影院內大銀幕上《妙想天開》劇情片裡頭的虛構角色們，看到艾利亞‧蘇立曼的電影這麼冷場不受人歡迎，紛紛離場的觀眾愈來愈多，不禁也替導演感到難為情，與現實空間互動了起來，表示無奈，搖頭嘆息。陷入進退兩難的情境中，由艾利亞‧蘇立曼本人飾演的導演，望著電影院銀幕上下一起失控，更是徒增茫然，信心大失，在放映過程中一直想要躲起來，到處東躲西藏，無處安生。

映後座談終於開始了，神情淡漠木然的觀眾稀稀疏疏地散布在觀眾席上，瞪著導演和主持人上臺笨拙地互相招呼。一張長條桌、兩把紅椅子、一盆孤零零地站在地上的花，襯托著尷尬的主持人，陪伴著尷尬的導演，兩個人一坐下來就動彈不得地緊緊卡在那兩張小

椅子上。

這時工作人員上臺遞給主持人一張小條子。真教人鬆了口氣，終於觀眾提問了。

「一臺銀色寶獅 405 擋到出口了，麻煩車主把車移開。」

電影院外，原來那批早一些時間離場的東正教教士們的休旅車被擋住了，開不出來。

工作人員一邊指揮引導著銀色寶獅 405 裡面緊張的駕駛人。

「好了，上帝保佑你。」

「再試一次。」

「發動引擎踩一下油門。」

那一位惱人的車主一邊倒車一邊探出頭來，一瞧不會有別人，正是不得人心的導演。

隨著車子滑出了景框外，艾利亞‧蘇立曼的臉部特寫完美地在尷尬情境中退場了。

艾利亞‧蘇立曼擅長以滑稽色彩探討以巴長期對立下人民互相敵視的生活悲喜，經常

被西方影壇視為美國默片重要導演巴斯特・基頓與法國一九五〇年代大師賈克・大地的傳人，一脈相承，帶有一種冷調的幽默美學。滑稽，正是艾利亞・蘇立曼的電影風格獨到之處。突梯的情節，冷冽的對峙，躲到哪裡都沒地方躲，滑稽的笑料與埋藏在笑料下的傷感，正是他電影中的特色。他尤其善將滑稽處理得特別嚴肅，所有的一切事物都需要不動聲色地被仔細觀察，看來荒謬滑稽的情境之下，其實也有著相當深沉的寓意。

這邊也再次出現個人作品的自我引述。艾利亞・蘇立曼將自己二〇〇二年的得獎作品《妙想天開》，因為挑動政治宗教社會敏感神經，在一個不合時宜的放映座談會裡包括離座的觀眾愈來愈多、導演映後沒人發問、繃緊神經持續到最後的整個窘境，表現得淋漓盡致，而得以解開這個僵局的竟是停車問題，以此來畫下句點。自傳體這個概念在這裡也被推到另一個極致，成為探討他者與自我關係的一種表述方式。

在這裡也讓我覺得特別值得一提的觀察，就是如果我們沒有重複地辨讀或多觀看幾次的話，應該不會感覺到這一部三分鐘短片，居然使用了將近六十個鏡頭，可以說是這一部多段式電影中分鏡最多的短片。片中所有的鏡頭都只用定鏡拍攝，佐以迅速的節奏剪接，鏡頭之間的剪接大多數都建立在人物的正反拍軸線上：你看著我，他看著你，我看著你在看著我，在這樣安靜不發一語的、往復不停的視線節奏上，創造出尷尬現場事件的戲劇

性。艾利亞‧蘇立曼的電影，總是在事物之間建立一種怪誕的、顛覆的關係，隱喻著每個人都在看著每個人，而且沒有任何人可以倖免，沒有人可以逃脫別人的凝視。

拉斯・馮提爾 《職業》

生於哥本哈根，畢業於於丹麥國家電影學院。一九八四年拉斯・馮提爾執導的第一部長片作品《犯罪份子》，風格融合黑色電影與德國表現主義，獲得國際影壇強烈關注之後，運用解構電影形式、交互混融虛構與紀錄片的手法，開啟更多敘事創意。一九九五年，馮提爾與湯瑪斯・凡提伯格等導演共同提出二十世紀末最重要的電影創作激進派理念「逗馬 95 宣言」（Dogma 95），認為導演應該自律追求電影場景的真實。其後，即使不算是「逗馬 95 宣言」規範的電影，拉斯・馮提爾也依然持續電影拍攝的實驗性，例如金棕櫚獎之作《在黑暗中漫舞》中的跳接技術，不同色彩、音樂創作出不同世界，《厄夜變奏曲》中沒有任何布景，全部在舞臺上拍攝，只以不同的線做建築區隔的標記，都成為他導演生涯重要的代表作。

獲獎紀錄

以《犯罪份子》提名第三十七屆坎城影展金棕櫚；《歐洲特快車》提名第四十四屆坎城影展金棕櫚；《破浪而出》提名第四十九屆坎城影展金棕櫚；《白癡》提名第五十一屆坎城影展金棕櫚；《在黑暗中漫舞》獲得第五十三屆坎城影展金棕櫚，以及第七十三屆奧斯卡最佳原創歌曲；《厄夜變奏曲》提名第五十六屆坎城影展金棕櫚；《撒旦的情與欲》提名第六十二屆坎城影展金棕櫚；《驚悚末日》提名第六十四屆坎城影展金棕櫚。

代表作品

《犯罪份子》（The Element of Crime, 1984）、《瘟疫》（Epidemic, 1987）、《歐洲特快車》（Europa, 1991）、《破浪而出》（Breaking the Waves, 1996）、《白癡》（Idiots, 1998）、《在黑暗中漫舞》（Dancer in the Dark, 2000）、《厄夜變奏曲》（Dogville, 2003）、《命運變奏曲》（Manderlay, 2005）、《撒旦的情與欲》（Antichrist, 2009）、《驚悚末日》（Manlencholia, 2011）、《性愛成癮的女人》（Nymphomaniac, 2013）、《傑克蓋房子》（The House That Jack Built, 2018）等。

丹麥導演拉斯‧馮提爾不僅是當今丹麥電影在國際影壇的代言人，也是當代世界影壇上極富創意也最有爭議性的導演之一。

從一九八四年首部獲得坎城影展技術獎的劇情長片《犯罪份子》開始，拉斯‧馮提爾即以強烈的個人色彩、創新的影像實驗，電影金童之姿躍居世界影壇成為影迷矚目的焦點。他接連在一九八七年拍攝了《瘟疫》與一九九一年的《歐洲特快車》，共構著名的「歐洲三部曲」，《瘟疫》以偽紀錄片風格挑戰影像紀實性，《歐洲特快車》運用源自古典電影時期常見的投影拍攝法與彩色黑白影像的交互穿插，展現出高度風格化的效果，獲得當年度坎城影展評審團獎與最佳藝術貢獻獎，足以顯現出拉斯‧馮提爾旺盛而驚人的創意。

拉斯‧馮提爾也是著名的「逗馬95宣言」發起人之一。一九九五年，馮提爾與湯瑪斯‧凡提伯格、索倫‧克拉雅布克森、瓏‧雪兒菲格、安妮特‧歐森、蘇珊娜‧畢葉爾共同發起簽署發表了一份著名的「逗馬95宣言」，引發全世界電影藝術圈的注目。「逗馬95宣言」被視為電影的十誡條款，並且認證了許多符合「逗馬95宣言」約定的電影，「逗馬95宣言」列於「逗馬95」官網。受到寫實語法以及法國新浪潮電影潮流的影響，「逗馬95」主要針對主流電影，尤其是好萊塢製作的通用模式，提出一種非常徹底的反潮流主張。宣言的內容明確要求電影必須在故事的發生地完成拍攝、道具布景不可後加、音像

不得分開製作、不可以使用配樂、攝像機必須是手持、電影必須是彩色、不允許特殊打光、

禁止光學處理和濾鏡使用、情節不能包含膚淺虛假內容、謀殺不可以出現、類型片不可接

受、膠片格式必須限制三十五釐米，以及最重要的一點：導演不得驕傲地署名。換句話

說，導演必須壓抑個人品味，遵守十條拍片誡律，近乎教條般忠實於電影的現場攝影與現

場收音等拍攝的守則，讓拍片場景完全逼近於現實。

遵循逗馬宣言的多部電影，包含他自己的作品在內，於千禧年之前屢獲影展肯定，但

拉斯・馮提爾是一個不局限於框架的人，其後也脫離了他所創立的教條路線，不斷另尋創

新的手法。獨特大膽的風格，作品內容的挑釁，有時頗具爭議性，例如千禧年後被頒發「反

獎項」（anti-award）肇因於反基督意象而引發爭議的《撒旦的情與慾》。然而不容否認的

是，不論他的作品是如何地大膽駭俗又引發爭議，最擅長結合黑色荒誕要素的拉斯・馮提

爾永遠顯現出他確實是藝術理念的忠實信徒，他也繼續啟發著無數的當代電影人。

毫無疑問地，拉斯・馮提爾自然是所有影展的常勝軍，場面調度技巧高超，時時令人

驚豔，相當傑出。但他也是一位難以令人親近又最具爭議性的創作天才，永遠都處在尖銳

的批判與道德爭議之間難以界分的模糊地帶。

導演之怒，重磅來襲。在短片《職業》中，拉斯・馮提爾做了一項驚人之舉。

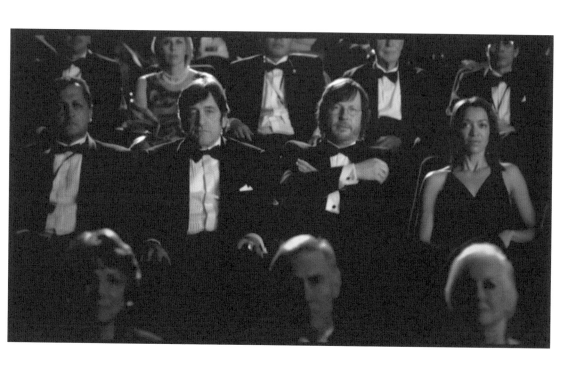

只要是正式競賽片就必然遵循慣例，要在坎城影展做全球首映。

這一晚，男士們身著燕尾服繫上高領結，正襟危坐。顯然這些觀眾應該都是電影圈內的專業人士，應邀出席一部競賽片的首映之夜。

席中有一位神情不耐、言語粗魯的觀眾，不斷找鄰座的人高談闊論，要如何做生意投資，要如何逢低買進、逢高賣出，又不時胡亂批評眼前正在首映中的電影。不巧，鄰座坐的就是眼前這部官方入圍的電影導演，拉斯·馮提爾本人。從最初的應酬式的點點頭，到開始失去耐心，做出制止的手勢，拉斯·

馮提爾已經瀕臨發怒的邊緣，然而這位男士仍然是愈說愈肆無忌憚，還隨口詢問拉斯‧馮提爾到底是做什麼職業的人。拉斯‧馮提爾冷不防拿出了一把嶄新、銳利、冷得發亮的錘子，看向他的方向，結果不問可知。

殺人事件當然沒有在真實世界發生，但在這個電影短片中，為什麼導演拉斯‧馮提爾要這麼生氣，氣到象徵性地想把這個不成材的觀眾給滅了？

《職業》短片中，拉斯‧馮提爾進行了一次自我引述，於二〇〇五年法國坎城影展入圍官方正式競賽項目的電影作品《命運變奏曲》。當時，非常想要好好地觀賞自己的作品在影展中進行世界首映的導演拉斯‧馮提爾，卻不斷被鄰座某類經常出沒於影展的粗俗觀眾所打擾。拉斯‧馮提爾導演把當時軼事，透過毫不留情的虛構懲罰情節演繹出來，宣洩他對於不尊重電影行徑的鄙薄。親身經驗，難怪他這麼生氣。

值得一提的是，二〇〇五年的《命運變奏曲》和稍早二〇〇三年的《厄夜變奏曲》兩部片，都是以「類劇場」的方式拍攝，只在一個攝影棚內完成全部的電影。拉斯‧馮提爾拍攝的場景就在空曠的舞臺上，舞臺地板則用粉筆標示出各種建築配置，彷彿是攝影機代替我們的眼睛，以近距離並以多角度視點在看舞臺劇演員演出，特別能顯現拉斯‧馮提爾的神祕主義、超自然氛圍、反主流戲劇寫實、荒誕性，以及獨樹一幟的實驗性風格。

大衛・柯能堡《世界最後一個猶太人在世界最後一間電影院自殺》

加拿大知名導演與演員，父母親分別是音樂家與作家。受到紐約地下電影影響，他在畢業於多倫多大學之前已經開始創作藝術電影。

大衛・柯能堡被許多影評人認為是英語世界中最大膽、最具有挑戰力的導演。作品在視覺形式上強調影像表現的感官效果，視覺力量強大，為觀眾帶來觀影上的刺激與衝擊。他的電影世界觀以及擅長的主題，透過科幻與奇想呈現出世界的殘酷、現實的平庸、心裡的恐怖以及身體變形的恐懼。也因為擅長於處理恐怖和科幻類型，在作品中展現出的極致黑暗美學，讓他有當代歌德恐怖風格家之譽。

獲獎紀錄

以《裸體午餐》提名第四十一屆柏林影展金熊獎；《超速性追緝》提名第四十九屆坎城影展金棕櫚；《X接觸來自異世界》提名第四十九屆柏林影展金熊獎；《童魘》提名第五十五屆坎城影展金棕櫚，以及第三十九屆凱薩獎最佳外語片；《暴力效應》提名第五十八屆柏林影展金棕櫚，以及第六十屆英國電影學院最佳英國電影；《黑幕謎情》提名第四十一屆凱薩獎最佳外語片，以及第六十屆英國電影學院最佳英國電影；《危險療程》提名第六十八屆威尼斯影展金獅獎；《夢遊大都會》提名第六十五屆坎城影展金棕櫚；《寂寞星圖》提名第六十七屆坎城影展金棕櫚。

代表作品

《變蠅人》（*The Fly*, 1986）、《雙生兄弟》（*Dead Ringers*, 1988）、《裸體午餐》（*Naked Lunch*, 1991）、《蝴蝶君》（*M. Butterfly*, 1993）、《超速性追緝》（*Crash*, 1996）、《X接觸來自異世界》（*eXistenZ*, 1999）、《童魘》（*Spider*, 2002）、《暴力效應》（*A History of Violence*, 2005）、《黑幕謎情》（*Eastern Promises*, 2007）、《危險療程》（*A Dangerous Method*, 2011）、《夢遊大都會》（*Cosmopolis*, 2012）、《寂寞星圖》（*Maps to the Stars*, 2014）、《屍控療法》（*Rabid*, 2019）等。

加拿大知名導演大衛‧柯能堡將恐怖與科幻電影類型鎔鑄於一爐，題材多元，作品風格大膽，作品一出經常引發許多論辯。他的早期作品主題，多圍繞在高科技極致發展之後所引發出的恐怖災難後果必轉而反噬入侵人類的日常生活。許多評論家把大衛‧柯能堡視為「身體變異」類型電影最具代表性的導演之一，經典之作是《變蠅人》（1986）最能代表大衛‧柯能堡最知名的怪誕美學形式。恐怖非僅止步於視覺效果而已，他的電影總在發掘人類對於身體的變異變形的憂慮，一九九一年《裸體午餐》與一九九九年《Ｘ接觸：來自異世界》等大多數作品，探索人類因為對科技矯枉過正而帶來恐怖的災難、身體突變，與環境變異帶來的終極恐懼。近作如二〇一二年《夢遊大都會》（2012）以及二〇一四年的《寂寞星圖》（2014）則逐漸有所轉變，轉向刻畫更多心理的糾葛，表現出人的內心深處不可名狀的恐怖異想狀態。

大衛‧柯能堡的電影，持續著一種異端的美學。他的場面調度是寫實的，然而影像裡卻交織出一幅幅風格特異的圖景，運用連戲剪接、固定鏡位，強迫觀者面對自己內心深處隱藏著的恐懼，同時也強調夢魘恐怖的根源，來自於真實生活的底層。

《世界最後一個猶太人在世界最後一間電影院自殺》，場景虛構在世界上最後一間殘破的電影院，甚至還稱不上是間電影院，反倒像是一個已經半倒塌的廢墟。由導演大衛‧

柯能堡本人擔綱扮演了這個世界上最後的一位猶太人，他不僅是這部短片中唯一的主角，也是情節中所設定的實境秀裡面唯一的悲慘明星。畫外音傳來一男一女以無關緊要的冷漠口吻，正在直播報導這個猶太男子的悲劇自殺秀。

大衛‧柯能堡飾演的主角猶太男子，好似無處遁逃一般，只能將自己反鎖藏匿在這一個所謂電影院的廢墟空間裡。他的背後有東倒西歪的廢棄馬桶，手上則拿了二十五發子彈。瀕臨崩潰邊緣的他舉起一把手槍，填上一發子彈。

「這地方以前叫做什麼電影院？我得說，聽起來很可悲不是嗎？」

「雪麗，讓我來告訴你，這是最後一間了。你現在收看的是這世界上最後的一間電影院。真教人感傷啊！」

「我倒覺得等到它爆炸成一團灰時，全世界都會鬆一口氣了。」

「不後悔嗎？妳對於電影沒什麼有趣的回憶嗎？沒有在電影院裡面有什麼冒險嗎？」

「這個世界沒有電影院會比較好。不需要了。我們現在有更好看的東西。」

「說得好，雪麗，你指的是我們對吧？」

「沒錯就是這個意思。」

「那現在裡面的這個男人呢？現在我正在看到的究竟是什麼？」

「他是世界上最後一個猶太人，他準備要在這裡自殺。在世界上最後一間戲院裡自殺。」

「那麼，現在正在錄製，然後給觀眾送上的超正畫面的攝影機是？」

「那是我們的攝影機。」

畫面的右下角打出一個商標：MBT AutoBioCam。

猶太男子慢慢將手槍舉起，每一刻好像都會扣下扳機，但又下不了手，一張猶豫著扭曲著痛苦者的臉，額頭上深深的紋路悲傷的神情，教人不斷地捏一把冷汗。

「現在這個人，他的名字是⋯⋯，他似乎看起來不太敢扣下扳機。」

「我也不懂，感覺就快要開始了啊。我們千萬不要轉頭⋯⋯，大家要一起睜大眼睛⋯⋯看到最後一刻⋯⋯」

史詩般的抒情配樂響起。男人深吸口氣，槍頭對準自己，手上筋脈曲張，扣下扳機的動作已經蓄勢待發。

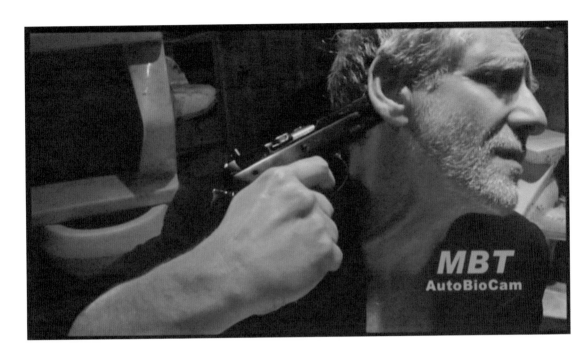

《世界最後一個猶太人在世界最後一間電影院自殺》是一則大衛・柯能堡的電影末日預言，也算是大衛・柯能堡的一部政治短片。

片中三分鐘的時間，大衛・柯能堡只以單一一個鏡頭，一鏡長拍到底，框入他的臉部正面特寫，他把自己架構成為自殺秀唯一的明星，成為一雙節目主持人報導的玩物，場景背後的悲哀意味與悲劇現實，卻是足以謹眾取寵於網路大眾。

在世上最後一間戲院看世上最後一個猶太人自殺之後明確指出兩個意涵，猶太人消失了，電影也消失了。電影之後，還能有什麼呢？

在這個不確定的網路時空中，直播秀替代電影，成為唯一的主流。當光怪陸離、聳人聽聞的事件獲得青睞，當滿足嗜血刺激的偷窺獲得正名，當玩弄他人悲慘於股掌之間的獨家直播迅即而至，每一秒都在立即更新，無秒差地販賣他人的痛苦。在這一個一切赤裸裸毫無隱私的世代，電影院當然是過往可笑的夢想，是一個必須要被終結掉的怪物。

大衛·柯能堡呈現的與其說是對往昔電影院的鄉愁懷舊，不如說他提出了一個社會諷刺意味的尖銳訊息，充滿了嘲諷論調，徹底抨擊了未來世代的影像將更為輕易，也更為廉價。

導演重磅出擊，拉斯·馮提爾的《職業》與大衛·柯能堡《在世上最後一間電影院看最後一位猶太人自殺》都存在著言外之意，同樣以極端的電影情節與特殊場域、以殺人與自殺來轉喻他們對於影壇怪狀的批判，點評品味日漸低俗。當導演從攝影機背後走出，現身講述關於電影院與電影迷的故事，不一定都是溫馨、幽默或者莊重的。這兩部片子帶有強烈抨擊性，對於電影圈內的良莠不齊、影像的現況與未來走向，提出深刻的質疑，憂心忡忡。一旦導演「現身」與「獻身」於自己的電影，每一位導演無一例外地都貫徹了自己一向的風格。然而，令人無法忽視的更是一種陰鬱的眼光，與大張旗鼓的強力批判。這轟然倒塌的結局具有極為強烈又深邃的警世意味。

PLAY ▷
REC ●

第五部
大師短片的奧祕

沒有開始，沒有結束。只有對生命的無盡熱情。

——費里尼

「電影多寶格」時代到來

導演是善於把握電影藝術內在脈絡思想的人，其靈感經常來自影史中深入人心的電影經典作品。導演渴望從經典既存的基礎上得到更為寬廣的想像，尋尋覓覓電影史長河中令人折服的靈思，從事形式的再造，並總結在自己的創作中，這一切已然形構出當前影壇隱然存在著的一種美感趨勢。在今天我們可以說，幾乎沒有任何一部電影不包含過往經典名作的身影，沒有任何一位導演不致敬自己心儀的電影大師所賦予的啟蒙力量。或許，這個趨勢與現象正好說明了為什麼我們在看今天的許多電影時，似乎常有一種說不出的既視感，看著眼前一部明明是新片的同時，也隱約看見了過往某些我們曾經常熟悉的經典電影的身影，呼之欲出，又悄悄藏身在其中。

經典永恆的價值，由藝術自身的傳承、更迭、革新，與不斷重構的過程所印證。在這裡，我借用「多寶格」的視覺意象，來描繪並比喻當前的這一個值得矚目的現象。無論在

電影產業、電影文化、電影創作到電影觀眾各個端點之間，都存在著一起進入如同電影多寶格意象一般引述經典、收藏經典、致敬經典之全球性的巨大風潮與現象。

「多寶格」本為一種藏寶箱，盛行於有清一代，收藏家為了把造型各異的珍稀古物，一一收納與典藏，特別延請工匠巧手，為珍物量身設計，打造出多寶格這種特殊收藏箱盒；就在這小小一方空間之內，盡顯匠心機巧，無論是袖珍小匣，或是格架設計，莫不令人嘆為觀止。多寶格能在有限的箱盒空間裡，存放多種古玩，其層層套疊，無縫互嵌，極具巧思智慧。臺北故宮的多寶格展覽只要有展期，我必定到訪。讓我感覺最興味盎然的是，一方面在實體上，多寶格物件本身代表著不分世代的人們都有著懷玉納珠的想法，且都會將所珍視的古玩井然有序地予以收藏；另一方面在形象上，多寶格的玲瓏伸舒、開合自如，也成為一種精細的多重框架、鑲嵌密合、套層密藏的藝術思維象徵。

我感覺，多寶格的概念與象徵，恰與今日包含電影在內的各門類藝術在其發展進程中，愈發明顯地引述經典、收藏經典、致敬經典的趨勢，遙相呼應。無論在任何層面上都不容否認，人們已真正意識到百年來的電影藝術，已然在我們的身上發生了深刻的影響。

我們總想要擁有、細密地收藏所有膾炙人口、感染人心、魅力無限的電影經典傑作，我們也總想要自己也能像我們所熱愛的經典那樣深度地洞察世界，追索審美理想，用那深邃且

無法用語言表述的心情去看待這個大千世界。這一股收藏經典與致敬經典的多彩繽紛力量，無以形容之，我且名之為「電影多寶格」的時代到來。

人人心中既然皆有經典，那麼經典的定義又是什麼呢？

經典永遠也不老，沒有人可以比卡爾維諾說得更貼切。經典，是每次重讀仍會像第一次閱讀的時候那樣給人以驚喜，具有特殊影響力，可以讓識者在龐大的經典系譜中辨認定位，「作為時代的背景音而永遠存續的作品」。因此，即便時間流逝，無論如何，也並不會在經典的身形上留下印痕。相反地，每一次的重看，每一次的閱讀，就在這中間，永遠都會讓我們有新的頓悟、新的感動，因為經典是與閱讀者的此時此刻時間並存著的。

經典為世世代代的影迷所謳歌傳頌，畛域遼闊龐大到難以被界定，對於經典，不同的人當然會給出不同的選擇，不同的定義。我也無從窮盡經典的定義，只能說說自己的感覺與看法。

在我而言，經典，就是歷久而彌新的文本。我心目中的經典，能解鎖世界密碼，印證啟迪人生，為我帶來反躬自省的契機，帶來體悟智慧之境的那一瞬間。

同時，我也完全認同卡爾維諾所言經典傑作必然禁得起一讀再讀，一看再看。經典也需要熱愛經典的我們，參與到這一個歷久而彌新的過程，因為經典的存續，必然取決於它

是一種以閱讀者、觀看者為中心角色所構成的精神活動。唯獨因為有了讀者與觀者的參與，驅動意義被創造出來，自我內在價值與理想在解讀中得到多元的綻放，經典才能繼而永遠流傳下去。

換作電影來說，就算是再敏銳有力的大師傑作，也需要有細膩出色影迷觀眾的閱讀與理解，才能讓經典電影適得其所，產生意義。重要的一點就出現在這裡，影迷也要能解讀出電影導演富含感受性的手法，及其作品中引述經典名作之際所暗藏的創作玄機。也因此，我想特別指出「電影多寶格」風潮的核心，並非只單獨建立在導演的創作上。如果沒有影迷文化、沒有跨地域文化、跨一切疆界、熱愛經典解讀經典的影迷們不言而喻的殷切心情，那麼電影導演致敬經典的力量將無法被匯聚。這兩者是彼此共構的。

全球電影創作者向經典取經，透過影射、參照、引述經典的手法，不一而足，發乎於心，上溯創作的精神源頭，將自我放入面向電影史的一問一答之中，鑲嵌納入更早之前對自己影響深重的經典大師名作，這確實已然成為當代電影導演的一個不約而同的終極選擇。與此同時，全球的影迷們對於影史經典永不止息的喜愛，無論是全球各地教學場域中從大學到小學盛行的經典電影課、各地電影資料館大量的經典數位修復行動、大大小小電影節策展必備的影史經典重映節目設計，在我看來，「電影多寶格」恰如其分地形容了今

日不分時空、不分文化，我們已全面進入到擁抱經典、重返經典、收藏經典、致敬經典、引述經典、鑲嵌經典的氛圍與景況。

我們生活在一個不再只是觀看一個故事、消費一部電影的年代了。我們已身處在一個「電影多寶格」的年代。電影宛若一條靜靜長河，所有的電影彼此相連，所有走在這一條路上追尋靈光的佼佼者，都相繼為電影的美學思考注入新的活水，反映出電影整體逐漸意識到彼此息息相關、脈絡環環相扣的「電影多寶格」時代，已然到來。

致敬經典

——一個美學概念的探討

當前影壇確實普遍存在著致敬經典的「電影多寶格」現象。這現象其來有自，雖然盛行於當前，但並非現在才獨有，在更早之前，已經有許多傑出的導演皆以引經據典而著稱。

時間軸如果往前推移到二十世紀九〇年代，不乏大量引述經典並致敬大師為其作品特色的導演，例如電影新視覺創意的重要代表性人物提姆・波頓，在他的電影中就充滿各種指涉，經典名導如比利・懷德、希區考克、文生・明尼利、波蘭斯基、馬丁・斯科西斯、布萊恩・狄帕瑪的許多傑作，無不時時在他的電影中出現，成為他電影中的常客。

如果再往前推移到二十世紀七〇年代，導演生涯起步於引經據典的絕佳典範性人物，當然非伍迪・艾倫莫屬。影迷都熟知，他不時地向柏格曼與費里尼兩位大師致敬。首部劇情長片《拿了錢就跑》（*Take the Money and Run*, 1969）指涉了歌舞經典名作《西城

故事》（West Side Story, 1961），接下來開啟他大量的經典電影引述交織階段，《愛與死》（Love and Death, 1975）引述柏格曼《第七封印》（The Seventh Seal, 1957），《曼哈頓》（Manhattan,1979）多處情節與對白環繞於柏格曼與費里尼並以此特質邁入他的創作高峰，接下來的《星塵往事》（Stardust Memories, 1980）致敬費里尼經典之作《八又二分之一》（Otto e Mezzo, 1963），同時也沒忘記擬仿他最崇敬的大師柏格曼的《假面》（Persona, 1966），《那個時代》（Radio Days, 1987）再次致敬費里尼的《阿瑪珂德》（Amarcord, 1973）。在進入到二十一世紀以文藝歐洲作為系列電影背景的歐洲多部曲中，《情遇巴塞隆納》（Vicky Cristina Barcelona, 2008）的高第建築，《午夜巴黎》（Midnight in Paris, 2011）喜劇的狂想型態穿越於不同年代的巴黎之間，伍迪·艾倫驚人的徵引力道直接將二十世紀初藝文巴黎的文史哲名人匯聚於一堂，這一部作品形同一席引經據典的超大盛宴，成為他晚期電影中最為出色的一部代表作。

致敬經典的對象並不囿於電影作品而已，很早以來，跨域藝術的多元靈感其實已經就是電影經典引述的常態。伍迪·艾倫電影的核心主題，我們也都知道，始終在探討人生的意義為何。或許因為如此地尋尋覓覓，多點觸發，凡是所有來自於哲學、心理學、劇場、爵士樂、藝術史、文學史、電影史鋪天蓋地一般的多元靈感，將他的電影鑄造成一部知識

份子的跨界經典引述大全，據此而建構起伍迪‧艾倫電影最易於為人所辨識的註冊商標，

而他清醒的自我嘲諷，也讓人目不暇給又模仿不來。

電影中的經典引述無所不在，我們還可以不斷地再往前推到古典電影時期。在我授課

的電影理論美學課堂上，會與學生們一起探討導演亞伯‧勒文與希區考克，他們同樣也喜

歡在藝術史之中尋找靈感。亞伯‧勒文在《道利安‧格雷的畫像》（The Picture of Dorian

Gray, 1945）片中引述十七世紀維拉斯奎茲的繪畫名作《宮女圖》（Las Meninas），在電

影《潘朵拉與飛行的荷蘭人》（Pandora and the Flying Dutchman, 1951）巧妙地引述了二

十世紀超現實主義畫家契里柯的作品。希區考克擅長於從造型藝術中汲取視覺創意與靈

感，並以此而鞏固他純熟的場面調度造詣。關於希區考克與象徵主義畫派之間的綿密關

係，我推薦有興趣的讀者可以參閱曾任龐畢度中心館長的法國電影美學家多明尼‧巴伊尼

在千禧年世紀之交，在巴黎舉辦希區考克大展時所編著的極具分量的專書，《希區考克與

藝術──命定的巧合》。這一本專書，充滿了策展人巴伊尼的智慧與靈光泉湧，鉅細靡遺

地發掘了希區考克對於繪畫造型史的經典引述精華。我個人在之前出版的書《在電影思考

的年代》一篇關於希區考克與電影藝術靈光的研究也可酌參。

相反地，高達電影中大量地引經據典除了致敬經典之外，手法上尤其呈現出革新性與

一個美學概念的探討

致敬經典的具體途徑，就是引述經典。當我們說致敬經典，必然要通過一個美學概念的探討來完成，與其問為什麼要致敬，不如具體務實地從如何致敬的引述手法來切入，讓漫遊者一般的思緒可以找到以下至少三個可資探討的定錨點：引述經典的功能、引述經典

顛覆性，允稱影史第一人。高達是以電影的後設語言反身探索藝術思想最具代表性的一位，他尤其在電影的引經據典上遙啟先聲，本身已經是電影經典引述手法的先驅者，在他的電影中例如《斷了氣》（*A bout de souffle*, 1960）標示告密者的圈入（iris-in）手法，刻意留下電影轉變遞嬗的印記。關於這一個面向的學術研究，特別蓬勃，我個人建議閱讀義大利電影與藝術史學者安潔拉·達勒法琪的專著《電影與繪畫》一書。這本有趣的書中，考據了高達從一九六〇年代法國新浪潮時期一直到一九八〇年代，如何援引維拉斯奎茲、雷諾瓦、畢卡索、馬蒂斯等藝術巨匠的畫作到他當時的許多電影作品中。高達對於電影藝術史的引述型態特別新穎，影響世界甚鉅，極為深刻地影響了崛起於一九八〇年代電影圈後進者，更為電影理論及電影美學研究領域，帶來了觀點的深化。

的關鍵詞、引述經典的型態。

引述電影經典，它的功能是什麼？

引述電影經典，它的關鍵詞或相關學術概念有哪些？

電影中的經典引述，可以包含哪些不同的基本型態？

這三個問題意識，或許比較可以提綱挈領地轉譯我們心中原來對於「致敬經典」與「致敬大師」提出的問題，包括：

電影出現引經據典時，是否都只是在向那一部經典電影或是導演大師致敬？

新的電影與作為引述來源的經典文本，兩個故事層次之間存在著什麼型態的關聯？

一般稱之為「片中片」（film in a film）的這一個詞，經常被使用卻不精確。因為，從一部片到另外一部片之間，究竟是直接或間接引述，是運用一場戲的全部或只使用部分的影像或聲音，「片中片」一詞都太過於模糊，無法回答到致敬經典的任何一個問題。因此以「引述經典」一詞來正名取代語意比較模糊的「片中片」，更為合適。透過對於引述經典這一個概念與手法的思辨，了解問題的關鍵所在，以學術方法觀點重新省思電影中的經典引述運用方式，重新檢視有別於固有的觀點，或許更能創造多重的解讀切角，以了解引述時，究竟這一部電影是如何與它所引述的經典名作相互輝映。

兩個功能

引述經典，至少有兩種功能：

第一，呈現對電影經典或是大師導演毫無保留地致敬。以引述經典傑作向深具影響力的導演與其藝術精神傳承致敬的心緒，這是電影經典引述最主要的功能。觀眾理解那一部被引述而來的經典電影情節內容，也能聯想它與當前這一部電影情節的關聯，屬於第一層次的典型閱讀。

第二，以引述手法作為托寓、評議、對比、映襯與反思。這類的經典引述，建立在藉由經典引述的對照上對世俗的變遷提出一種不明說的評議或感慨，創造出批判性與言外之意。第二種電影經典引述的功能需要第二層次的閱讀，所謂意在言外，就是要求觀眾需要有多一點的反思，特別是文本互涉之下產生反諷、暗示或影射的情境，觀眾可能需要投入更多的理解，試著去自行組合、闡釋，與意會。

無論是兩者之一的哪一種經典引述功能，如果是成功或至少是有意義的經典引述，無論是在何種情況下，經典電影都不應自歷史中獨立抽離出來。反而更重要的是，應該把經典妥適地重新置回電影史的脈絡中，以明確勾勒出電影實踐的概貌。

兩個關鍵詞

電影的經典引述指涉的層面多且廣，至今仍是一個尚未被全面理解的重要議題，更觸及了許多當代電影美學與理論領域的相關思考。積極反思當代藝術的關鍵詞，或許更能讓這一個美學概念的探討，得到更深化思辨的理論依據。在具體概念上思辨經典引述問題顯現出特別複雜的情境，如果只論及最相關的概念，「檔案」（archive）與「互文性」（intertexualité）這兩個關鍵字可以協助我們釐清與探討經典引述的基本概念。

「檔案」一詞主要出自傅柯，是傅柯「考古學」思想體系中不可或缺的一部分，也是論述人文科學形構時所採用的研究方法。傅柯關心論述與知識的關聯，在晚期著作《知識考古學》（L'Archéologie du Savoir, 1969）一書中解釋「檔案」並不是歸檔分類的文獻資料之意，所指的是由於形式與轉變的「普遍系統的一種陳述」。簡言之，影史經典或文學經典都不只是文學或電影歷史中的參考文獻而已，它是一種實踐的概念。

經典並不是古老年代裡束之高閣的作品，或是大師作品的集合，也並不是「過去式」裡具有終極意義的封閉式檔案。經典傳遞了一種訊息，是一種意指作用的過程，依據傅柯「檔案」的概念是一個不同層次的理解，指的是經典可以被賦予更新的意義，促使歷史的

陳述得以延續下去，並且得以時時被修正。所有的文本也都參與了主導這個過程的系統規則，這是檔案的積極性概念。

原籍保加利亞的著名法國語言學者與女性主義學者克莉絲特娃是「互文性」一詞理論性的奠基者，最早由她在一九六七年所發表的一篇題名為〈巴赫汀、言詞、對話與小說〉的學術論文中，向西方學界引介了巴赫汀（1895-1975）的「對話論」（dialogism）而提出。

巴赫汀是二十世紀初蘇聯重要的文學評論家與理論家。在研究拉伯雷作品時指出了狂歡語言與眾聲齊揚所具有的強大嘲諷力量，及其概念對於自由的頌揚、抵抗的意涵、批判社會的不平等、嘲諷權力的宰制規範，而據以提出精闢犀利的理論性再詮釋。積極而言，「抵抗」透過言說主體的表述，來建構自己的意義體系；消極而言，「抵抗」至少具有解構僵化系統的意圖。他的論點置放在那個年代裡被視為譁眾取寵，包括主要的論點和研究探討都引發爭議，隨之而來的是博士學位授與受挫甚至隨後曾被流放於哈薩克。

克莉絲特娃在發表此文的兩年之後，對於自己的論文做出修正，並把這篇長達三十頁的完整重要論文收錄在一九六九年出版的《符號論——語意學研究》（*Sémeiötikè. Recherches pour une sémanalyse*）一書中，論述深具啟迪性，影響了二十世紀後半葉整體

歐美人文社會學科的思潮走向。

克莉絲特娃詮釋巴赫汀的「對話論」與「眾聲喧嘩」，主要在於更客觀地識別言談的原則，任何一句話或任何的文學文本，它並不從屬於真實作者，而是具有克莉絲特娃所言的「發聲多樣性」（multiplicité des voix），以「雙聲」的或「多聲」的（voix double ou voix triple）狀態，而與其他的話語並存。克莉絲特娃指出了任一對話始終與另一個潛藏起來的對話有著強烈的關聯性，對話先發出給對象，而後強烈地期待回答或反響。這種特質表現出來，例如像是嘲諷（parody）與論戰（polemique），就是期待回答或反響的一整個連續的過程。克莉絲特娃更加深化巴赫汀的「對話論」，而建構了在今日龐大的文本互涉研究領域中「互文性」的核心概念，也界定了「互文」一詞的最重要定義：

該詞語（該文本）與各詞語（各文本）相互交會，得以從中閱讀出另一個詞語（另一個文本）。

Le mot (le texte) est un croisement de mots (de textes) où on lit au moins un autre mot (texte).

所有文本皆由引述過程的鑲嵌建構起來，所有的文本亦應被視為是對其他的文本的吸收與轉化。

Tout texte se construit comme mosaïque de citations, tout texte est absorption et transformation d'un autre texte.

「互文性」適合用來探討文本理論中話語意涵的複雜性。《符號論——語意學研究》一書中，指出所有文本都表現為乃各個文本的交會點，所有文本都可被視為其他文本的慣例常規，變奏於、合併於、轉化於、鑲嵌於、引述於其他的文本。喬埃斯的《尤里西斯》（Ulysses, 1922）實際上是包含了對於經典《奧德薩》及《哈姆雷特》的鑲嵌引述，也是在既有的文本上進行轉化。克莉絲特娃的主要概念帶出了當代研究典範的轉移，以及新的觀點主軸出現。

三種型態

引述經典基本上包含三種彼此有別的型態，簡明來說，分別是「明確引述」型態、「隱含引述」型態，以及「套層密藏」型態，是可以被觀察出來的。

第一種「明確引述」型態，指的是當然地、直接地、明顯地引述經典，例如劇情當中

安插一個影史經典片段的放映。例如《浮光掠影——每個人心中的電影院》中，陳凱歌《朱辛庄》、侯孝賢《電姬館》、克勞德・雷陸許《街角電影院》，短片中各自援引了不同經典名作，直接與那一部短片的觀影情境完整地扣合。

這種型態在運作上可以有很多變化方式，除了引述電影經典一場完整的場景之外，如果是有限制地引述，例如只運用了一部經典電影的部分聲音（主題音樂或經典對白）或部分圖像元素，以聽得見或是看得見的部分，來召喚觀眾的記憶所知產生想像或聯想，那麼這種有限制性引經據典手法，仍然很清楚地是屬於「明確引述」型態。即使讓觀眾自己來補充完成這中間的留白，也仍能夠突顯原先電影經典片段的魅力。《浮光掠影——每個人心中的電影院》中，伊納利圖《安娜》部分地選取了高達的經典之作《輕蔑》的主題音樂〈卡蜜兒〉，為一具體的例子。

第二種，「隱含引述」型態，是以提及地、隱含地、幽微地，或含沙射影地引述，透過加入某一個意象，或是透過文本互涉的狀態，來達成不同的效用，特別需要蕙質蘭心的電影觀眾拆解經典引述中隱微的托寓，才能掌握住兩故事層次之間產生的敘事巧局。當雷利・史考特的《黑鷹計劃》被文・溫德斯的《和平時期的戰爭》引述，不完全是根據原本意涵。進入和平時期第一個年度的非洲觀眾們，進到一個簡樸戲院來看的第一部電影竟是

好萊塢呈現的切身在地相關的非洲戰爭電影，兒少觀眾們被記錄捕捉下來的鏡頭充滿了言外之意，不書自明。

第三種，我稱之為「套層密藏」型態（mise en abyme）。

「套層密藏」（mise en abyme）在我看來，最貼切於「電影多寶格」時代精神與概念。這是一個源自於藝術史與文學領域理論詞彙的法文字串，我從紋章學、字源學、拉丁文的詞義，將這個具有悠遠歷史的詞彙按語義與發音正式譯為「套層密藏」，為學界所沿用。

「abyme」一字，是一個保留在法文紋章學裡的古語詞。紋章學泛指歐洲西元十二世紀以降識別世襲繼承的圖集藝術。制度繁複而講究，紋章多由鷹頭獅身獸或不死鳥等神獸組成，結構上具有盾形紋、頂飾、覆巾以組成紋章造型元素，結構形式內的真正主體是盾形紋，聯姻後則以小型內盾加入到主盾形紋的核心之內。

從字源學的觀點而言，「abyme」一字源起於拉丁文「abyssus」，另外一源頭可以上溯到希臘文的「abussos」。解構「abussos」一字，基本上可以看到是由否定詞首「a」以及後面的「bussos」所組成，「bussos」意指海底，因此，這一字本身即有「無底深淵」意象的涵攝。就法文「mise en abyme」一整個詞組的構成來看完整的詞義，前面法文「mise en」是被放置的意思，後面加上了「abyme」之後，就讓「mise en abyme」的詞義

產生了一種連續施動的狀態，有著一層一層「被置入無限深淵」的持續狀態的意思。因此，按音譯與語義，我將它翻譯為「套層密藏」，以求完整意會這一個語詞所指陳的置入無限深淵與層層延展的意涵。

簡明一點的方式，可以想像場景有人物正在從兩個面對面豎立的雙鏡之間穿越而過。由於這兩面鏡子彼此相互映照，人在穿越途中，會被鏡像給多重地折射，呈現出無限分裂的多層次套疊圖像，並且找不到原點或是盡頭。套層密藏這個美學概念的一個關鍵是動態性，即在於以精巧的場面調度層層延展，以產生置入到無限深淵的鏡象暗喻。

西方造型藝術研究領域中，凡艾克名作《阿諾爾菲尼夫婦像》（Portrait of Arnolfini and His Wife, 1434）是個著名的例子。這一幅現收藏於倫敦國家美術館的十五世紀畫作向來被視為乃一幅精巧神祕的婚禮圖。畫面構圖中，軸線由上方屋頂吊燈、中間懸掛在牆上的圓凸形壁鏡，及下方的象徵婚姻忠誠的小狗共同構成。圓凸形壁鏡不僅是畫作視覺的神祕焦點，反射映照出室內左側的窗臺、木箱上的水果，及畫中布魯日城商人阿諾爾菲尼夫婦的背影，連擠在門口見證婚禮的一小群人，也被反映在這個迷你的小圓鏡中。神祕的是，正中央鏡子上方有著小字一行，書寫著「凡艾克在此」（Johannes de Eyck fuit hic）。依據潘諾夫斯基的看法，畫家凡艾克試圖以見證者而非繪畫家的身分，出現在此畫作中，

這是為什麼凡艾克會以朋友身分的「我在這裡」來替代一般畫家在畫框邊緣落款簽名「我所繪製」的原因。壁鏡的鏡像將正在觀看這個儀式的約翰‧凡艾克自己參與其中的再現過程加以銘記，形成了「套層密藏」的效應。

再者，在西方敘事學研究領域中，套層密藏也是一個相當重要的課題。大文豪紀德日記體文論的《日記》（1893）一書中，提到自己非常喜歡文藝作品以類比於盾形紋章圖集藝術「置入核心內予以密藏」的過程。紀德並運用這個概念來深度地評論了莎劇《哈姆雷特》舞臺上面那一場非常著名的戲中戲。

紀德之後，文學理論領域中法國敘事學巨擘熱奈特也使用過這一關鍵詞來討論敘事結構。再之後，對於套層密藏這個概念提出過最精確解釋的理論家之一的達倫巴赫則以論述精闢的學術專著《鏡像敘事——套層密藏綜論》（1977）一路從紀德的說法出發，梳理了巴洛克美學、浪漫主義、自然主義、象徵主義，最後再到法國新小說作品中顯著存在著的「套層密藏」手法，加以研究，歸納出豐富的例子。畢竟，在文學創作的領域中，最高度發展套層密藏概念的流派確實還是法國新小說，如霍格里耶與莒哈絲的小說作品，他們明確帶起了反身性的寫作筆體和後設虛構的議題。

形式問題與內涵密不可區分，電影中的經典引述文本，涉及鑲嵌鏡像映射效應的「套

「層密藏」型態，在《浮光掠影——每個人心中的電影院》片尾三分鐘的尾聲《沉默是金》，可以視為是一個絕佳例子。這部多段式電影，用心處理了這個結尾，最終選取法國前衛電影健將何內·克萊爾的作品《沉默是金》片尾的三分鐘結局，加以剪輯串入由當代導演以「電影院」為題各自闡釋的全新創作三十三段短片之後，成為最終曲，作為《浮光掠影——每個人心中的電影院》的結局。巧妙在於，如前所述，這一個片段的安排一方面具有象徵意義，通過向一九四七年的重要經典《沉默是金》致敬，紀念坎城影展跨越了六十年的時光成長茁壯，但同時，另一方面，《沉默是金》的最終字幕「本片終了」（Fin），同樣也變成了《浮光掠影——每個人心中的電影院》的最終字幕「本片終了」。《浮光掠影》與《沉默是金》兩者進行有層次的鑲嵌，如同多寶格在層層疊疊嵌入之間井然有序又呈現空間變幻，巧妙地創造出一種隱然存在、多重框架、猶如鏡像一般相互映照折射出的一種套層密藏鑲嵌結構。

最後，一種非常值得關注的相關現象而不是型態，是在經典引述中對於自我的叩問。一種非常特殊的「自我引述」（autocitation）現象，以多樣化的方式，可以被表現在上述三種包含明確引述型態、隱含引述型態、套層密藏型態經典引述的任一種型態當中。

有時候，導演只是站在第一線現身說法，純粹地引用或指涉他所喜愛的影史經典文本，也

有更多時候，導演會以非常完整明確的方式，直接自我引述導演本人以往的電影作品。不論導演是否直接置入自己之前的作品片段，是否運用一種自傳式，或曰記體的方來進行敘事，當電影導演面對他自己進行自我指涉與自我引述現象時，他就重組了「我」，並且最終在銀幕上放映了他心目中的自我。

「自我引述」本身並不是一種型態上的分類，而是所謂藝術創作的核心的一種自然現象，那就是當深深觸及到藝術家心目中的「我」發生的時刻。因此，電影中的自我引述現象，別具藝術家自畫像的況味。但重要的是，那一個我，並不是一位電影導演真正的實體我，而是在展現過程中因為受到一系列的一分為二、一系列的主客易位、一系列觀看我與被投射出來的我，不斷受到檢視與被自己詮釋的動態過程，最後終於，被書寫下來的「我」。

電影的經典引述手法，強而有力地表現了電影對於自身語言多元紛陳的反思，現象的本身方興未艾，所涉及的運作機制較之於過往也更顯新意，值得我們通過美學觀點加以深入地觀察與思考。

我認為任何事物都受到具有共識的相似性或關聯性所召喚，正因為存在著背景，整體才會顯現出意義。電影的經典引述不單單為了寄託個人的主觀感受而已，事實上一部電影

與它所參照的影史經典作品之間已然形成了一層新的關係，當經典電影被引述成為了新電影情節的一部分，且以各種方式被投影在該部新電影的銀幕之際，經典電影本身在被引述的過程中即已被賦予了一種新的價值與意義。我想，任何一位導演在創作與製作電影的時候，當然都期待觀眾能專注於電影本身；而令人稍感寬慰的是，在世界的某個角落肯定存在著若干心思特別細膩的影迷，他們多少可以領略到，當電影導演努力引經據典和鑲嵌調度的時候，其實本身也正在悄悄地與其他的藝術文本進行著祕密對話呢。

經典鑲嵌全面啟動
——大師短片的奧祕

《浮光掠影——每個人心中的電影院》，由一個具有主導性與號召力的影展預定的概念短片主題進行邀請，讓許多跨地域、跨風格的導演，呈現出多重觀點。一方面，每個人都各自定義，三十三部短片的導演們不僅拍出了他自己所認定的「電影院」，放映心中的電影，另一方面，所有這些視覺原創力獨具的作者型導演，也因為遊戲規則中短片的時間限制三分鐘，允許他們可以暫時脫離固定的長片規格，參與多角度視點，合力建構多段式電影的經驗，允許自己返回最早的拍片樂趣，返回電影創作的初心。而且，短篇幅的敘事只要精采，也能夠成為登頂的創作，何嘗不是今日我們所身處的世界的反映，一種追尋精、微、奧、妙的時代之風的顯現。

《浮光掠影——每個人心中的電影院》，內容如此豐富，很難讓觀眾不迷途茫然；節

奏如此迅速，很難讓觀眾不錯失重點。但是影迷都感到興味十足，在極短的時間限制內，多角度視點目不暇給的程度，讓這部電影本身就像一列疾駛而過的高速子彈列車，每一節車廂上面運載的，都是這麼有分量又這麼富有創意的當代大導演，情節、場景無一不備，技巧手法屢屢創驚奇，寫實主義、幻想色彩、日記自傳，不同的導演們的嶄新形式與創意契機都是獨一無二的，每三分鐘換一個導演，換一個故事，換一個電影院與電影迷的傳奇。

我們必須一邊看三分鐘短片，快速接收電影敘事中的主要訊息，一邊不自覺地參與了每一部短片背後的猜猜導演是誰的風格解密遊戲，在這一張擁有超強卡司的星雲圖上，指出或找到影迷自己所心儀的導演。這顯然也成為這部電影傳奇的標準配備，加深電影迷尋寶的樂趣。

首先，這三十幾部短片就因為它們短、小、微、妙的微型敘事，不同的象徵比喻、風格氛圍、呈現視覺母題的意象經營方式，如此地多變，才能開展無限嶄新的形式與創意的契機。

許多短片仍一本嚴謹態度與紮實技巧，像是雷蒙‧德巴東《夏日露天電影院》、蔡明亮《是夢》、艾利亞‧蘇立曼的《尷尬》，張藝謀的《看電影》、華特‧薩勒斯《距離坎

城八千九百四十四公里》、珍・康萍《蟲，女的》等作品，在包含人物、情節和場景的電影敘事基本三要素中，進行如同劇情長片一般細密精工的場面調度。

但也有許多導演展現精采創意，謹守使用一個場景的拍攝，王家衛《穿越九千里獻給你》、阿巴斯《我的羅密歐在哪裡》、尤賽夫・夏因《四十七年後》、阿巴斯《我的羅密歐在哪裡》、柯恩兄弟《世界電影》、大衛・林區《迷離魅影》與拉斯・馮提爾《職業》，這些短片都發生在一間電影院之內。導演心照不宣地選擇三一律作為三分鐘短片的形式原則，以空間的統一、時間的統一、戲劇動作的統一，來強調以「電影院」作為主題的核心主旨。大衛・柯能堡是極少數以一鏡到底來擴大戲劇性效果、優化整部短片形式節奏效度的導演，《世界最後一個猶太人在世界最後一間電影院自殺》整個短片的長度，就是單一鏡頭的長度。

最前面提到過，電影長片是否精采，取決於開場；電影短片是否精采，取決於結局。

運用最少的素材來表達最大的內涵，是讓短片鋒芒畢露的方法。導演們順手拈來，各有特色，使觀眾在三分鐘之內，接受一個故事，得到一份啟示。處理結局「逆轉」、「發現」，與「驚奇」，成了導演面對三分鐘迷你短片的時間限制下不約而同突破重圍的創意

手法。

「揭露式結局」出現在伊納利圖《安娜》，鋪陳之際先隱藏抽絲剝繭的歷程，然後在終場通過情境，帶出最後一個被揭露的、關於安娜語帶雙關的真相。「諧謔式結局」展現出幽默感，郭利斯馬基《鑄鐵廠》、肯·洛區《快樂結局》、北野武《美好的假日》、艾利亞·蘇立曼《尷尬》，運用諷刺與笑料，插科打諢，充滿了荒謬喜感，具有反諷與洞見，為故事平添一筆戲謔調性。「驚奇式逆轉」出現在侯孝賢《電姬館》、拉斯·馮提爾《職業》、葛斯·范桑《初吻》的結尾之處，情節急轉直下，通過一個徹底的逆轉，打破客觀故事架構，驟然投射出另一個錯位了的時空，引發驚詫，創造出「驚奇式逆轉」戛然而止的效果。「揭露式結局」、「諧謔式結局」與「驚奇式逆轉」三種餘韻繞樑、強勁有力的聰明結局祕訣一一登場，添加了深度與紋理，在美學效果上別出心裁。

其次，《浮光掠影——每個人心中的電影院》回到整部多段式短片集的重點，是向當今的大導演們提問一個關於「電影院」的問題。

電影是什麼？電影院是什麼？觀眾進到電影院又為了看什麼？

電影歷經了跌宕起伏的變化，百年以來，電影產業、技術美學與形式議題，隨著時代

遞嬗產生了巨大的衝擊與變化。回顧過去，電影與電影院經歷了歷史滄桑，前瞻未來，電影與電影院將衍生嶄新的創新或變化。這雖然是個根本的問題，但永遠都是最為重要的一問。

而導演們為了回應「電影院」概念的原始設定，各自繪製出一幅關於電影院的三種樣貌：空蕩蕩的頂院、概念式的電影空間，以及充滿人氣的電影院。

第一幅畫中，描繪了戲院冷清又空蕩蕩的感覺。一些歐洲導演的鏡頭下，呈現出目前盛況不再、甚至幾近荒涼的電影院場景，今昔對比，滄海桑田，他們表達出對電影未來發展走向的憂心忡忡。從孔恰洛夫斯基《黑暗中》電影院的乏人問津、空城般的電影院樣貌，到大衛・柯能堡《世界最後一個猶太人在世界最後一間電影院自殺》藏身於破敗的廢墟裡，電影究竟將變成什麼，觀眾進到電影院又為了看什麼，在這個問題上，他們提出激烈的表達。無論電影過去有多麼盛大的榮光，危機意識已經極其明顯地普遍存在於電影圈內，有朝一日，電影是否將衰頹，猶如過往遺跡的殘留物、蒙了塵的鄉愁，令我們不由得感覺到怵目驚心。悲觀的眼光甚至推到極致，就在肯・洛區的短片《快樂結局》中，這一對專程想來看電影的父子觀眾，到了最後連電影院都沒踏進一步。

第二幅畫中，電影院是實驗性、概念式的藝術空間。有些短片中，電影院並非實體戲

院，而是布局精巧，化身為電影院氛圍的背景空間，蔡明亮的《是夢》，大衛・林區的《迷離魅影》，藉由電影院的拍攝主題，提出各自不同的關於擴延電影的見解。他們的電影院改頭換面，模糊了記憶的藝術性概念空間，像是意念的布景，更如同漩渦一樣，交融編織出另一種欲望投射或夢境般的場域，也指出電影的藝術性與實驗性的擴延，電影與美術館雙向互涉朝彼此移動前進的可能性。

第三幅畫裡呈現以熱切心情期待電影開演的影迷場景，這是《浮光掠影——每個人心中的電影院》裡最多數量的短片詮釋下仍然充滿人氣影迷的電影院。張藝謀《看電影》、陳凱歌《朱辛庄》、雷蒙・德巴東《夏日露天電影院》、伊納利圖《安娜》中的電影院，他們將攝影機無論擺在電影院觀眾席的廊道或是露天場地的放映空間裡，深受劇情感動的影迷依然化身為啟發導演創作的重要元素，也是大多數導演選擇表達的電影院概念。在電影院而不是在手機上，專心一意不受干擾地看電影永遠具有令人著迷的力量，而且將永遠與美好的記憶密不可分。電影院完全是一個地標，一個電影創作者與影迷精神交織的空間，啟動迷人的當代神話，就從這裡人們可以踏上穿越時光的旅程，這條連接今昔時光的通道，就在電影院之內。

最後也特別是最重要的一點是，大師短片的奧祕，在於不約而同地致敬經典。這讓原本都是經由觀看當代電影大師作品而開始逐漸學會了如何深入地、視野大開地看電影的我們，最終會赫然發現到，原來當代偉大而傑出的導演，在各自的殊相之間存在著的一個共相，那就是風格迥異、思想細膩、綻放銳芒的導演們，沒有例外地，在成為視角精準出色的大師之先，無一不是影史經典電影最最道地的重度影迷。

這也是《浮光掠影——每個人心中的電影院》最耀眼迷人的元素，絕大多數當代影壇重量級的大師導演，透過短片這最純粹的電影形式，在極短的三分鐘時間限制之內，人人各自以極致精巧的鑲嵌手法，形塑出致敬經典的共相。

導演們回望自身導演生涯緣起，不僅拍攝了一座他所定義的電影院，同時也揭示導演自己作為一個重度影迷的痕跡，曲折演繹了心中電影精神的價值。導演們在三分鐘迷你極簡形式內，引述了為自己帶來創意思維與創作靈感的名作，游刃有餘地放映起他最鍾愛的影史大師經典之作，即便時光流逝，也仍一直銘刻在他心中的一部永恆的電影。

侯孝賢導演《電姬館》引述大師布列松的經典名作《慕雪德》，陳凱歌導演《朱辛庄》向喜劇泰斗卓別林的經典作品《馬戲團》致敬，阿基郭利斯馬基在《鑄鐵廠》放映了宣告電影誕生的《離開里昂盧米埃工廠》，阿巴斯《尋找羅密歐》引述了柴菲雷利的《殉

情記》，安哲羅普洛斯《三分鐘》引述自義大利電影大師安東尼奧尼的名作《夜》，達頓兄弟的《摸黑》引述了布列松的經典電影《驢子巴達薩》，拉烏・盧伊茲《禮物》引述了古典電影代表性作品《北非諜影》（*Casablanca*, 1942），阿莫斯・吉泰《海法的惡靈》引述了波蘭猶太導演瓦辛斯基所導演的作品《惡靈》（*Le Dibbouk*, 1936），克勞德・雷陸許《街角電影院》則連續引述了包括歌舞片《禮帽》、尚・雷諾的《大幻影》、卡拉佐托夫的《雁南飛》三部對他影響至深的經典。

每一位導演都是資深的影迷，極其微妙地，他們並不一定要以完整片段的型態，將重要經典引述融入至自己的短片中。蔡明亮導演援用了一首潘迪華演唱的老歌〈是夢是幻〉，為自己的短片《是夢》命名；王家衛《穿越九千公里獻給你》以電影對白致敬影響了歐美半世紀以上法國電影大師高達的經典《阿爾發城》；伊納利圖的《安娜》以電影主題音樂致敬了高達的《輕蔑》，透過情節與技巧的融合，勾起影迷心目中的回憶自動補充完成自由聯想。在這些重量級導演的短片裡，總是能夠游刃有餘、輕鬆自如地引導觀眾，為故事建立一致並且合理的時間和空間，也讓短片情節與影史經典之間，建構出一個意義明確、恍如自成一體的世界。

一九六〇年代的三大歐洲電影巨匠，分別是布列松、高達，與費里尼，他們的經典作

品成為了啟發《浮光掠影——每個人心中的電影院》多部當代重量級導演引經據典的主要靈思泉源，整體反映出不論經過多久，這三大歐洲巨匠的影史經典作品對於後世影像思潮的影響力。布列松的名作《慕雪德》出現在侯孝賢《電姬館》中，《驢子巴達薩》則出現於達頓兄弟《摸黑》。高達電影的引述，出現在王家衛的《穿越九千里獻給你》與伊納利圖的《安娜》中。而費里尼電影出現在短片《黑暗中》，導演孔洽洛夫斯基安排了一位女性放映師不斷放映著《八又二分之一》以對費里尼致敬。一九六〇年以《甜蜜生活》（La Dolce Vita）獲得金棕櫚獎的大師費里尼，在影史中屹立不搖的殿堂地位，完全來自於他真正完美地代表了電影廣闊無邊的驚人想像力。電影史上無可取代的名作《八又二分之一》其實就完全是一部關於電影創作的電影，啟發了一整個世代想像無遠弗屆的電影神話。「本片獻給費里尼」特別出現在《浮光掠影——每個人心中的電影院》一開場的片頭字幕作為全片的主要獻詞，顯然坎城影展帶頭向費里尼致敬經典的意象相當明確。進入到電影多寶格時代的今天，每一位當前的殿堂級大師隱然也精巧地留下印記給喜歡他的影迷，細細去讀解他們的創作靈感，他們如何在美學上洄游溯源向大師取經的電影文化傳承質素。

於此同時，前面已闡述過《浮光掠影——每個人心中的電影院》有多部短片作品涉及

到自我引述，而且並非來自於偶然的選擇。因為導演出現在自己的電影中現身說法，以描繪自己導演生涯的歷程與感觸，已經是為自己的作品簽名落款最直接又最具體的一種選項。不論他是否使用第一人稱角度或選擇自傳色彩，藝術家在創作時，一分為二、透過一系列的詮釋呈現出的自我理型，是對於藝術創作中核心問題的一次觸及。

尤賽夫・夏因的短片《四十七年後》引述了自己初出茅廬時淹沒在坎城影展茫茫片海中乏人問津的作品《命運》；大衛・林區《迷離魅影》自我引述了自己在二〇〇六年的作品《內陸帝國》（Inland Empire）相同氛圍的戲；安哲羅普洛斯《三分鐘》除了安東尼奧尼名作《夜》之外，也另外引述了自己的電影作品《養蜂人》；克勞德・雷陸許《街角的電影院》也引述了在坎城的獎的知名作品《男歡女愛》。

還有些導演自己本人已經是非常出色的演員，像是北野武、南尼・莫瑞提、大衛・柯能堡與艾利亞・蘇立曼。北野武在《美好的假日》扮演一位放映師，放映那部一直斷片的電影是引述自己的《勇敢第一名》；南尼・莫瑞提《影迷日記》以一貫的自傳體擔綱演出以呈現他知名的重度影迷肖像；大衛・柯能堡《世界最後一個猶太人在世界最後一間電影院自殺》本人化身為悲劇人物，抨擊媒體亂象；拉斯・馮提爾在《職業》現身說法，引述了自己二〇〇五年的《命運變奏曲》坎城影展首映的狀況而且堅決抨擊隨意輕視作品的投

機份子；艾利亞·蘇立曼《尷尬》演示了自己映不逢時的《妙想天開》在映後座談時無人發問的荒謬窘事。當藝術家把心目中的「我」與藝術創作中的核心問題結合起來的時候，也同時把銀幕與人生的關聯推到了極致。

《浮光掠影：每個人心中的電影院》成為經典引述概念運用多元且幅度龐大的多段式電影，為相關的議題提供了最為豐廣的探討場域。整部電影出色的地方，也在於三十幾位導演於各自表述之際，都各自呈現了多元化、各有巧妙不同且又能引起觀者強烈共鳴的經典引述現象。攝影機焦距對準了電影院以及電影史上的各種經典，呈現出作為重度影迷的導演們的故事，無處不充滿了對經典電影史的參照、引用、與共鳴。經典作為歷久彌新的文本，藝術養分的來源，可以視為是一個不斷被感知、詮釋、創新的過程。

影壇最具力量與代表性的大導演們，悠遊穿梭於影史經典中，以電影史作為個人影像思考經緯，各自指涉引述，在自己的創作中鑲嵌納入更早之前對於他們影響深重的經典電影名作，共構出一座取之不竭的電影多寶格藏經殿堂。每一位真正的重度影迷，他們的創作透過意象鏤刻與幽微隱喻，揭示了脈絡彼此相連，創作來自於經典對話，是與電影歷史一問一答的成果。這是《浮光掠影──每個人心中的電影院》的核心與價值。

電影重要的不單在於它的故事，還有透過故事帶出了什麼樣的訊息。一部電影，牽起

了一整個縈掛，讓不同時代的經典電影引述，都處在同一個多寶格的藏寶箱當中，相互套疊，一重重、一層層地關聯緊密，往來指引交互編織，鑲嵌在當下的作品中，層層疊疊的引述與組合關係中，承載了一整個時代完整歷史記憶，使電影的真正意義得以再次被認識，再次被感知。

《浮光掠影——每個人心中的電影院》故事的結局，就藏在這部電影的標題裡：從創作端到影迷端，已大步跨越進入到電影的自我關涉、經典溯源以及共同關注電影文化脈動的藝術趨勢中，分開獨立看，人人心中都有自己的一部電影，歸結總體來看，它正是一部「關於電影的電影」，預告了一個「電影多寶格」時代的到來。

最終，一部電影，不只是一部電影而已。對電影史上的經典之作多所指涉的現象與普遍性，隱約指出了電影發展的一種共相，意味著電影已經逐漸進入到反思歷史與文化脈絡的巨大時代風潮之中，經典電影引述，再一次藏身於電影院之中。

在這個共同的場域內，不同的象徵如花火般彼此撞擊，有些短片充滿寫實調性，有些短片則像私密日記。《電姬館》侯孝賢導演詩意幽眇寧靜的長鏡頭，《在黑暗中》達頓兄弟的貼身直擊式影像，《穿越九千公里獻給你》王家衛帶出後現代懸置時光的浪漫氛圍，葛斯‧范桑《初吻》展現青春少年感官欲望，大衛‧林區《迷離魅影》實驗視覺母題，每

一位導演都在他們的短片中，言簡意賅地再現其一貫的電影美學與風格造型上的一種形式。尤其是雷蒙・德巴東《夏日露天電影院》的質樸悠然，何內・克萊爾的《沉默是金》莞爾療癒，馮提爾的《職業》激進，大衛・林區的《迷離魅影》布局精巧，克勞德・雷陸許《街角電影院》的法式優雅，不一而足。而當所有關於電影風格與影像美感的質素融於一爐之際，一切才有了意義，影迷感受到了電影存在的理由。

作為世界影壇動員最廣、多元紛陳、寫下歷史紀錄的一部電影，在《浮光掠影——每個人心中的電影院》片中，每個導演心中的電影院，無論放映電影的地點有多簡陋，也都有溫度、有生命、有記憶、有心跳，引述影史經典以及在電影院「看電影」的主題，其中所隱含描摹的一幅又一幅影迷肖像，以及導演自身作為一位重度影迷的肖像，值得細細品閱與思量。

我們可以說，在《浮光掠影——每個人心中的電影院》當代大多數導演的眼中，電影院仍然是召喚影迷、傳遞情感、能將人們聚集起來的地方。在電影院裡，我們一遍又一遍地溫習自己內在的情感，與心靈深處的記憶。「每個人」心目中的電影院，跨越了固定的時刻表、固定的地點放映場次，它是所有人儘管離開了，實際上卻永遠離不開的「那一個」電影院，映演著心中的那一部經典電影。

大師傑出的短片讓我們理解到，任何一部電影，都無法單獨觀看。任何一部電影的閱讀，都需要將它的意義與情感表現，放在一個龐大的精神體系，一個由影迷整體共構典藏經典與致敬經典的電影多寶格之中，引經據典牽動的微妙靈思以及其中所寄託的深邃含義，方能獲致完整又合適的詮釋。

思考的扇面一經大幅打開，即展現出無與倫比的風華與繁錦。經典鑲嵌之際，醞釀轉化，顯現出電影人焚膏繼晷的創作精神，與影迷聯綿無盡的美感心緒，綿延流長。

一如導演費里尼所言：「沒有開始，沒有結束。有的只是生命中無盡的熱情。」

尾聲　眼前的銀幕　心中的電影

電影像夢，電影像音樂。別的藝術不能像電影這樣，穿越意識層，觸動情感，直達我們心底深處靈魂的暗箱。

Film as dream, film as music. No art passes our conscience in the way film does, and goes directly to our feelings, deep down into the dark rooms of our souls.

電影的奇幻力量，沒人能比大師柏格曼（Ingmar Bergman）說得更貼切。

當燈光暗下，電影開場，場景映入眼簾，怦然心動時刻，悄悄發生在眼前，走入我們心底。

尋常日子悠悠流逝，日常的真貌如何我們經常無所自覺。總待繁華落盡回首之際，才明白曾經擁有了什麼，錯失了什麼。

奇特的是在看電影的時刻裡，耳聰目明，感受到自己的呼吸、自己的心跳，隨電影起伏震盪，意想不到內在的自己存在著那樣龐大的情感，感受到當下的自己，就在活著。看電影，成為了解自我的一個好方法。以虛構為本，電影為我們量身訂製了真實。生命中的吉光片羽，隨著轉動中的光影故事陡然被觸動，自我覺察，即便電影結束了，留下的那一個電影鏡頭、聲音、難以忘懷的眼神，仍在內心深處銘記著。那麼近，似乎伸手可觸及。

電影投射出一個與我們內心欲望相彷彿的世界，眼前的電影故事與心中的自我，共感共鳴，暗藏其中的力量，呼之欲出，世上不存在任何一道高牆，可加以屏蔽。電影擁有如此謎樣的魅力。

電影啟動了我們內心最美的夜間飛行。銀幕上不停歇的冒險犯難，一連串的關鍵抉擇，精采演繹出故事中人物的心路歷程，而看電影的人，已經被建構為光影世界的中心，在電影院黑暗的環境裡，影像與聲音不間斷湧現似無邊際的流雲撲面迎來。不知不覺，我們緩緩飛航於被影像與聲音包覆的星夜中，全然沉浸於虛構世界的閾域，一任電影領航，啟程去經驗一場人的心靈與情感所能擁有的最美的飛行。所有生命中的愛的存在與愛的不再，所有心中深深珍藏的那些從未變質也未曾失落過的情感記憶，通過一道浮光引領，都將再次緩緩被喚醒，映現於自己的眼前。

電影以秩序井然的圖像，暗喻了生活的現實，看電影的我們不由得透過銀幕上搬演著的他人的故事，釋放內在，燃亮想像，重新整理出自我對於現實世界的概念。電影放映出來的，從來都不是單純一則故事而已。我們看見的是一部已經自動轉換成自己生命經驗的電影，內心深處最柔軟的地方被觸及，深受觸動的那一瞬間，每一個人的心目中，都放映起專屬於自己的電影。

不知道，是否你也有與此類似的感受？這是同為影迷的我，感覺到自己並不普通的時刻。

看電影時的心緒與感動，是那樣地難以捕捉，難以一言道盡。當下，或許沒能明白過來，電影散場了，隨著人潮步出電影院，回到現實世界之際，仍斷斷續續地回味著電影裡的故事，努力嘗試著拼湊出一點理路來，那麼一點點甚至有時候連自己也說服不了的道理。就像羅蘭·巴特所說的，追尋「後覺」。憶起了電影中那一刻被觸動的感覺，如此真實，明知道是在他人的戲中，卻仍然留下自己的淚。

「時間是直覺（intuition）的對象，空間是感知（perception）的對象。」亨利·柏格森如是說。入戲的影迷，你和我，定能深深體會這一點。一旦全心專注，五感全開，沉浸其中，一趟無法以語言形容的光影旅程即已展開。光影世界一旦開啟轉動，著了迷，入了

戲，一切就不知不覺都靜止了。只因當下無論身邊仍坐著多少熟悉的人、多少陌生的人，

這偌大的世界，只剩下炯炯目光專注凝視著銀幕，十分清醒地正在做著夢的自己。

只剩下眼前的銀幕，與心中的電影。

索引

人物

三畫

凡艾克　Jan Van Eyck　285-286

大衛・林區　David Lynch　69, 73-74, 292, 295, 299, 301-302

大衛・柯能堡　David Cronenberg　6, 71, 209, 258, 260-261, 263-264, 292, 294, 299

小津安二郎　100, 190

山本耀司　191

四畫

今村昌平　90

孔恰洛夫斯基　Andrei Konchalovsky　69, 294

尤賽夫・夏因　Youssef Chahine　6, 70, 209, 236, 238-239, 240-241, 242, 292

巴赫汀　Mikhail Bakhtin　280-281

文・溫德斯　Wim Wenders　6, 71, 74, 188, 190

文生・明尼利　Vincente Minnelli　273

比利・奧古斯特　Billie August　71, 74

比利・懷德　Billy Wilder　273

王家衛　5, 71, 83, 96-97, 134, 136-137, 140-141, 142, 168, 176, 292, 297-298, 301

五畫

北野武　6, 69, 96, 209, 228-229, 230-231, 233-234, 293, 299

卡拉佐托夫　Mikhail Kalazotov　225, 297

卡爾維諾　Italo Calvino　270

尼可拉斯・雷　Nicholas Ray　190

布紐爾　Luis Buñuel　41, 48

布萊恩・狄帕瑪　Brian De Palma　273

Picture Credit:
"CHACUN SON CINÉMA" by Gilles Jacob © 2007-Festival de Cannes–Elzévir Films"
Director photos © Getty Images

貓頭鷹書房 067

三分鐘 創世紀 大師短片的奧祕

作　　者　吳珮慈
責任編輯　王正緯
校　　對　李鳳珠
版面構成　簡曼如、張靜怡
封面設計　徐睿紳
行銷統籌　張瑞芳
行銷專員　段人涵
出版協力　劉衿妤
總 編 輯　謝宜英
出 版 者　貓頭鷹出版

發 行 人　涂玉雲
發　　行　英屬蓋曼群島商家庭傳媒股份有限公司城邦分公司
　　　　　104 台北市中山區民生東路二段 141 號 11 樓
　　　　　畫撥帳號：19863813；戶名：書虫股份有限公司
城邦讀書花園：www.cite.com.tw　購書服務信箱：service@reading club.com.tw
購書服務專線：02-2500-7718~9（周一至周五上午 09:30-12:00；下午 13:30-17:00）
24 小時傳真專線：02-2500-1990~1
香港發行所　城邦（香港）出版集團／電話：852-2877-8606／傳真：852-2578-9337
馬新發行所　城邦（馬新）出版集團／電話：603-9056-3833／傳真：603-9057-6622
印 製 廠　中原造像股份有限公司
初　　版　2022 年 6 月
定　　價　新台幣 630 元／港幣 210 元（紙本書）
　　　　　新台幣 441 元（電子書）
I S B N　978-986-262-545-3（紙本平裝）
　　　　　978-986-262-547-7（電子書 EPUB）

有著作權・侵害必究
缺頁或破損請寄回更換

讀者意見信箱　owl@cph.com.tw
投稿信箱　owl.book@gmail.com
貓頭鷹臉書　facebook.com/owlpublishing

【大量採購，請洽專線】(02) 2500-1919

城邦讀書花園
www.cite.com.tw

國家圖書館出版品預行編目資料

三分鐘 創世紀 大師短片的奧祕／吳珮慈
著 . -- 初版 . -- 臺北市：貓頭鷹出版：英屬蓋
曼群島商家庭傳媒股份有限公司城邦分公司
發行，2022.06
　面； 公分 . --（貓頭鷹書房；67）
ISBN 978-986-262-545-3（平裝）

1. CST：電影　2. CST：短片

987　　　　　　　　　　　　　　　　111003703